丁天 主编

华中科技大学出版社
http://press.hust.edu.cn
中国·武汉

图书在版编目(CIP)数据

看得见的她 / 丁天主编. -- 武汉：华中科技大学出版社, 2024.9. -- ISBN 978-7-5680-6632-7

Ⅰ.J905.2

中国国家版本馆CIP数据核字第2024GM1308号

看得见的她　　　　　　　　　　　　　　　　丁天　主编
Kandejian de Ta

策划编辑：饶　静
责任编辑：胡　晶
封面设计：琥珀视觉
责任校对：刘　竣
责任监印：朱　玢
出版发行：华中科技大学出版社（中国·武汉）　　电话：(027)81321913
　　　　　武汉市东湖新技术开发区华工科技园　　邮编：430223
录　　排：孙雅丽
印　　刷：湖北新华印务有限公司
开　　本：880mm×1230mm　1/32
印　　张：9.125
字　　数：196千字
版　　次：2024年9月第1版第1次印刷
定　　价：59.80元

本书若有印装质量问题，请向出版社营销中心调换
全国免费服务热线：400-6679-118　竭诚为您服务
版权所有　侵权必究

# 自　序

## 她，终将被看见

对我来说，龙年之初的最大事件，可能是见到了名字里带有龙字、近年来我觉得描写女性最好的电影导演——滨口龙介先生。可以毫不讳言地说，他执导的《偶然与想象》是我三年来大银幕体验感最佳的作品，安安静静，但毫不平淡——一种理想中的生活的质地。

当初邂逅这部电影时，我正处于出任电影杂志 Variety 中国版主编兵荒马乱的生活中，在一次飞行途中我写完了卷首语（本书第二部分"见影启示录"的许多内容都是在飞行途中用手机完成的）。飞机降落，我第一时间冲回办公室和团队加班，提早完成了任务，如此才得以抽身前往观看这部北京国际电影节展映电影，只是遗憾错过了开篇部分。如今再次观看，我的观影体验依旧超越了滨口龙介导演获得第94届奥斯卡最佳国际影片奖的突破性作品《驾驶我的车》，尽管那部作品在我心中仍是滨口导演作品的首位。

一个很重要的理由是，我依然觉得，龙桑（我私下起的昵称）在《偶

然与想象》一片中对女性的观察与观照是无出其右的,无愧于我心中"最女性主义的男导演"之名。足以佐证此点的一个细节是——当我被别人介绍说"这是Lam的女朋友"时,龙桑抬起他的手,认真地说:"抱歉,我需要知道她的名字。"那一刻四周寂然无声,我心中对他的钦佩和喜悦之情,瞬间升至顶点。

虽然没有依照惯例进行访谈,但和他在被誉为"全世界最美电影院"的澳门"恋爱·电影馆"分享会之后的那顿晚餐,却是如同香槟泡沫般纯粹的欢乐时光。

比如,原来我们写作的共同点那么多:不到deadline(最后期限)不写,写作时也不喝酒,像《驾驶我的车》原著作者村上春树那样有规律地写作对我们来说完全做不到;我们也常常会想要记录一些日常对话,但往往要很久以后才会明白,其实当时写下这些是因为那一刻自己还不够理解自己;在男女关系上,他像对待他的电影一样依然保持着不懈的好奇心,甚至反问我:"为什么会对工作中产生的男女恋情感到愧疚?"他鼓励我们:"你们的故事,就是最棒的'偶然与想象'!"

《偶然与想象》的英文名 Wheel of Fortune and Fantasy,直译过来其实是命运与奇迹的车轮。我不是没有考虑过为这位重量级的日本电影人——继黑泽明之后,第二位在欧洲三大国际电影节和奥斯卡均斩获奖项的大师——安排一个专访,并在deadline前写进此书。就在我们初次见面和共进晚餐之初,用《偶然与想象》中我们最喜欢的第一个故事中的台词,"魔法般的时刻"在酒盏交错的餐桌边猝不及防地到来,我意识到命

运的车轮已经驶入它的最佳轨道。

"抱歉,我需要知道她的名字。"

这正是"魔法般的时刻"的厉害之处——简单且有力地将大家感同身受但说不清楚的事说清楚。

尊重女性,不是一个口号。

女人,不该有名有姓吗?

这正是在我拥有新的职业身份和工作后,很长一段时间内令我深感不适的根源。直到此刻,龙桑所指出的,正是我潜意识中希望通过这本新书阐述的——无论你在人生的哪个阶段,无论你身边站着谁,"她"都应该并值得被看见。

在见过龙桑,从澳门返回上海后,我正式进入新书的最后冲刺阶段。

飞机上,我又翻阅了滨口龙介为他那部长达五个小时的成名电影作写的《滨口龙介:那些欢乐时光》一书,注意到了以前没太注意的两段内容。

"我用'她们'来统称《那些欢乐时光》的全体演员……正如我写下'他们'时,这个词也包含着女性,所以当我言及'她们'时,这个词也就很自然地包含了男性。我希望读者们可以带着这个意识来看待这两个词汇。"

"站在摄影机前的人,都将成就超越本人想象的事情。你在摄影机前的一举一动将在未来的日子里支持,或者藐视这个世界的价值。可能我的说法会让有些人觉得小题大做吧?这篇文章正是为了这些人而写的。"

这让我意识到两件事。第一，重新整理这些稿子的时候，我发现我一直在做的，其实是用写作尽可能忠实于"纪录"的工作——从那时到现在，从未变过。滨口龙介用一整本书翔实记录了创作《欢乐时光》这部电影的制作、表演与工作方法，是关于一部电影背后那些"看不见的风景"，我的这本书则整合了多部经典作品背后"看不见的风景"——特在本书第一部分集合呈献。我想做的是抛砖引玉，告诉大家那些看不见的风景和看得见的风景一样重要，和"她"一样值得被看见。

第二件事，是我确认了无论何时，我依然且只能为"相信"而工作。这本书，除了记录有名有姓的作品和对人物做扎实采访的故事，它们排列在一起还清晰地展现了一个媒体时代的变迁——事实上，关于《一代宗师》里章子怡的文章《她就是一代》就是我的出圈之作。现在谁还能想象，文字能比时尚杂志的封面人物引发更多的网络讨论，更促成了我出版第一本书的决心。而新书推迟的两年间，增加了新的篇目如《纪录片与再注视》和《一个人与博物馆》，则与我非媒体类的策展新工作有关了。

Variety 中国版关张，我也离开了纸质媒体。事实就是如此——转过了一个时代，这些文字就再也不见。幸好有幸遇见慧眼出版此书的编辑，和依然热爱看书、保持"相信"的你们。

我为什么还要写"她"？

因为我相信的新女性主义——相信创作，就去创作；相信婚姻，就去恋爱。

建立你的相信，然后建立你的生活。

你总会有你的故事版本和人生。

我能看到自己，也能看见你。

如果说我有什么成长，在新书里的体现可能是和前三本"青春三部曲"访谈集不同，我不准备再把自序写得如自省那般冗长。

无法定义为哪一个年代的女影星张艾嘉之前做了一档以"青春"为题的人文纪实节目——老实说，那真是我梦想中的节目，有出行、有朋友、有深谈。

没收录在那篇《打开那封名为"张艾嘉"的快乐情书》里的对话在这里。

"你觉得中国式青春有什么特别的？"

"太急躁了，太着急了，太有目的性了，这是最明显的一个问题。去追赶浪潮，我觉得不一定是最好的。可以不着急，慢慢地认真地去生活、去感受，把每一件在做的事情做到最好。"

"青春岁月里，真正最让你念念不忘的是什么？"

"是我的孩子心。我常会想到我在念高中的时候什么都敢试，所有喜欢的事情我就去做了。我是那种敢去做的人，这也造成了我不害怕失败——失败以后我会自己承认，我谈恋爱都是这样子。我真的是那种遇到困难就去解决困难的人，所以我的一生都是在逆境中成长。"

某种程度上，我也会把我做主编时的失败之处坦陈在这里。

没有喷薄的流量。

没有喧闹的名利场。

我只是诚实地记录那些经典作品、那些幕后逻辑、那些有作品的人……

因为我相信——

电影不是只为少部分人的欢乐服务的,更多人是在失意的时候看到它,惊鸿一瞥,电光火石间,电影中的他们如同施魔法般地在黑暗中安慰了你深不见底的心。

在我的魔法时刻,电影宛如一双在睡不着的暗夜里伸过来轻轻抚上我双眼的她的手——温柔而又冰凉,短暂的黑暗过后,永远有更迷人如银幕的海阔天空。如果我的文字与书中提及的电影,能提醒并创造你人生中一两个"魔法般的时刻",那就是我人生的"欢乐时光"了。

电影《偶然与想象》中,我最喜欢的对话乍看起来非常普通:

"你喜欢我什么呢?"

"大概是坦诚吧。"

在这个故事里,特别坦诚的是那个看起来随时可以把前男友变成现男友的短发女生——我喜欢的是在这场对话里,男女之间的位置好像倒置了。或者说是多年前的经典再演——我最喜欢的《乱世佳人》里的那段男女对话。郝思嘉仰起了刚才还在为爱情低下的天鹅般的脖颈,"好了,别说这些没用的眷恋、怀念之类的废话了,离开我后,你要去哪儿?"白瑞德露出了赞许的神色:"这就对了,哭哭啼啼的戏份不适合你。"

但,坦诚一点说,我也不能说我没有哭过。失去工作的去年冬天,在北戴河海边的我,写下的那篇短篇日记《我的冬日与海》,才是此书原本

的卷首语。

谢谢那个看见我的人——在镜头后忠实记录并陪伴我的他。抱歉,在一起后的每年冬天,都让你这个出生在四季温暖之地的人,陪我领受冬日之海。

谢谢我任主编时,我的编辑团队和我的助理实习生,所有支持过我们专栏的作者,你们的精彩呈现远不止选入此书"他们笔下的她"那部分的数篇。事实上,我也为你们——确切地说,是为我们做杂志的幕后故事写了另一本书,一本揭开光鲜内里的书,希望可以早日作为"都市三部曲"的下一部与各位见面——片场和职场之后,下一个就该是情场了。

谢谢所有这么久以来相信我的人。

这句话是和这本书一起送给你们的:相信我,从"她就是一代"到"看得见的她",你们也亲手塑造了"她"被看见的时代。

你和"她"一样,终将被看见。

丁天D小姐

自序初稿于2024年2月2日星期五03:13,于上海家中

改稿于2024年2月23日星期五01:08,于澳门家中

# 目录

## 辑一　看不见的风景

1. 对我来讲，她并非为爱而亡
   ——关锦鹏谈《阮玲玉》（1992） ... 2
2. 玉娇龙是如何"炼"成的？她是一个反传统的"英雄"，当时的我们都是
   ——叶锦添谈《卧虎藏龙》（2000） ... 10
3. 我们不一定有答案，但是不能因此就放弃好奇心
   ——徐小明谈《蓝色大门》（2002） ... 19
4. 我拍女人，就是要拍那些门背后自己才知道的事，没有一件是小事
   ——张艾嘉谈《20 30 40》（2004） ... 28
5. 我那时候也还没拍过爱情电影，但我坚持了开放式结局
   ——伍仕贤谈《独自等待》（2005） ... 37
6. 我为什么拍电影？因为我希望找到属于我人生的那一帧画面
   ——泷田洋二郎谈《入殓师》（2008） ... 45
7. 我很强调再悲惨的人生，都有幸福的时刻
   ——谢飞谈《本命年》（1990） ... 53

8. 我理解中的女性主义，要敢于去打破原有的东西
  ——梁静谈《八佰》（2020）        63
9. 有的电影就是值得拍就去拍，这是我对电影的态度
  ——江志强谈《梅艳芳》（2021）      78

## 辑二  见影启示录

1. 自由与爱
  ——拥抱第一千零一个拥抱        88
2. 虚拟与现实
  ——虚拟世界里，是让人怀念的"真"     92
3. 女性与力量
  ——爱你本来的模样，就是未来最好的模样  96
4. 新人与时代
  ——不随波逐流，才是新浪潮本质     101
5. 文学与电影
  ——那些书，和那些给自己的情书     108
6. 中国与电影
  ——坚持者，才能在历史长河中拥有姓名  118
7. 女性与电影
  ——她从他们中来            124

8.纪念与电影
　　——注视那些值得纪念的脸　　　　　　　　132
9.他与她
　　——一个实现了一诺千金的时代神话　　　140
10.纪录片与再注视
　　——克制是一种美德　　　　　　　　　　148
11.一个人与博物馆
　　——创造你自己的记忆，那于你是唯一的真实　152
12.我的冬日与海
　　——你终将被看见　　　　　　　　　　　　159

## 辑三　她就是一代

1.她就是一代
　　——"大银幕之脸"章子怡　　　　　　　　166
2.世间深情，莫过自知
　　——"自在名伶"舒淇　　　　　　　　　　174
3.美不是特权，但"见自己"是
　　——"终成真我"倪妮　　　　　　　　　　187
4.跟随她穿越黑暗的旅程
　　——"永远爱人"周迅　　　　　　　　　　199

5. 生于1986，要坦诚也要可爱
　　——"85花"杨幂　　　　　　　　　　　　　　209
6. 离开一些东西，肯定要建立一些东西
　　——"清醒佳人"吴越　　　　　　　　　　　　220
7. 打开那封名为"张艾嘉"的快乐情书
　　——"全能影人"张艾嘉　　　　　　　　　　　229

## 辑四　他们笔下的TA

1. 大奇特：好莱坞的东方美人　　　　　　　　　　240
2. 流行色YC：时尚偶像Ines de la Fressange的"谎言"　246
3. 蜷川实花：忠于自己觉得美和对的事
　　——蜷川实花独家"美学"问答　　　　　　　249
4. 佟晨洁：期待被看到最真实的我
　　——佟晨洁独家剖白"现象级"真人秀《再见爱人》　256
5. 甘鹏：王家卫与张爱玲，我们再也回不去了　　　260
6. 安藤忠雄：青春是意志，是灵感，是工作本身
　　——安藤忠雄独家"青春"答卷　　　　　　　266

跋　写给还没被看见的你　　　　　　　　　　　　271

辑一

# 看不见的风景

一份 *Variety* 中国版记录的经典电影

幕后工作者口述实录

# 1.
# 对我来讲,她并非为爱而亡

## ——关锦鹏谈《阮玲玉》(1992)

《阮玲玉》(1992)

  第42届柏林国际电影节金熊奖最佳影片提名、银熊奖最佳女演员。

  第28届台湾电影金马奖最佳女主角、最佳摄影、特别评审团奖。

  第12届香港电影金像奖最佳女主角、最佳摄影、最佳美术指导、最佳原创电影音乐、最佳原创电影歌曲。

**关锦鹏**

  香港电影导演,以拍摄女性触角电影闻名。从影至今四十多年,关锦鹏为华语电影史创造了数部经典作品,如《胭脂扣》《阮玲玉》《红玫瑰白玫瑰》《长恨歌》《蓝宇》等,在国内外影坛屡获殊荣。他以细腻的情感触觉呈现立体的女性形象,从人文角度观照城市和时代。

**【我觉得张曼玉像不像阮玲玉已经不重要了,不像可能会更好】**

  我在香港无线艺员训练班修读的时候,就很爱看电影。有一次,朋友告诉我说有位很棒的已故女演员名叫阮玲玉,恰好旺角有家很小的电影中

心正在放映她的默片《神女》，香港那时候能看到民国老电影的机会是不多的，我看完之后就对她着迷了。

1988年初，当我拍完《胭脂扣》，电影公司希望我能再跟梅艳芳合作拍一部电影。碰巧香港艺术中心举办"三十年代的银幕女神"电影回顾展，展映了多部阮玲玉、玛琳·黛德丽及葛丽泰·嘉宝主演的电影。阮玲玉的电影除了展映《神女》，还有《桃花泣血记》《小玩意》等影片。我觉得她好厉害，《神女》虽没有对白，但是她的肢体、表情是有力量的。这种电影回顾展会在进场处售卖一些影集，都是相关剧照和生活照。当我翻到一张阮玲玉的葬礼照时，发觉她的侧脸很像梅艳芳，当时就吓了我一跳。

其实梅艳芳出生也很穷困，如果让她去演阮玲玉，方方面面都很适合。我是不是要找她来演阮玲玉，是不是要再次合作，起初是有点儿犹豫的。我约梅艳芳见了一面，我说："你不要生气，你看一下这本影集，看哪一张照片最像你，我觉得你的侧脸和她最像。"她自己翻到了葬礼那张，也吓了一跳。

原本梅艳芳也有意要出演，后来由于个人原因，不能到上海拍摄，就推掉了片约。因为我和张曼玉刚刚拍完《人在纽约》，已经熟络。有一次，我跟她碰面，她说能不能让她试一试阮玲玉的角色。我觉得，导演最难得的是碰到一个愿意改变自己的演员，张曼玉就是那种可以给你看到她有不同面相的演员，尽管她的外形不似阮玲玉。

我在拍摄前已经定下了一种讲述方式：一群20世纪90年代初的香港电影人台前幕后去拍一个阮玲玉的故事，碰到20世纪30年代的一些演员，

既有记录的部分,也有戏剧的部分。此外,还有戏中戏和戏外戏的部分。所以,我觉得张曼玉像不像阮玲玉已经不重要了,不像可能会更好。

张曼玉不是一个传统的女人,她在英国生活、长大,性格大大咧咧。我给她看了很多阮玲玉的文字、影像和电影作品,阮玲玉的某个部分她既要演,又要保持距离,还要带着同情的态度。我经常对演员说要进入角色,既远且近、既近且远。张曼玉演阮玲玉时,让她去演,她反而会很被动,她要带一点儿张曼玉自己的属性。戏中张达民约阮玲玉到公寓那场戏,有记者围堵在楼下。张达民说:"我带你从后门出去。"阮玲玉没有理会他,从楼梯走下去。人群中有声音说:"《神女》这部电影就是描述她妈妈。"我觉得这一幕,既包含了阮玲玉的属性,也有张曼玉的属性。

我理解的阮玲玉,她不是为爱而亡。临终之际,她写的两封遗书,甚至有人说是唐季珊伪造了一封假遗书,内容是阮玲玉让他多保重,自己有多爱对方。对我来说,我觉得阮玲玉先有张达民,后有唐季珊,再有蔡楚生,是一次又一次让她感到失望。一方面,这种失望比对爱情的失望更重要。几个男人有多爱她,阮玲玉心里一清二楚。另一方面,有声电影的时代要来了,阮玲玉的普通话原本就不好,卜万苍没找她演《三个摩登女性》或许就是基于这个原因。当然,张达民状告她和唐季珊通奸,是阮玲玉自杀的最大原因。但对我来讲,她并非为爱而亡。

张曼玉演得丝丝入扣,她的潜能被无限地发挥出来。我相信她演《花样年华》,王家卫就是让她去"演"苏丽珍,王家卫跟她聊的时候,或许会在指导她的表演时说,这一点苏丽珍跟你很像,你就把那个特质拉近一

点儿。

但我跟她拍《阮玲玉》的时候,我觉得"戏剧"的部分,我要把她推到一个高度,她就是阮玲玉。张曼玉的表演肯定带了很多特质,尤其是生活方面。包括访问小说作家沈寂,他也在文字上给出了一些关于阮玲玉的参考,但片中可能都没体现出来。在那个年代的女演员中,阮玲玉走得进去又出得来,能够感同身受地去感受剧本和角色带给她的伤痛。伤痛的长度不见得一定跟角色一样,或多或少,那是阮玲玉自己赋予的。

不过要带着张曼玉的思考去演阮玲玉的每一场戏,确实挺难的。

**【《阮玲玉》肯定不该只是一个传统传记故事,不然我就白白浪费了这个题材】**

电影最初有两个剧本,这个过程比较复杂。最初我请邱刚健帮我写,他写得比较慢。这已经不是我跟邱刚健的第一次合作了,从《女人心》《地下情》《胭脂扣》到《人在纽约》,已经很默契了。他本身还有一个导演约,要到台湾去拍《阿婴》。《阮玲玉》的项目就停滞下来,那时候也有在委托焦雄屏帮我做一些资料收集的事,因为她很熟悉中国电影史,我就先放弃了邱刚健,请焦雄屏写了一个传统的版本。在这个过程中,我自己不希望用一个传统的戏剧方式去拍,就是明星阮玲玉和她的三角关系。邱刚健拍完了《阿婴》后,我觉得既然已经筹备这么久,不介意再多等一等,又跟着邱刚健回到最初的想法。这两个版本的剧本,区别其实就是在结构上面。

等到电影拍完,到台湾参加金马奖,焦雄屏才看到影片。她给我打电话,我当然知道她肯定要兴师问罪。她说:"为什么改剧本不告诉我呢?没问题的。"抱怨完了之后,她跟我说:"但是你做了一个非常正确的选择。"因为她也是那一届金马奖评审之一,然后我们两个人分别在电话两边大哭一场。

一个好导演,要给电影一定留白的空间,能让观众游走其中。虽然不是每部电影都是这样子,但是《阮玲玉》肯定不该只是一个传统故事,不然我就白白浪费了这个题材。那时候,我希望能颠覆一下人们对人物传记片的固有思维,我偏不要那样拍,我要试试这个、试试那个。我有一个概念,通过虚实结合传达给观众,某个场景里有一些虚的,观众被拉进去了,但是慢慢又被现实拉回来,要给观众一定留白的空间。影像上,我也采用彩色与黑白的虚实结合。既然片中有阮玲玉演出的黑白默片片段,是我们从电影资料馆拿回来的,那么访谈的部分也应该是黑白的,虽然所占比重不多。这些是事先设置好的,目的是想让它更像是随意访问的纪录片。

《阮玲玉》是1992年上映的,到2021年整整30年。2021年4月,香港国际电影节放映了4K修复版本,我刚好是"焦点影人",有一个我的电影回顾展,有4部电影都经过了全新修复,每一场放映我都去做映后。

让我感到欣慰的是30年后,到场观众超过90%都是年轻人。在不同年代,能让不同年纪的观众看到《阮玲玉》是很幸福的事。那些年轻人会问:"为什么你当初会用这样一种方式拍这样一部电影?"我可以和他们交

流、沟通。我的学生也去看了这部电影,他们同样感到惊讶:"哇,你30年前是怎么想的?"

事实上,女性形象里我最受影响的是日本女演员原节子,我们一直在讨论传统、现代,原节子足够传统了,但她骨子里又有那种现代,那是小津电影的厉害之处。可是原节子到最后终身不嫁,她到底是传统还是现代?小津去世了,她也退休了,她对小津有一种很执迷的感觉,那又足够现代了。

【延伸阅读】

关锦鹏与编剧邱刚健:

**与邱刚健谈剧本很好玩,我们从来没试过一次正经地谈**

《阮玲玉》剧本是邱刚健的原创。没有原著小说,哪怕我们做了两年research(研究),他的剧本依然是完完全全的原创作品。

如今《阮玲玉》影片的结尾是阮玲玉的葬礼,我们没有拍邱刚健剧本的最后一场,不记得是他跟我说不用拍,还是我选择不拍。《阮玲玉》的修复版比较接近邱刚健的剧本,跟当年院线上映版有很大不同,尤其是ending(结尾)。修复版经历了神奇的兜转。当年第一场上映的是完整版,大概1992年在海运戏院,为成龙慈善基金筹款。海运戏院的座椅,观众站起来椅子会弹上去,发出"啪"的声音。当晚电影放到三分之一后,开始听到"啪";三分之二的时候听到噼里啪啦声;散场灯光亮了,剩下少于三分之二的观众。嘉禾电影的人就"拍台"(粤语,拍桌子),"有没有搞

错,这怎么上映啊?必须剪短"。嘉禾剪片后,底片没有保存好,遗失了。往后很多人问哪里有长版。悉尼电影节的工作人员说"有",他们当年在柏林看过影片后邀请到那边放映,当然是长版,修复版是用他们提供的拷贝做成的,在2005年的香港国际电影节放映。我正在拍《长恨歌》(2005),不能回香港,张曼玉、梁家辉、吴启华都去看了。张曼玉后来打电话给我说:"电影真是奇怪,他们当年在海运戏院看首映,感觉本来不好。隔了十几年,观众反应大不一样,之前是噼里啪啦声,十几年后也是噼里啪啦声,不过是在拍掌。"

公映短版的ending(结尾)是阮玲玉问唐季珊爱不爱她,一个cut(单独的镜头),阮玲玉已经睡在花堆中,差不多结束了。长版的是拍一次现场拍戏,有一个wide shot(全景镜头),见到工作人员:"来,开拍了。"只见叶童哭得稀里哗啦,刘嘉玲整理盖在阮玲玉遗体上的被单,梁家辉就表演"顶唔顺"(粤语,意为"受不了"),蹲在地上。邱刚健的剧本在这里又打破张曼玉的表演。张曼玉屏住呼吸,直到"顶唔顺"了,要喘气。我就说:"Maggie,再来。"张曼玉深呼吸一口,装作没有呼吸,电影才结束。当时的评论很有趣,说张曼玉尚在生,如她无法呼吸还可以NG(not good,意为"不好"),玲玉则没办法起身。

《阮玲玉》之后,邱刚健移民,我们没有再合作。我合作的编剧不多,邱刚健、黎杰、林奕华、魏绍恩等几位,在导演之中,算是少的。邱刚健比我年纪大,我自己不会写剧本,第一次做导演的时候,他看我是小朋友,这个小朋友莽撞地提出一些东西,他觉得是自己没想过的。他是

open-minded（思想开明的）的人，接着用自己的经验写剧本，来帮助我这个小朋友。这是我最感恩的地方，可见 timing（时机的掌握）是对的。

与邱刚健谈剧本很好玩，我们从来没试过一次正经地谈，要不去新世界酒店喝咖啡，要不就是吃饭、喝啤酒。

我觉得《胭脂扣》里如花着男装唱《客途秋恨》，是他"就住"（粤语，意为"为"）我写的。

*Variety* 中国版 2021 年秋季刊，"经典"栏目

延伸阅读中部分摘自《异色经典——邱刚健电影剧本选集》

均有删改

## 2.
## 玉娇龙是如何"炼"成的?她是一个反传统的"英雄",当时的我们都是

——叶锦添谈《卧虎藏龙》(2000)

《卧虎藏龙》(2000)

改编自王度庐同名小说的《卧虎藏龙》,由李安执导,周润发、杨紫琼和章子怡等联袂主演。

荣获第73届奥斯卡金像奖最佳外语片、最佳摄影、最佳艺术指导、最佳原创配乐4项大奖,也是华语电影历史上第一部荣获奥斯卡金像奖最佳外语片的影片。

此外,该片还获美国金球奖最佳导演、最佳外语片;台湾电影金马奖最佳剧情片;香港电影金像奖最佳电影、最佳导演等。

叶锦添

游走于当代艺术创作、电影美术、服装设计等多个领域的著名艺术家。他曾凭借电影《卧虎藏龙》获得奥斯卡金像奖"最佳艺术指导"和英国电影学院"最佳服装设计",是唯一获此殊荣的华人艺术家。著有作品集《不确定时间》《流白》《中容》《寂静·幻象》等。

**【她不是一个被描述的古典角色,玉娇龙在李慕白眼中是"困惑"】**

我们那时候好像还没有真正的武打女明星,好久都没有像胡金铨时代郑佩佩那样的"女侠"了。以前的武打明星,一定要是李连杰、杨紫琼这种本身具备武术功底的。《卧虎藏龙》之后,很多好莱坞女明星也开始打斗,我认为这部影片上映后,女演员的全能性开始受到重视。

原始剧本中的玉娇龙并不是章子怡那种样子,年龄会稍大一点儿,和李慕白有情感戏,也有好几个演员等着演。我们一直没有找到很理想的演员,而章子怡原本是要演那个江湖卖艺的小姑娘孙尚香。我看到子怡之后,觉得她好像有点什么特质,就一直在给她拍照。我一直在研究她的脸,发觉她有一种特质是很有趣的。李安也开始看那些照片,就慢慢偏向于章子怡。但子怡跟发哥(周润发)距离太远,无论是知名度、演戏的定力、个人魅力,这就给人一种很缥缈的感觉,就是说故事很难落到实处。

所以我们就要开始重新构思应当怎么办。

与原始剧本中的玉娇龙相比,其实我比较想集中在章子怡这名演员身上,一直在想子怡演成什么样,玉娇龙就应该是什么样——她的能量太强,没有把玉娇龙塑造成以前的样子,这其实是一种新的创作。

根据剧情,我们加入了非常多现代化的元素。这样观众就会投入到她的角色,她不是一个古典的被描述的角色,她有很多自身的特点,有自主性,我觉得这样很好。我当初跟李安说,她的气质该怎么训练——每天练习书法、瑜伽、说话的方式、走路的仪态,身体也要锻炼,每天都要吊威

亚，一个还不到20岁的女孩子，每天花13个小时做这些练习，持续了有半年时间，相当辛苦。子怡那时候有很大的压力，我们花了很多工夫在她身上，准备得很详细。我们当时也不太相信子怡能做到这一点，因为有发哥、紫琼两位国际巨星，她怎么能做到与他们对戏而不显弱呢？后来我们发现她是有这个能力的，我和李安在她身上花了很多时间，一场戏一场戏地教她。电影里就想做出一个悬念——究竟李慕白和玉娇龙之间处于一种什么样的情况？如果没有这个悬念，整部电影就不成立。

　　玉娇龙这个角色是我们边拍边磨出来的。王度庐的原著里，她本身不是一个疯狂的女人，还是有一点儿世故，是个很复杂的女人。电影里的她所代表的女性是杀伤力很强、能破坏很多东西、像魔鬼那样，但是她的自我表达是不自觉的。她对旧体制的破坏全靠天分，是这些特质吸引了李慕白。李慕白是那种既清高又有境界的人，就会对她产生一种暧昧的感觉。所以他最后在竹林遇到玉娇龙，刚好就产生了这种暧昧。

　　其实片中很多地方都有李安对中国道教的理解，他还放了很多弗洛伊德的西方心理学内容。因为我熟悉20世纪的西方艺术，知道怎么运用象征手法把一些内容变成影像。画面出来之后，有些内容不需要讲得那么明白，你就能发现那种暧昧是一直都在的。竹林那场戏，玉娇龙其实只穿了睡衣，她是完全不守礼节的。正常的古代人不会这样。所以，在竹林上能够隐约看到玉娇龙的身体，她问他："你是要我，还是要剑？"那场戏很有趣。如果是俞秀莲，她是无论如何都会穿上衣服再出去打。

李慕白可能不会对其他人有这种反应，玉娇龙那种女人在他眼中就变成了"困惑"。困惑到最后，就是碧眼狐狸要把他杀掉，还好俞秀莲赶到，他没有出事，又保持了一个完整的形象。毕竟还是男性社会嘛，玉娇龙就变成一个相当鲜明的形象，很吸引人。

　　俞秀莲和玉娇龙的女人戏很容易让人联想起简·奥斯汀的《理智与情感》。一个姐姐、一个妹妹，姐姐一定是理性的，妹妹一定是任性的。但你发现更有趣的是，李安用打架来让两个人针锋相对，其实就是彼此吃醋。因为李安骨子里还是有那种文人气息的，这是伦理嘛，所以他其实是把情感戏转化到动作戏里面了。

**【我们一堆人每天都在关心剧本，那时候有种高手过招的感觉——李慕白是飞升，玉娇龙是山水画，俞秀莲感动人，碧眼狐狸可怜人】**

　　在做《卧虎藏龙》之前，我是全力在做舞台剧的，我也花了7年时间学习对服装的理解，那时候根本没有做布景的，只做服装。为什么？我想研究传统文化，比如舞蹈、京剧、昆曲等，还有其他多种类型的文化表演形式，那时候也去了很多国际艺术节，看到了非常多不同的语言文化。那时候我对世界文化最热心，比如玛雅文化、非洲文化，人们为什么穿这些……我研究的都是这些。

　　等到我做《卧虎藏龙》的时候，就开始了解布料与人的关系。比如观众的焦点会在玉娇龙的动线上，李慕白则越来越看不见，只有他穿的衣服的布料有所不同，有棉、有麻、有丝，用布料去做区分，把简单的衣服变

得不一样。

李慕白的衣服，我原本是按照《安娜与国王》里周润发的身形做的衣服，但是等到他来的时候变得很瘦了。因为他很帅，披什么布在他身上都很好看，但是等他穿上加大号的衣服之后，看上去的确有点儿大。我们马上叫他拿上一把剑，因为他身形高大，风一吹，衣服就比较飘逸。你们在影片中看到他的打斗都很漂亮，是完全不同于李连杰的那种侠者风范。我觉得对"飘逸"的理解，在中国是讲形而上的，在西方是讲具体的。你在片中看到他们飞起来，电影拍出来还是很震撼的，这与中国美里飞升的意象是有关的。

我在玉娇龙的裙子上也花了心思，我以前没见过山水画的刺绣，这里面对应的就是玉娇龙的灵魂与处境。其实是有点儿当代性的想法，像当代艺术那种平静，但有一股强大的力量磁场在里面。她就是穿着这件衣服去了新疆，那段画面全都是红色的，红色是记忆，记忆是永远绕不开的。如果她身上绣的是花鸟，意思可能就完全不一样了。所以玉娇龙的衣服在视觉上会呈现出一些特意的东西，但它又不会跳跃出来，我不讲你可能也不会留意。

做《卧虎藏龙》的美术指导，我是差不多在开拍前两个月才确定下来的。李安最早想和别的美术指导合作，没有定下来。后来有很多人帮他寻找合适的美术指导，可是很奇怪，每个人都谈到我。我当时做了7年舞台剧，对舞台渐感烦闷。就在这个时候，李安找到了我，我们之前也有见过，他在筹备《与魔鬼共骑》的时候有跟我聊过，但那个时候印象还不是

很深，只记得他的要求很高，但我不怕他提出的要求，只是感觉他本人有种温暾的调子，而我当时想做的东西，风格会强烈一些。

后来他筹备《卧虎藏龙》，好像先是徐立功打电话给我，跟我介绍完之后，大概半小时后李安就打过来了。他问我会不会做美术，能不能马上来，因为他听到很多关于我的介绍，想让我来。其实我们当时并不熟，但是他讲话的感觉就像我们是有关系的，于是我就答应他了。

刚开始有一段很短暂的时间，他会怀疑我做的东西，就在一旁观察，他的习惯就是这样。我先跟他聊剧本，他看到我什么都没有准备就和他聊剧本，但是我觉得剧本有问题，问题集中在人物方面。当时钟阿城也在，我们一堆人每天都在关心剧本，那时候有种高手过招的感觉。我说："清朝不是这样的，以前的北京城是分内城跟外城，上城和下城，上城是不可能有太多汉人出现的。汉人都在南边，都固定在一个天桥口。"我就帮李安捋，我找到清朝的地图，而且就是《卧虎藏龙》时代背景的那一年。我给他看，他会接受这些。我有时也提出很多奇怪的要求，这不行，那不行，他也会接受，我们一起想办法解决实际问题。

俞秀莲的造型我做得也蛮用心，我跟李安导演讲："我们要不要照顾一下紫琼啊？"我们的设定是，俞秀莲这个角色不能改太多，因为她最后是来感动观众的。要给她几十种发型吗？不行的。她一会儿是侠女，一会儿是贵妇人，我只能尽量把这个角色做得比较素，也是在李慕白的审美系统内，但又不是那么彰显的那种。但其实在她是贵妇人的状态下，我为她加了漂亮的衣服。杨紫琼的衣服最特别的地方就是两个大手绣，舞双刀的

时候就像舞蹈,我以前做过很长时间的舞台舞蹈(衣服设计),知道怎么运用衣服跟动作的关系,表现出来的感觉会好看,但又不会特别明显,你看她耍双刀的时候特别有美感。我还做了很多戏剧改良,比如戏曲里的锣鼓点。如果她像传统武侠片里是窄袖拿双刀,就会显得奇怪了。

郑佩佩饰演的碧眼狐狸,比较像是一个老侠女,带点隐藏性的那种。小说里面很少有地域色彩,我就给她加了一些地域性,让她不属于"这里"。我觉得她要有点儿自卑感,她一直在漂泊,原本是一个很可怜的人,唯一的寄托都在玉娇龙身上,我想加强这种感觉。她既融不进汉族,也融入不了满族,不知道应该在哪里,这增加了这个角色的悲剧感。

【延伸阅读】

叶锦添与章子怡:

**是因为玉娇龙塑造了章子怡,还是章子怡塑造了现在的玉娇龙?我觉得这是相互的**

玉娇龙是具有对旧体制的破坏能力的,所以玉娇龙会让很多男人害怕,因为还是男性社会。她就变成一个非常鲜明的形象,连裙子上绣的都不是花鸟,而是万里江山,因为中国的山水代表了某种"东西"。她的欲望其实很大,她并不是集中于男女之情或者小家小户。

是因为玉娇龙塑造了章子怡,还是章子怡塑造了现在的玉娇龙?这个话题很有趣,我觉得这是相互的。她在演《我的父亲母亲》时还是"收"着的,但我觉得那显然不是她的真我。我看到的她跟其他女演员是不一样

的。我们拍《夜宴》时,她年纪也很小,我也帮她做了很多造型。她跟周迅是不一样的。西方人对她的辨识度很高,她有一种自主性、自我性——我有我自己的看法,我不见得服从你给我的东西,西方人很接受这一套。不知道是角色挖掘了她身上的这一面,还是她原本就是这样。

我个人对女性美的喜好,当然是喜欢柔软的。但是心里面也会很喜欢那些有生命力的,就好像一群雄狮看到一只母狮子,那只母狮子又很美,每只雄狮都想让全世界知道"它是我的"。

玉娇龙的造型分成很多阶段,这些阶段构建了整部电影的脉络。第一,王府里的玉娇龙。第二,夜盗青冥剑的玉娇龙。第三,大漠的玉娇龙。第四,闺房内的玉娇龙。第五,男装的玉娇龙。

玉娇龙跟俞秀莲一开始见面,在她的房间里,她的嘴唇画的是小嘴,一个嘴唇没涂满的妆。中国古代人就是这样画的,把人物画成具有绘画的美感,古时候没有摄影,每个人都是怎么美就怎么画,画成大家都公认这种嘴唇便是美的。还要擦上白粉,涂上红胭脂。小嘴妆,唐朝时画得更多。你看贝托鲁奇在《末代皇帝》里就很想捕捉那种感觉,因为以前西方也用白粉,有些老年人会有皮肤问题,就会用粉来遮瑕,再擦上腮红,所以《末代皇帝》里的妆容会让观众与角色之间产生一种距离感。但我们在《卧虎藏龙》中已经做了非常多的自然化处理,其实我想把妆容变淡的,因为子怡那个角色,本身不适合有太多妆感。

最后的玉娇龙,只借了俞秀莲一件宽大的内衣,就急急忙忙打了起来,后又逃到竹林,在竹梢上与李慕白追逐。在一大片绿色竹海中,竹叶

飘摇,两个人穿着同一颜色的米白色衣服,产生轻盈与意在言外的暧昧感。宽大的衣服,与高度集中的色彩,产生了互相照应的神秘效果。

看不见边的玉娇龙,是每个人年轻时的梦想,这也是《卧虎藏龙》最主要的想法和初衷。在玉娇龙的身上,我能感受到创作中有一种超越性的魅力,没有道德逻辑,愈是破坏、创造力愈大。

Variety中国版2021年春季刊,"经典"栏目
延伸阅读中部分摘自《神思陌路:叶锦添的创意美学》
均有删改

## 3.
## 我们不一定有答案,但是不能因此就放弃好奇心

——徐小明谈《蓝色大门》(2002)

《蓝色大门》(2002)

由易智言编导,初次亮相于2002年戛纳电影节"导演双周"单元,并提名第23届香港电影金像奖最佳亚洲电影。这部当年横空出世的影片,开创了台湾青春映画小清新的风潮,被誉为新世纪台湾青春电影开山之作。

徐小明

出生于中国台湾。1991年导演的处女作《少年吔,安啦!》被选为戛纳电影节"导演双周"闭幕影片。2000年起在海峡两岸进行电影制作,监制了多部在商业和艺术上备受好评的电影,如《十七岁的单车》《蓝色大门》《不能说的夏天》《小狗奶瓶》《云霄之上》等。

【真正的"怀念"要给观众生发出一种力量,青春片不是一种能够被算计的类型】

青春是一种躁动。在那个年龄的生命状态里,我很想做点儿被约束的规范之外的事,这是我记忆中对青春期最主观的感受。青春对我而言,是

懵懂和危险的阶段,那个阶段特别难以把握,因为很想做的事往往是不能做的,你无从判断。回望它,它是我们生命中的一个瞬间。

当时想要探寻的答案,就像一片蓝色的游泳池,总是想要游出去。

那时候的我可能较贪心,什么都想尝试,画画和音乐是我喜欢的,当然还有体育运动,无论是打篮球还是打棒球。运动的过程中有很多身体上的碰撞,一方面是锻炼自己的精神意志,另一方面是锻炼自己的身体。我更喜欢游泳,除了游泳池,我还常到学校边上的河塘、溪流里游,年纪再大一点儿,就开始到海边游泳。那时候我们的成长环境没有好的海水浴场,海边到处都是礁石,我希望能够快速潜入多变的水底去看看。

我觉得一个能够贯穿自己青春期的人物,肯定是这个人身上拥有让你羡慕的特质,你才会对他保持关注。以我的两个同学来举例。我有一个打棒球的同学让我印象很深,尽管我们现在没有经常联络。他没有很好的学习背景,但是在棒球运动里,他有极佳的手臂力量和腿部力量,这些外化的东西会很吸引我。另一个同学,当我们学习唱歌的时候,他跟我们唱的调子始终不一样,可是你会很喜欢跟他一起唱歌,当时我们并不知道他唱的是另一个声部的和音,我们还认为他是在乱唱,老师说他在帮我们和音,大家才对这个东西有了新的认识。

青春期之于人生当然是很重要的,青春期是我们的身体从孩子迈向成年,但又很难界定是孩子还是成人的过渡阶段;是世界允许我们从可以撒野的年龄,到开始要规范你,必须把自己当作一个大人,有的事能做,有的事不能做。我对自己青春期的界定是30岁左右才结束,因为要考虑结婚

生子，才意识到得放弃一些东西，不再是为所欲为的行为模式。人们总是把青春想得太美好，我始终认为青春期给我们的是一个允许犯错的阶段，让我们理解自己跟这个世界的关系，找到一套我们坚信不移的规律，找到这套标准（规律）之后能够跟这个世界共处。这样，我们自然而然就进入到下一个人生阶段。

现在的青春片，很多时候都是导演去拍他（她）自己心中的"怀念"。真正的"怀念"要给观众生发出一种力量，去面对当下的困境，不能只是为了怀念而怀念。如果只是为了消费观众，让每个人都对过去有一些怀念，把怀念当作一个商品来设置，从一个商业项目上说，这是错的。青春片不容易拍，需要投资者、项目负责人跟主创达成共识，大家一起朝着一个方向做，它不是一种能够被算计的类型，会有一些冒险成分，对于商业或商品来讲，很多人是不太愿意冒险的。

**【孟克柔打破了约定俗成的女孩子的形象，她有一个发现自我的过程】**

我觉得《蓝色大门》作为青春片难以被复制的原因有两点：一是导演易智言经历过这一段成长，在他的生命体验中是无法被磨灭的；二是他的好奇心，他要发现、解决这些问题。

所有问题对我们来讲都不会有答案，但是你怎么去面对这些问题呢？怎么找到一种方法安放你的问题呢？这才是最重要的。所以片中的那些对白都是具有哲学性的，我们不一定有答案，但是不能因为没有答案就放弃对这件事的好奇心。

很多人看《蓝色大门》都记住了孟克柔，因为她打破了我们传统意义上的约定俗成的女孩子形象，她有一个发现自我的过程，勇敢地去发现自己的感受。每个人都有很多感受，可是有的人不敢更深地去思考自己为什么会有某种感受。可能想想觉得行不通、感觉不对，就把发现自我的路径封死了。孟克柔就很不一样，她有了心里的感受和情感的需求之后，并没有放弃。

张士豪和体育老师这两个男性角色是处在不同的人生状态。电影有意思在这两个如同璞玉般的人，他们对这个世界保持了更多的好奇心，这种好奇心不会被简单粗暴的主流价值的回应所熄灭，两个人都保持着这种状态，希望从不同年龄、不同际遇的人身上去发现什么是青春。无论哪个年龄，大家都经历过青春年少，不要忘记自己在那个时候身上拥有的某种特质，重新唤醒它，告诉自己这种特质其实一直都在，包含勇气、是非对错的选择等，只要我们判断它是一件好事情、值得做的事情，就应该去试试看，不要把得失成败看得太重要。

影片描绘出了人的状态，表达的是我们在不同阶段的状态，人们还是应该保留更多的好奇心，不要被简单粗暴的价值体系所影响。就像英文片名 *Blue Gate Crossing*，你必须走出这扇大门，所有都得是你自己亲身经历、判断过，才能有结论的。

你对世界的认识不是靠世界告诉你的，是你自己去发现的。

怀念青春，不管青春是美好还是残酷，其实都不能忘记我们曾经拥有过它，只是它在不同的生命阶段里闪现的频次高低不同。如果你不断闪现

美好，也许它会变成一种力量，激励你不要忘却。每个人想到自己青春的时候，都会想到甜蜜时刻。而我始终觉得，青春是那种躁动、是不计一切地想要摆脱束缚、想去尝试的勇气，那才是更有价值的。比如说我们现在遇到困难，重新去回想青春年少时遭遇过的那个困难，为什么当初可以走出来，难道那种东西现在就没有了吗？

【我一般不鼓励年轻导演去拍爱情，除非这个导演有他特殊的经历，因为情感是编不出来的】

男性和女性哪一方更容易受到情感的羁绊，我认为还是跟每个人的际遇有关。如果在你成长的环境中，你的问题没有彻底解决，你的好奇心能够阶段性地让你有一些答案和发现，可能你的情感羁绊相对会少一点儿。但如果你在成长阶段有很多问题都没有答案，那么你就会想要去寻找答案，在这个过程中，它所产生的变化就不是简单的男女差异的问题了。

我们不能说孟克柔不是一个常规的女孩，如果用她不是一个常规女孩来提问，那么提问者就会陷入主流的评判视角中，掉入简单粗暴的判断中。孟克柔维持的是所有女孩都应该维持的状态，在你对世界还没有那么明确的认知前，为什么要浇灭你对这个世界的好奇心呢？为什么要臣服于这个时代给你的所谓规则和标准呢？

张士豪在片中那句经典台词，我没有很细节地跟导演讨论它的写作契机，导演能写出这样的台词，肯定是有原因的。2000年前后，我已经四十

几岁，记得他写完了让我看，我很直观地被这句台词所触动，因为它给了我一个特别年轻的感受，原来年轻人是可以这样表达的。你根本不觉得这是导演自己想出来的，但其实这就是导演在他的成长阅历中自己的感触，他把那个时代、年龄、状态的男孩形象有效地树立起来了。

从友谊上来讲，张士豪最后肯定是受到了孟克柔的喜欢。但是人生本来就是在不断的遗憾中，再经历不断的遗憾。她看到一个心仪的男孩，他看到一个心仪的女孩，但是他们最后没有办法走在一起。

写信推动了孟克柔和张士豪的关系发展，因为书信是特别私密的。我认为，当通信工具发展之后，人的私密性会越来越少，以前有这种书信往来，人与人之间的关系容易维持，也能够保护自己的私密空间。孟克柔的同学没有勇气去表达她的爱，大多数人都是这样，当这个心思被孟克柔知道后，孟克柔就鼓励她。一旦你有了一种念头，就应该去尝试，如果永远不迈出这一步，最后只得在懊悔中终老，所以孟克柔帮她传递了这封信。不过在传递书信的过程中间，张士豪误以为喜欢自己的人是孟克柔。如果放在现在的社交媒体中会如何，我觉得不同时代一定有不同的出路。

对自己影响很深的爱情电影，上初中的时候我看过一部英国电影叫《两小无猜》（*Melody*, 1971），讲述一个有钱人家的孩子，因为家庭原因被送到乡下的一个亲戚家寄养，又到乡间的学校上学，认识了一个小女孩，故事是关于他们两个人的——那让我真正觉得最美好的爱情不是成年人的爱情，而是两个儿童，两个一无所有的孩子，在对方身上找到了自己

的价值。还在上初中的我，突然发现我们是不能看扁自己的，我的缺点也许是另一个人眼中的优点，那是很微妙的爱情。

其实，我们的生活中到处都是故事，主要是看拍青春爱情片的团队如何看待这个创作。我一般不鼓励年轻导演去拍爱情，除非这个导演有他特殊的经历。举例来说，一个人从小接受的教育就是爱照顾他人，这种照顾不带有任何侵略性，这就是他成长中的特质。他的同性朋友、异性朋友都很多，即使照顾女孩，出发点也不是想要占女孩的便宜，就是觉得要帮她出出主意。我在台湾认识几个这样的朋友，他们的生命轰轰烈烈，各样的爱情在他们身上都会发生，虽疲于奔命，但始终改变不了，他没有恶意。但是到了一个阶段，他突然有了沉下来的心，再重新去思考爱情这个东西。如果他在此时想去拍"爱情"，我肯定会鼓励他。因为他有特殊的经历，愿意来分享，这个是不能编的，因为情感是编不出来的，它不是在讲一个事件、搞一项任务，不可能通过数学计算出来。

**【延伸阅读】**

徐小明与导演易智言：

**我告诉导演，你要解决的不是你有没有才华的问题，而是接下来如何走这条路**

易智言很早就出国读书了，学的是电影。回台湾以后，一心想进入电影行业。他导演的第一部电影叫《寂寞芳心俱乐部》，故事理念很好，但

是电影完成度不高。我是土生土长的台湾人,很早就进入电影这个行业,先从助手做起,慢慢积累了经验,有了当导演的机会。在我做助手时,合作过的导演都是行业的佼佼者。我在思索,他们为什么能够成功?我在他们身上看到了一些共同特征,他们更像一个团队的指挥官,会激励跟他共事的年轻人。同时,他们还会判断资源,能够拿到什么资源、拿到多少预算、给出多少时间,如何利用现有资源进行整合。

易智言在做《寂寞芳心俱乐部》时,我也有了自己的工作室,我的团队就过去帮他。我发现他在执行过程中,也会激发同侪不要放弃、去寻找那个可能性。易智言具备做导演的能力,他很聪明,头脑转得飞快。在交代任务的时候,他的思维很多人是不太容易跟上的。

《寂寞芳心俱乐部》上映后并不成功,他很受挫折,认为自己不是一名好导演。我跟他说,不是你想的这样,你现在要解决的不是你有没有才华的问题,而是接下来如何走这条路。后来他决定离开台湾,去王家卫的泽东公司做了两年策划,那两年让他很好地认识了这个行业。他理解了我当时跟他讲的事,也就是他以前还不完全理解的东西。

回台湾以后,我问他这两年写了什么故事,他说写了五六个短篇,我觉得他当时有想法,但需要做出来。我就鼓励他,让他试试将其中的三四个短篇,做成一部短片电影。我去帮他找点儿投资,把它拍出来。最后他拍成了一个电视单元剧,叫《浮光掠影的刹那》,里面出了非常多后来很有名的青年演员。拍完之后,英文字幕也做好,我发给很多好朋友看,得

到了非常正面的评价。我把这些邮件转给他,他开始对自己有了信心。

后来他就跟我讲关于《蓝色大门》的故事,其实就是《浮光掠影的刹那》中的某一小段内容——那个时候他已经知道做这个项目的门槛会比较高,演员决定了成败,所以就一直等到时机成熟才开始拍摄。

*Variety* 中国版 2021 年秋季刊,"经典"栏目

有删改

## 4.
## 我拍女人,就是要拍那些门背后自己才知道的事, 没有一件是小事

——张艾嘉谈《20 30 40》(2004)

《20 30 40》(2004)

张艾嘉自编、自导、自演的一部浪漫轻喜剧电影。由张艾嘉、刘若英、李心洁主演。

于2004年2月13日在德国柏林国际电影节首映。

获得第10届香港电影金紫荆奖十大华语片奖,并入围第54届柏林国际电影节金熊奖、第24届香港电影金像奖最佳女主角等。

张艾嘉

1970年代于台湾和香港两地开展演艺事业,从影超过40年,主演电影超过100部。凭电影《碧云天》首次获得台湾金马奖最佳女配角(1976年)、《我的爷爷》获得首个台湾金马奖最佳女主角(1981年),此后多次获台湾金马奖及香港电影金像奖提名及奖项。除了演出的作品深入人心,作为编剧及导演,她亦极具影响力,从1981年开始执导,至今导演的电影有13部,不但在港台地区获得盛名,亦备受国际关注。同时她在推动电影工业和致

力培育年轻一代方面不遗余力，1988年成立果实文教基金会。现为香港电影发展局基金审核委员会成员之一，并曾任香港国际电影节协会董事局副主席（2010—2013年）、台北金马影展执行委员会主席（2014—2018年）等。

**【大家分头去写故事，最后回到我这边"看"她们】**

到《20 30 40》的时候，我觉得自己能够更洒脱地去看过去20岁的感觉。因为我活过，所以我就更能感受，其实我拍的时候已经49岁。

它最初的创意来源是一张唱片。奶茶（刘若英的昵称）说："张姐，我觉得我跟心洁，跟你，三个人应该出一张唱片叫《20 30 40》。"我说："好啊，那我们那时候去找李宗盛。"隔了两天，我说："奶茶，其实《20 30 40》我们可以变成个电影，你写一段，心洁写一段，我写一段。"

然后大家分头去写故事。

心洁交了一个，就是电影里的那个她。但是，我又帮她修改了一些东西，我把那个女孩子的部分加重了一点儿，原本是没有那么重的。年轻的时候会碰到一些很暧昧的状况，她们都不知道该怎么去面对，因为太年轻了。我觉得女生跟女生之间，在年轻的时候是有一种莫名其妙的、暧昧的一种友情——那个东西是很吸引我的，所以我就把它改成那个样子了。

刘若英是写了好多不同版本的稿，每隔两三天就来交一稿，而且一个比一个沉重。后来我跟她说："奶茶，你不要再写了，我帮你写。"我就用她这种"不断在变"的方式来写她，因为她总是觉得，这个也可以、那个

也可以，这个也不错、那个也不错——我就用这个想法"看她"，就是她面临30多岁时，有这么多的选择。所以我就写了一场戏，她去买T恤，这件也不错，那件也不错，都可以，不知道怎么办。然后男朋友也是。这个女人就是有这样一种魅力，我一直觉得奶茶是那种男人会喜欢的女人。但她自己认为自己不是，可是在我眼中的刘若英是非常女性的。她绝对是那种男人看一眼就会心跳加速的，因为她有一种传统女性的魅力，也是因为她的家教，她有一种大家闺秀的魅力。

总之，当时我们分别去写了故事，到最后就交到我这边，我再去把这些内容串在一起，成为一个电影故事。本来我有想过，让她们自己来导，可是后来我想不行，电影故事还是要串在一起的，我不要把它变成完完全全的三段式，内容还是可以有交叉的地方。

**【40岁那段原本找了张国荣来导，监制陈国富后来很放手】**

《20 30 40》是三个女性的故事，我觉得也不需要说是去解决什么事，人生就是——每个人都有阶段性的故事，你说有谁的人生没有过困境？

我觉得30岁应该是女性最美丽的年华，50岁以前还是要多做一些让自己不后悔的事情。说句老实话，大多数女人从40岁开始都会有一种惊慌感，你会有种人生好像开始走下坡路的感觉。可是我自己是没有的，因为我一直在工作，我没有想过我到底在哪一个位置，我只是觉得我还是很快乐。唯一就是看到孩子们成长的时候，你就知道你的年纪是往另外一个方向去的，可能会有某种焦虑。

电影中给40岁这段设置了很多镜子的场景,因为我以前是一个不太爱照镜子的人。我不爱照镜子的原因是我有某种自信,我也很少补妆。在我很早进入嘉禾电影的时候,邹文怀就跟我讲过,他说你本人真的很好看,可是你真的不上镜。我觉得我的信心不是用脸蛋来表现的,可是我写这个女人的时候,她的婚姻出现了问题,她第一件事情一定是说,是不是我不好看了,不然我丈夫为什么会外遇,娶了个年轻的女人?她会忽然间对自己的自信心降低了,然后开始重新审视自己。

电影里,她有很多看起来非常惊慌失措的时刻。比如开车去送花,第一次发现先生和别的女人成了一个家。那个镜头我记得很清楚,突然间知道自己被背叛了,突然间好像自己整个人就不见了……我觉得我好像还蛮能明白那种感觉,就是那种辛酸,对自己突然失去了自信心。

那时候我一直跟大家讲,为什么我拍一些很好笑的东西,因为大家对女人走出房门的样子都很清楚,可是很少人会拍女人回到家关上门走进房间以后的那个样子。我说我就是要拍出她的那份卑微,就是喝醉酒回到家,脱衣服,你看她里面穿了多少的紧身衣。那个追着任贤齐打的镜头拍了很多次,因为我要拿那个东西甩到他脸上,然后正好把他打晕。我记忆最深刻的是我坐在一张长桌上吃饭,旁边的男人在吹牛,我在跟我的孩子讲电话的那段,其实那是一个人生的缩影,这么多人坐在那里,每个人都有自己的状况。

40岁那段原本是找了张国荣来导,当时我很快就写出来,因为那个时候他心情有点儿不好,我就想说我一定要把40岁写成喜剧,让他跟我一起

做，然后演好玩的东西，他一定会很开心。可是他拿了本子以后说，他已经没有办法、没那个心劲了，所以就变成我一个人做。

  监制陈国富，其实在看剧本或者拍摄的时候完全没有理我，只有在剪辑的时候，男人们常常来给我提这个意见那个意见。有一天我很认真直接地跟陈国富讲，我说："你们提的意见，给我的感觉都像很多女人喜欢的'小针美容'，就是这边修一点儿那边修一点儿，可是你整体再去看的时候，它是不好看的。"陈国富就懂得我的意思了，他说："OK，明白了，就照你的方式去剪。"他后来就很放手。

  《20 30 40》是当年柏林电影节唯一入围的华语片。但我印象最深的是我参加爱丁堡国际电影节的时候，那个时候我一到，就冲出了一批爱丁堡国际电影节的女性工作人员，每个人都在那儿说："我们在等Lily，我们在等Lily！"

  他们喜欢得不得了，都很喜欢我的40那一段。还有一个难得的是，很少会在电影节看到喜剧，喜剧是真的很难进入competition（主竞赛单元）或者进入电影节。我觉得那次真的蛮难得，包括在柏林我们三个人走出来的时候，我觉得观众是欢乐的。

**【喜剧，是换一个角度去看悲惨的事，也需要人与人的温度】**

  我对喜剧一直是有偏爱的。我的《新同居时代》也是三段式的，是杨凡导演、赵良骏导演和我三个人拍的。那个时候电影大卖，至少是20多年前了。很多时候对我来讲，当时我的那个心情看很多事情觉得是荒谬的，

可是是事实。如果你换一个角度去看它，也许它不是一件悲惨的事，它是很好笑的。

那天我的制片人也在跟我讲，你为什么都不再拍喜剧了？我说不是我不拍，我很想拍，可是我不觉得有什么东西让我好笑。现在的东西都太冷冰冰了，我没有办法在这个冷冰冰的东西里找到温度把它变成喜剧。我们讲的"东西"其实是用不同的心态去看它的时候，它会变成一个喜剧。

我认识心洁的时候，心洁才十几岁，拍电影的时候已经20多岁。奶茶更是，都是十几年以上的友谊。她们从来没把我当经理人，我也没有把自己当经理人，可是我对她们的管教是有点儿严。我记得心洁第一次穿高跟鞋，她第一次去拿奖的那套衣服，都是我带她去买的，所有东西都是我带着她们去做。奶茶第一次在香港出席活动的时候，衣服是我给她的。我说老实话，奶茶拍完《少女小渔》以后，我真的感受到如果不好好带着她的话，在整个大环境中，她可能就会孤苦伶仃地一般发展。我觉得像她那样子的女孩子，是需要有人去帮她管理的，譬如她什么时候应该或只接什么样的戏，如果她有问题，她可以来问我，每一步都要小心翼翼。如果要把事业做得长远的话，就要很小心地去对待每一步，我不愿意她们被乱消费。

我们三个人到现在为止，关系都非常非常亲密。是"非常"，而且很奇怪的就是已经像是很有默契的一家人了。我们传简讯（短信）传得非常地频繁，我如果到台湾的话，我就一定会去奶茶家里。她也会来找我聊天，虽然有些工作上的事情她已经不太需要我了。

我是很相信直觉的人。譬如说我当初看到奶茶的时候,她并没有在我面前造作地摆出一副让我很喜欢她的样子,她就是她自己,她非常像她自己。那个时候她也并没有特别好看,就扎两个小辫子,很简单的一个她,我觉得她有那份"真"在里边。然后她跟我拍《少女小渔》的时候,我更能够感受到她的那份简单、纯洁。当然,她越来越聪明、越来越有智慧的时候,可能会有一些转变。可是在当初,我就觉得我们彼此给对方的是一份真。心洁就更不要说了,李心洁是到现在为止,我都认为是我认识的所有女演员中最真的一个女孩子。

回到《20 30 40》,电影并没有讲什么了不起的大问题,都是生活化的,是每个年纪都会苦恼的事情。20多岁说是一个追梦的年纪,然后发现那个梦不是想象中的那么一回事。30岁的时候,你有很多选择,但你根本不知道该怎么选择,所以把自己的生活搞得乱七八糟。40岁,是你真的学会放弃应该要放弃的时候,但是你还保有那份少女心——其实整部戏贯穿下来都是在讲少女心。我觉得女人一定要保持少女心,少女心是一种很女人的姿态,能为爱雀跃、脸红心跳、心神荡漾……就是这样!

【延伸阅读】

张艾嘉与人文纪实节目《念念青春》:

为什么现代的人都已经不太能够接受自己就是一个简简单单平凡的人了,为什么呢

好奇怪,《20 30 40》是我们做了最多宣传资料的,有做唱片、有做

MV，做了很多东西，可是也就是因为太多了，所以变模糊了。当年的过度营销，我跟我的团队都有点儿傻掉了，说为什么大家都没有看到那些东西？可能在那个年代就是时机太早了，现在时代不同了。

我最近也是因为做节目，认识了蛮多的年轻人，所谓"Z时代"的一些孩子。我对他们反而有一份尊敬，你知道吗？他们被生下来是没有任何选择的，所以很自然地融入大环境中。他们必须去面对时，就会很坚强地说，那我要去面对。很多大人都在批评他们，觉得他们自私，可是仔细想想，我们年轻的时候也蛮自私的，我们有我们的自私。

每个年代的人都有"自我"的一部分，只是因为他们面对的，是我们这代人不太知道该怎样跟他们去沟通。我们曾经的环境是比较简单、单纯的，所以我们循着某一种模式去做的时候，我们还可以得到我们想要的一个结果，或是一种成果。而他们不太能，所以我还蛮心疼他们的。

我不觉得年轻人对事物（包括爱情在内的很多事）缺乏兴趣，我觉得他们很想要，很想得到。可是问题是他们所处的环境不太一样了，现在的环境好像变成所有事情都是有目的性的。我这次做这个节目，我反而对"Z时代"的人有了一种信心。因为我从不同的角度去看他们的时候，我觉得他们似乎比前面一个时代的人更懂得怎么去调整自己。我也一直在问一些年轻人，为什么现代的人都已经不太能够接受自己就是一个简简单单平凡的人了，为什么呢？这个是我不太懂的。

什么是青春？我原本也没有一个很好的答案，……对我来讲，我认为黄永玉就是我到现在为止遇见的"青春"答案。因为"青春"那个东西没

有离开过他,所以他本身就是一个很棒的答案,可以回答"青春"是什么。"青春"贯穿在他的整个人生当中,太棒了。青春不是一个形容词,也不是一个名词,它就是一个状态吧。他没有停止对生活的追求,他将这种追求一直延续下去,对每一件事情,他没有说,因为只是这样,那我就不要了。

我这次做《念念青春》,有时候看到好看的、浪漫的一个短时刻,我都会回味很久。

我觉得现代的人就是缺少这个东西,少了那种"浪漫"。

*Variety* 中国版 2021 年夏季刊,"经典"栏目

有删改

## 5.
## 我那时候也还没拍过爱情电影,但我坚持了开放式结局

——伍仕贤谈《独自等待》(2005)

《独自等待》(2005)

  被 Variety 选为"2005年度最佳中国电影之一"。

  在豆瓣上保持着国产爱情片8.2的高分。

  获得第12届北京大学生电影节最佳男演员奖、最佳处女作奖。

  提名第17届东京国际电影节亚洲之风最佳亚洲电影奖、第9届釜山国际电影节新浪潮奖等。

**伍仕贤**

  从小随父母生活在中国、美国、澳大利亚和加拿大,曾就读于美国华盛顿大学电影艺术系,大三转学到北京电影学院导演系。自编自导的剧情短片《车四十四》获得威尼斯国际电影节评委会特别奖、圣丹斯电影节短片制作特别表扬奖。首部自编自导的长篇都市爱情喜剧电影《独自等待》,深受广大观众喜爱。其他重要作品还包括《形影不离》和《反转人生》等。

**【这部电影没有任何反派角色,讲的全部都是生活中的不同人的不同角度】**

《独自等待》是我在1998年想出来的一个剧本,主要原因是因为我也爱看电影,到了电影院总发现没什么给我们年轻人看的电影,那就趁年轻拍一个年轻人的片子,就干脆讲爱情吧。因为我觉得人20岁出头的时候,爱情和事业各方面都会是个主题,于是就写了一个男孩追求一个女孩的故事,或者说追求真爱的一个过程,同时这拨年轻人都有自己的成长过程。

夏雨饰演的陈文在感情上是那种突然喜欢上谁的状态,这种过程和情绪多多少少都会让人产生共鸣。当年我们在国外电影节放映时发现,感情这种事全世界的人都一样,尤其年轻人的文化和开的玩笑,都算是典型的男孩都会经历的。

爱情片这种题材,说来说去其实也就是那些事,当时想通过这个切入点去讲这样一个故事。对我来说,趁着年轻拍那种题材刚刚好。我记得写剧本时才22岁左右,是最有那种感触的时候,等投资搞定拍摄时大概是27岁。

刘荣对陈文有一定感情,多少也有一点吸引力,并不是完全利用他,只是不像陈文那么投入。从刘荣的角度看,觉得这哥们不错,能一块玩儿,又对她不错。但是她自己生活的一面观众是不知道的,尤其那个年龄的男孩也会觉得刘荣这种女孩特神秘,不知道对方内心是怎么想的,不知道她生活中到底是什么样的。两个人其实完全不在一个频道上——其实三个主要角色都是不同步的,一直没有合到一起。

要问到刘荣那晚跑去陈文家的目的,我隐约有在他们的表演上留一点细节给观众,没想把这些内容讲得太清楚。谁知道刘荣那个阶段正在经历些什么事呢?可能跟追她的另一个男人闹了别扭?也许孤单?我们无法完全知道,因为这个故事都是从陈文的角度展开的,但往往就在这种时候,她又回到了陈文的生活中。

拍摄这场戏时,我也没跟夏雨讲刘荣的任何事,没说为什么她来找他了,但我跟李冰冰有聊。刘荣在这个阶段去陈文那儿,并不是非得要找人家干吗,就是一种冲动,或许想看看跟这个男孩会不会有什么火花,或许就是有点喜欢这男孩,正好晚上也孤独,就去那个好玩的男孩那里。我们从未将刘荣定义成坏人,从角色的角度来说,她对生活有些现实的要求。陈文就比较单纯和浪漫主义,喜欢就要爱。但刘荣不是那样,当然她后来也有些后悔,也想回头做朋友。但对陈文来说,接受不了当备胎。其实,这部电影没有任何反派角色,讲的全部都是生活中的不同人的不同角度。

这么多年老是有人会问我"陈文送给刘荣的礼物是什么",我每次都说不是我故弄玄虚,里面具体是什么并不重要,只要对刘荣来说是件能够感动她的礼物就可以了,说明陈文很理解刘荣想要什么。其实在我心里是一种寓意——就是给她真爱,她可能一直想要有这种真爱的感觉,这是无价的。所以我拍这场戏的时候,当时我们的道具师问盒子里面放啥,我说啥都不用放,咱们不会拍到的。

记得那时候我拿着剧本找投资时,和不同的电影公司开会,不少资方看完剧本表示接受不了这个开放式的结局,都说最后陈文必须得跟李静

好,我说真的不行。

他们认为不改结尾会太郁闷,我说保证不会,会有些遗憾,但看完绝不会郁闷。可能资方从剧本文字上会觉得结尾郁闷,但我说通过镜头语言、音乐、剪辑各方面,拍出来给人的氛围反而会有一种酸甜的感觉。你看故事进行到最后,每个人的发展,尽管有些人没有缘分,没能走到一起,但找到了别的人或事啊,这就是生活。我当时敢那么坚信这个结局也是因为美国哥伦比亚电影公司的老总看完剧本曾经表示特别喜欢,他还猜到过程中肯定会面对一些人的阻拦和质疑。

我那时候也还没拍过电影故事片,但我坚持了结局。

李静走的时候还是放下了陈文。从主题讲的话,主要想讲述的是"错过",有时候因为一直忙碌的追求某件事或某人,也许就错过了特别适合自己的。片尾是献给从观众身边溜走的"那位"的,也是说我们每个人生活中都有过一些遗憾。如今在爱情片里这样的结局可能比较少,首先得让观众看完高兴,但不是每一种爱情故事都能去这么讲。

【男孩在爱情里最看重什么呢?我觉得其实男女都一样,希望对方能喜欢你本人……感谢这么多年在我身边没溜走的"李静"】

片名想出来的时候算很晚了,本来有个特别恶俗的暂定名叫《梦中情人》,有一天我意识到《独自等待》这四个字很合适,觉得符合本片主题。如果你没有把握好,可能就得独自等待。从另一个角度去分析,他在等,另外那两个人也在等,都错过了。

"梦中情人""身边女孩"只是一种称谓吧,女人到三十几岁,如果她还单身,她的男性好朋友不就把她定义为跟青春期时的那个"邻家女孩"一样吗?只是男人年轻时更爱贴这些标签吧。其实,青春期的男孩在还没怎么接触过女孩时,会有一种想法。一旦接触之后,会有自己更实际的标准。不只是在感情上,我觉得对待生活也是如此。

男孩在爱情里最看重什么呢?我觉得其实男女都一样,希望对方能喜欢你本人,the real you(真实的你)。不是只喜欢你的外表、事业、地位、金钱什么的,而是最基础的你。友谊也是啊,比如你喜欢跟我玩,我也喜欢跟你玩,我们彼此不用跟对方装模作样,还能接受你的缺点,我觉得和爱情是一样的道理。

拍电影时,很多事情让外人难以想象,总会遇到各种状况,观众看到的总是你得到荣誉的光辉,实际上背后有很多事大家并不知道。我会对那时候的自己说,继续!别放弃!很多事其实不用太着急,最黑暗的日子都会过去的。现在拍电影比过去容易,整个市场环境都容易太多了,说实话,现在你要真有一个好剧本,自己拿手机就能拍出来,我们那时候没有胶片根本拍不了。我当时拍的电影短片《车四十四》也得用胶片拍,还得做拷贝,还要跑去香港冲洗,不然根本就送不了电影节。

我会怀念北京以前的样子,那时候感觉很有特点,现在的发展当然很好,变得更繁华也更高科技,一切都特别好,但是具有北京特点的很多地方已经消失了。"00后"的孩子们不能亲身感受到那个时代的风貌和感觉了。可是世界一直在变,不可能始终停留在那个样子。我觉得电影的魅力

就在于此,你想找回当初的感觉,随时把电影找出来看,又能怀旧一下,感受当年的情景。

挺感谢多年来一直支持我们电影的观众。每当偶尔有些《独自等待》的放映活动,都发现电影票很快就卖完了,这么多年了,如今有些观众看到我,还是会背诵电影里的台词给我听。对我来说,早期一些电影,如《当哈利遇上莎莉》和《甜心先生》这类爱情喜剧和青春片都是我喜欢的。可能谈不上受到那些故事的直接影响,但是那种观影结束后给我留下来的感觉是我当时所追求的。那时候我也希望观众看完《独自等待》后能觉得暖暖的,有些小酸甜。另外还有伍迪·艾伦早期的电影,比如《曼哈顿》,以及简·奥斯汀的书,比如《艾玛》,都给我很大影响,他们对女性状态的细腻刻画,我用在了很多男性角色身上。

龚蓓苾饰演的李静,虽然是爱情片里传统的"邻家女孩",但我们希望造型上是那种很酷的女孩,外形上制造一些反差。我觉得很多男孩都是喜欢李静那种女孩的,能一起打游戏,又能一起干傻事,是比较实际的女孩。故事虽然不是按照我的生活写的,但是当时撰写李静这个角色时,我是以一种我认为的大多数男孩,包括我和我的哥们内心最喜欢的那种女孩的感觉写的。

对蓓苾说一句话?(注:《独自等待》中饰演李静的龚蓓苾后来与伍仕贤结为夫妻)逼我说出来会很肉麻啦!好吧,我会跟她说:龚蓓苾,你就是我最喜欢的那种女孩。感谢她这么多年能做我身边没溜走的"李静"——我说的是真的,可是她要是现在出现在我面前,我什么都不说,

继续装酷,哈哈,是不是?

**【延伸阅读】**

伍仕贤与"客串"演员周润发:

**只要努力,加上天时地利人和,任何事都是有可能的**

年轻时真的什么都敢想敢做。我毕业没多久就去好莱坞考察,正好有一次认识了吴宇森导演和他的制片人张家振。几年后张老师看到我的短片《车四十四》,聊起我后面要拍什么,我说我写了个故事片,结局有一场戏正好想请周润发友情客串,能不能帮忙联系他?

他说周润发没客串过,不过可以试试看,就给我介绍了发哥在美国的经纪人。但刚开始经纪人没怎么搭理我,来回发了几次邮件没啥进展,我就动用了我在中国香港的朋友关系,联系上了发哥本人。没过多久,美国经纪人给我回信说发哥看完剧本觉得蛮有意思,答应了客串的事。我那时候已经差不多拍完了《独自等待》,虽然我抱着比较乐观的态度,但为了保险起见,还是先找了个替身演了一下发哥的镜头,回头如果真能邀请到发哥来,我再把镜头替换了。

当时发哥约我见面是在香港的半岛酒店,我们就像两个孩子一样,兴奋地策划这个秘密客串。他特别嘱咐,希望我们跟谁都不说,给观众一个大惊喜,我正好也这么想。最开始,他的团队担心我们会不会拿他去炒作,因为发哥那时候还没演过内地电影,也没合作过内地剧组。我让他们都放心。为了说到做到,我把保密工作做到极致——连夏雨、李冰冰他们

都不知道，当时好像也就蓓苾和录音师知道。等要拍的时候，发哥档期有变化来不了北京，我就说干脆我去香港拍他。

于是我的香港哥们儿帮忙组织了小分队。我们假装是去拍一支发哥的广告，只搭了部分的景，因为我只需要拍发哥那一面的机位。为了不泄露秘密，场记板上写了假广告名《枪手》，香港班底的人都不知道我在拍什么鬼——发哥反复说着那句"听说你这里有卖我的内裤"，估计以为是内裤广告吧！

电影首次亮相是在东京国际电影节，1000多人的大影厅，看到发哥出现在结尾时，全场观众包括国内媒体都傻掉了，大家开始鼓掌，那种感觉我永远忘不了。有娱乐记者说："这么大一事儿，怎么隐藏的？"这反而给我们带来了不少宣传效应。直到内地公映前还有些人质疑，说我一个新导演怎么可能做到？还有记者去找我们剧组的人挖料，可当时剧组的好多人都还没看过东京国际电影节放映的那个版本，有人接受采访时还说"那不是发哥，是拍了一个替身"，导致有一阶段传出消息说电影里的周润发不是真的，是从别的电影里剪的。

经过这个事，也许就如电影里发哥出场的寓意一样：只要努力，加上天时地利人和，任何事都是有可能的。

*Variety* 中国版 2020年11/12合刊，"经典"栏目
部分摘自《独自等待》幕后制作特辑（2005）
均有删改

## 6.
## 我为什么拍电影？因为我希望找到属于我人生的那一帧画面

——泷田洋二郎谈《入殓师》（2008）

《入殓师》（2008）

第81届奥斯卡金像奖最佳外语片。

第32届加拿大蒙特利尔国际电影节最高大奖。

第29届香港电影金像奖最佳亚洲电影等。

**泷田洋二郎**

日本导演、编剧。1955年12月4日出生于日本富山县高冈市。1976年，进入专拍粉红电影的狮子电影制作公司担任导演助理。1986年执导了首部非成人影片《不要滑稽杂志!》，获当年报知电影奖最佳影片奖，由此获得关注。1993年凭借喜剧电影《我们都还活着》获得当年年度蓝丝带奖最佳导演奖。2001年，执导了奇幻动作电影《阴阳师》。2008年执导的剧情片《入殓师》获第81届奥斯卡金像奖最佳外语片，泷田洋二郎是第4位获得奥斯卡荣誉的日本导演，他也凭借此片获得了第32届日本电影学院奖最佳导演奖。

【种种追忆到最后,就是要人们思考"我"这个存在:我要怎么活下去?我接下来要成为怎样的人】

拍摄《入殓师》那年,我刚满 50 岁。年轻时,对死亡这件事其实并未产生多少意识,可能因为身边还没怎么遇到这样的事,日常工作也鲜有接触。但随着年龄、阅历的增长,无意识地会发现死亡离我们很近,它会在你毫无准备时找到你身边的人——不论是亲朋好友还是周围的哪个人——死亡就那么突然地出现,生命突然地消失。死亡,可谓是虽远犹近。

我也有几次作为亲属、亲友去出席葬礼的经历。到达葬礼后,会看到棺材里的遗体,逝者就躺在那儿,也没什么其他的。我们这些活着的来参加葬礼的人,无非是整个流程的一环——在那里凭吊,谈谈往事,四处看看,成为完整仪式的一部分。你大可想象这些遗体的由来:意外、疾病抑或是其他,反正最后就变成一个"躺在那儿"的存在。

当年拍《入殓师》时,我并没有形成某种特别明确而坚固的"生死观",即使到现在这个岁数(66岁),我也觉得所谓"生死观"的概念是很暧昧不明的,不能一句话就讲清楚。但《入殓师》拍摄之前的田野调查工作对我来说是很具体的:我作为见习助手,跟着真正的入殓师、纳棺师一起去真实的人家承揽业务,在现场观看完整、真实的入殓过程。通过清洁、化妆、更衣等流程渐次推进,一种回光返照似的华彩缓缓地萦绕在逝者周身,整个人仿佛又活了一次,很奇妙的感觉。生命在纳棺仪式上最后一次流返于人间,在最后的瞬间闪耀如星。

其实,这也不是魔法,这就是通过一群人完成一道道程序、步骤实现的。我们这些活着的旁人跟遗属们一起观看,共同目睹已故之人灵魂重生的时刻,真的就像电影里所展现的那样,真实而具体。这是我的第一个体会。

第二个体会缘于现场无比安静的气氛——所有人的注意力都集中在入殓师的操作上,集中在故去亲友的身体上。在这种绝对安静的空气中,大家各自怀念着逝者,点滴追思充盈心间,重新体会什么是生、什么是死,特别专心。无论声音多么细微——化妆的点涂、衣服的铺展、系带的扭结……都强烈刺激着人的五官,日常生活中不易察觉的声响,在安静的入殓现场却听得很清楚。

所以我觉得,死亡更多是留给在世之人的课题。在世之人看到面前发生的一切,看到生命这样消逝,看到生命最后如此这般散发光彩,回想起逝者过去的精彩,种种追忆到最后,就是要人们思考"我"这个存在:我要怎么活下去?我接下来要成为怎样的人?我要如何走完这一生?我不愿意把这种思考称之为是某种"生死观"之类的东西,这其实就是一个过程,对目前的我来讲,"死亡"这个课题虽然还是很可怕,但我已经不再害怕它了。

《入殓师》拍摄结束后,有一位前辈遗憾地故去了。有赖于那段难得的调查经历,再次面对死亡的我,已不觉得任何事情是"脏"的了。我可以去碰、去摸、去跟"死亡"很好地相处了。身边发生的死亡,随着体悟加深,对我而言也不再仅仅是"让人难受的事情"了。

【我见证广末凉子从18岁的年轻女孩成长为独当一面的母亲,她用一种简洁但不简单的表现力完成了两次激烈的情感表演】

说到我和广末凉子女士的合作经历,在她18岁时,我们曾一起拍摄了《秘密》(1999)这部电影。在我印象中,虽然她当时还不到20岁,却有一种区别于同时代其他女演员的独特气质,一种女性之中也少见的性别魅力。她不仅可以演一些少女的角色,也可以超越年龄,扮演成熟复杂的角色,身上有种别人不具备的完美平衡的早熟感。

所以,拍《入殓师》的时候我就想到广末凉子,请她来完成跟本木雅弘的对手戏。《入殓师》在描绘小林大悟这个男主角的同时,通过层次性展现妻子美香的视角,令二人共同完成一个主题,即:你是如何与痛苦的过去以及不如意的现实和解并重生的?

回想电影情节,妻子美香有两处非常重要的台词。第一处是她真正知道自己的丈夫究竟从事什么职业的时候,她用的词是"你太脏了,你别碰我!"——日语在这里是把人贬低到比动物还不如,比动物还恶心的感觉。第二处则是她后来看到大悟给他自己的亲生父亲入殓,此时的妻子美香却可以堂堂正正地对旁边的人说"我的丈夫是入殓师"。前后这两个代表性段落,我希望演员以一种不造作矫揉的方式自然而真实地表达。广末凉子通过她本身自带的清爽感以及非她莫属的性别气质,用一种简洁但不简单的表现力成功地完成了两次激烈的情感表演。

她出演《入殓师》时已经是一位母亲了,有一个4岁的小孩。她问我能不能把孩子带到片场来看看,我说当然可以。在山形县拍摄期间,我们

和这对母子住在同一家酒店,一起吃早餐,一起去片场。看着她从18岁的年轻女孩成长为独当一面的母亲,对我来讲,也是对这位女演员自身经历的一个见证吧。现实中妻子和母亲的身份,对她的表演也很有帮助,她可以更好地理解、传达角色所需的情感。广末凉子所扮演的妻子美香,以一种颇具透明感的形象和气质,仿佛圣母玛利亚一般去包容、接纳一个男人,散发着母性之爱,由外到内都给人一种神圣的感觉。

【电影变成了属于观众个人的、私密的东西,对创作者来说是最大的荣誉】

大提琴手的设定是在剧本阶段就决定好的。在和久石让先生(本片作曲)沟通时得知,大提琴是一种能够很好地展现人类情感的乐器:其音域宽广,音色不乏深度,可以表现人间各种复杂的感情,所以我们就选择了大提琴作为全片配乐的基础。

这里必须要说,音乐真的是太伟大了!我们在片场经常循环播放本片的音乐主旋律,这个旋律也出现在那个反复出现的场景里:男主角坐在小土丘上独自拉大提琴——这个"怀抱"提琴的姿态,宛如他在入殓时出现的几个"护拥"动作——两个场景、两个身份、两种肢体形式美之间彼此呼应,影像有时甚至是完全重叠的。这不是创作者事先计划好的效果,完全是现场一边听着音乐,一边观察拍摄过程时意外的收获。所以也不需要什么语言,只需要仔细展现深情演奏与凝神入殓的画面——当它们交替重叠在一起时,已足够完整、足够美好。音乐的力量真是太厉害了!本木雅

弘的表演也很棒!

《入殓师》获得奥斯卡金像奖最佳外语片奖的消息，也助推了日本国内上映期间的一波票房热潮。颁奖之前我在美国参加公映宣传，在纽约有一场观众见面会，当时交流时间已经结束，但还是有一位白人女性很想表达她的观后感。她过来对我讲："作为一名普通观众，看到《入殓师》所描写的遗憾、悔恨，对死亡的复杂心情和各种悲喜的人生故事，我完全可以在其中照见自己，仿佛是专门为我拍的一样。"时隔13年在中国内地公映，我看到观众评论，"电影院里大家在同一个点笑出声，却在不同的点默声哭泣。"这些反馈都令我印象深刻。电影作品变成了属于每个观众个人的、私密的东西，这对创作者来说，真的是最大的荣誉，很有成就感。

怎样真实地保持对自己的初心？作为一名创作者，我觉得有两点很重要，首先是人的灵感，第六感这个事情是很关键的。第二，也是更关键、更需要保持和磨炼的，就是自信——要足够充分地相信自己，不断地自我校正，真诚地面对内心，相信自己的判断和理解。如果用一句话回答"我为什么拍电影"，因为我希望找到属于我人生的那一帧画面。没人能保证你想做的每件事都能完完整整地做完，也正因为不知道自己能做多少才会一直努力，坚持不断做到最后。我认为坚持再加上对周围人的感恩之心，这可能就是人生在世的最大寄托，也是成全一个体面人生的基础。

**【延伸阅读】**

泷田洋二郎与父亲：

**电影构成了父亲的青春，行胜于言**

《入殓师》中的小林大悟总会想起一首曲子，从小到大总在重复演奏那个旋律，我们知道那正是他父亲喜欢的曲子。父亲将其人生的精魂寄托在这首曲子上，陪儿子听，潜移默化于孩子的教育之中，通过音乐教给大悟什么是美好，什么是真正高于生活、高于现实的东西。随着故事的推进，儿子从大提琴手变成了入殓师，但来自父亲、来自家庭的言传身教始终存在，贯穿儿子的人生，点点滴滴、深深浅浅地塑造了大悟的人格，最后成全了即将为人父的大悟——这个曲子最终也变成了他的人生主题曲。

在我小的时候，我父亲也是这样，不是通过说教，而是通过一种态度，通过日常的行动教给我许多道理。比如热情谈论他喜欢的欧洲电影，比如让·雷诺阿的《大幻影》、朱利安·杜维威尔的《逃犯贝贝》，以及他对银幕背后广阔世界的憧憬。后来我有缘进入电影这个行当，当然可以说得益于父亲对我童年的影响，和《入殓师》中父亲通过音乐对大悟的影响是很相似的。

电影构成了父亲的青春。父亲年轻时热爱的东西是什么？我当然会好奇。毕竟我没办法穿越时间去了解年轻时的他。但电影作为媒介很好地穿越了时光，我们共赏一部作品，观影的经验帮助我补全对父辈往昔的想象，联想父亲年轻时的状态和面貌。我父亲那一代人，他们其实憧憬的是藏在银幕背后的事物：海外的风景、多彩的文化、充满异国风情的人与

物——因为未知且充满吸引力。这些电影的确形塑了他们脑海中对世界的想象与认知。

我后来成为父亲,有三个女儿,小时候带她们去做身体检查的时候大夫就跟我说,多跟孩子一起做游戏,增加亲子互动接触,对孩子的身心发育是很有好处的。一个简单的身体健康检查,大夫讲出好似心理医生一般的诊断,其实对我也是很有帮助的。我后来确实花了很多时间跟女儿们在一起沟通交流,这对我来说也是一个自我完整的过程。

一个理想父亲的形象,应该是将孩子一步步引导到外面未知的广大世界。但这种引导很多时候并不是靠言传,而是靠身教,靠无言的行动来完成的。所以在日本有一种说法,「父の背中を見て育つ」,意思是小孩子看着父亲的背影学习做人,看着他如何忙碌,看着他如何做自己认为正确的事情,行胜于言。

*Variety*中国版2021年冬季刊,"经典"栏目

有删改

## 7.
## 我很强调再悲惨的人生，都有幸福的时刻

——谢飞谈《本命年》（1990）

**《本命年》（1990）**

这是一部由谢飞执导、姜文主演的别具一格的第四代电影人的作品，"都市边缘人"的主题在彼时的中国电影界相当超前。影片改编自刘恒的小说《黑的雪》。

本片获第40届柏林国际电影节银熊奖、第13届大众电影百花奖最佳故事片奖等。

**谢飞**

著名导演，电影教育家，北京电影学院导演系教授。《本命年》（1990）获柏林国际电影节个人杰出成就银熊奖，《香魂女》（1993）获柏林国际电影节金熊奖，《黑骏马》（1995）获蒙特利尔国际电影节最佳导演奖和最佳艺术贡献奖（音乐）。

**【人物的真实、复杂使我共鸣,决定拍它……对人性的开拓,永远最重要】**

20世纪80年代中期,1986—1987年,我去了美国一年,作为访问学者在洛杉矶南加利福尼亚大学访学。其间到美国各处和欧洲转了一圈,访问过很多电影学校。我回来以后讲,了解与学习欧美培养电影人才机制是表面收获,更重要的是我的艺术思想、观念、眼界开阔了。对自己过去学到的东西,认识到它哪些是对的、哪些是片面的、不足的,特别是作为艺术作品的创作者,塑造人物形象时要真实、复杂、丰满,对人性的挖掘永远是叙事中最重要的核心,这是我当时在审美方面的一个巨大变化。

我回来以后就在思索怎么拍下一部电影,怎么能把我的这种认识体现出来。刚好有一个研究生叫安景夫,导演系的硕士生,他突然找我,说看到一部长篇小说《黑的雪》,特别喜欢,觉得应该把它拍成电影。于是我就看了刘恒的这本小说,看了以后也很喜欢。特别对主人公李慧泉印象深刻,他既是一个好人又是一个坏人,既是一个强者又是一个弱者。人物的真实、复杂使我产生共鸣,于是决定拍它,那是1988年年底。1989年我就开始做剧本,最后拍成了这部电影《本命年》。

把故事背景设定在1988年,这一年也是中国的龙年。我让副导演给我查一下1988年这一年发生过什么灾难,查出1月份有一列火车撞车出轨;某个月有一对情人跑到长城自焚,为情而死;等等。配音效时,专门找播音员录了广播里播火车出轨的新闻作为画外音。1980年代改革开放初期,中国台湾歌手费翔唱《冬天里的一把火》的歌声,还有老北京市民喜欢的

评剧,都用的是老白玉霜的录音带,这些统统放进各家各户传出来的广播声里。用声音表现这个新旧交替、现代与传统冲撞的时代。

开场的"归来"是姜文的独角戏,就是一场"有实物表演"吧。封闭、狭窄的屋子,加盖的斜顶小偏房,落着尘土的拳击袋,母亲的遗像,剧本里要求交代给观众的内容,没有用台词,只用人物的动作与环境、道具、音响,都讲清楚了。导演和演员要给表演的调度找到合理性,刚刚长途归来躺一会儿,怎么会去看母亲的照片呢?在小说中,这个人物出狱后总想找烟抽,所以我就让他找烟、找火柴,安排他从小偏屋出来,在柜子上发现了遗像。总之,大至整部影片,小至一场戏、一个动作,都要把握住情理;一个任务,一个情境,都要做得真实、自然。最后落在母亲蒙满灰尘的遗像上。整场戏的镜头都是以人物中近景为主,让观众集中跟着这个人物的思绪走。

电影开端部分要求表述的是"四个W":Where,在哪里?这是北京;Who,是谁?是一个劳改释放回家的小伙子;When,什么时候?冬天;What,发生了什么?他回来了,可爹妈都不在了——他会怎么样呢?观众开始关心人物了。

【要引导、鼓励摄影和美术师们来发挥他们的创造,用我们的生活体会和想象替换原作者的想象】

小说里写人物住在一个大杂院里,有前院、后院,李家有个相对封闭点的空间。筹备期时,我和摄影、美术师在北京各处选景,后来选中的这

个实景就在新街口南的太平胡同里头。由于1976年地震之后，北京的所有四合院、大杂院里都搭起了许多简易房，把院子空间全占没了，留下些曲里拐弯的房间小道。视觉上要展现这种大杂院的空间，只有靠减震器支持的跟拍长镜头，拍法非常写实，让观众跟着主角回家，有种身临其境的感觉。这个屋子地处北京新街口南太平胡同里一个大杂院深处，是个老式的平房，长方形的火柴盒式的房子，当时没人住，外景适合拍摄，但屋内狭窄、阴暗无法使用。而这是片中的主要场景，有十多场戏，又要有春、夏几季和人物不同生活状态的变化。

我的"导演阐述"对这个场景的要求用了些很虚的话：既是一个"温暖的小窝"，又像一个"牢笼"。主人公是个刚出狱的劳改犯，爹妈都死了，他很孤独，永远戒备周围的歧视，只有在家里，他才可以放松，躲进"温暖的小窝"，又要强调屋子狭小、阴暗的"牢笼"感。我希望拍摄空间要有纵深，要有变化的可能性。这时候导演提出的构思可以概括和意念化，具体怎么做，要引导、鼓励摄影和美术师们来发挥他们的创造。

后来美术师李勇新老师说："我琢磨了半天，咱们在棚里搭个内景吧。"他给我画出了设计图。屋子北面与东面的墙用双线画出，搭景时是两面全用砖头砌成，不可移动；里面磨了墙，外头有砖缝勾线。也就是里外均可拍摄。而西面、南面、添加小偏屋的墙都是可移动景片。东面开一小门，突出临时加建的小偏屋，是主人公的住房，大屋是原来父母的住房。小偏屋远处有个窗户，拉个透光的布帘。美术师说："这个火柴盒一样的封闭空间增加了小偏屋和远处的窗户，就不是个封闭的死空间了。有

外屋、里屋两个层次,远处又有透光,层次感十分突出。一个景最怕没有空间层次,没有通透感。另外可拆卸的活动景片,增加了摄影机移动拍摄及长焦镜头使用的可能性。"美术师还出了一个好主意——后面那个搭出来的偏房,非常矮——在斜顶的天花板上开一个天窗,就可以构成影片顶光照明、黑白强烈对比的用光风格。

片中另一个重要场所是歌厅,音乐是视听的东西,正好让我们的电影语言有用武之地。女演员程琳的男友是中国台湾歌手侯德健,开始我请他作曲,说:"你给我写几首歌,咱们先出个盒带(磁带)卖点钱,省得我这个小众文艺片电影赔钱。"侯德健说:"原创音乐盒带是赚钱,可是没有八到十首歌,是凑不起一个盒带的。你的电影能有几首歌?每首又能唱几句?作曲、写词、录音的费用你都出不起。"我就说:"我们是小成本制作,就把你们俩的盒带里的歌免费让我选几首,无偿使用吧。"他们很支持,现在电影里用的四首歌,全都是侯德健和程琳已经录好出版了的歌。

第一首叫《小油灯》,比较温馨,我主要看重它的后半部分,有一段较长的哼唱,没有词,可以叠化剧情里需要的画面,表现男主角对自己童年、少年时期美好时刻的回忆:与同院的儿时伙伴罗小芬一块儿上学,和少年时的伙伴方叉子勾肩搭背地在火车轨道边逍遥的镜头。用这个取代了小说里吸引他的是女孩子的汗毛。也就是说,用我的生活体会和想象替换了原作者的想象。

选择这些内容当然和导演本身的人生观、艺术观有关。我很强调再悲惨的人生都有幸福的时刻,还有美好和有希望的东西。我用回忆强调的这

些东西,小说里都没有,包括两次出现了他母亲的遗照。那时候有一个年轻的影评家评论说,这首歌和母亲的照片,表现了你们"第四代导演的恋母情结和温情主义",你们就是很温情地看待生活,不像第五代导演看得那么残酷。

这一场的处理在混录时就得到了认可,当时我们的女录音师吴凌告诉我:"导演,这段不错,我看着差点哭出来。"这场戏的镜头处理,特别是组接、叠化,借鉴了美国导演马丁·斯科塞斯的电影《金钱本色》(1986)中保罗·纽曼看汤姆·克鲁斯打台球那一段。

**【《本命年》是姜文起的名,那时我就给姜文说了,你小子将来能当导演】**

小说中李慧泉的外形与气质其实和姜文相差甚远,我开始没有想到请他出演。

作者刘恒后来说过:"姜文和我小说中的人物有距离,太帅,气场太强。"我最早想到的是刚演过滕文骥影片《海滩》的刘威,觉得外形较符合小说的描写,但他当时在长影拍戏,没有档期。小说描写的李慧泉长了一身肌肉块儿,没多少文化,自卑,但很能打架,外号叫"李大棒子"。袖子里老有一根很短的擀面杖,碰到事儿就抽出擀面杖挥舞。后来演方叉子的演员刘小宁有一身肌肉,我也考虑过让他来演这个角色。

突然想到了姜文,觉得他演戏好,就是年纪似乎大了些,因为他在《芙蓉镇》里都演到了四五十岁。我让副导演把剧本给姜文送去,看他愿

不愿意演,同时也问问他年纪多大了,副导演回来说:"人家才26岁,年龄合适着呢!"那时候姜文已经演过不少成功的角色,但是本片的人物在年龄上是跟他最接近的,而且他六七岁就到了北京,在部队大院长大,对北京的生活也很熟悉,演起来不费力。

姜文很主动地给我介绍了他的同学岳红(饰演罗小芬)和刘小宁(饰演方叉子),还成功地说服了我。小说里的方叉子长得漂亮,从初中就开始谈恋爱,讨女孩们喜欢。可刘小宁不漂亮。姜文说:"导演你看,方叉子跟李慧泉是同学、发小,互相知根知底。你给我找来一个我不熟悉的演员,咱们在北京拍戏又不住招待所,我们根本没有机会相互熟悉,怎么能演得好呢?刘小宁跟我在戏剧学院上下铺住了4年,太熟了,我跟他拍什么戏都能演好。虽说他长得不帅,可平时也特招女孩喜欢啊!"岳红那时候已是大明星,刚得了中国电影金鸡奖最佳女主角,这角色太小,只有两场戏,她会来?姜文说:"我是她同学,叫她还不来?她正怀着孩子,现在接不了戏。"后来我说过,姜文你小子真能,什么都管,主意也多。你想的事儿不光是你自己的表演,你想的是整个影片的事儿。那时我就给他说了,你小子将来能当导演。

包括演马义甫(外号"刷子")的梁天,天生长了一张喜剧脸,一双小眼睛特别逗。他部队复员后到青年厂当职员,听说我有新戏,天天围着我转,说导演给我个角色吧。我说还有两个角色,一个"刷子",还有一个警察。这时姜文又带来一个他的同学叫刘斌,胖胖的,白极了,面如凝脂,比女孩子的皮肤都好。我说像个佛爷,演警察吧。梁天就演了"刷

子"。除了歌手程琳出演赵雅秋，还有一个戏份较重的坏人崔永利没着落。按小说这是个30岁出头的下岗工人，做黑买卖在行，剧中的气势能压过李慧泉。可是姜文本身的气场很大，很难找到压得住他的其他青年演员。我就改变思路，把角色年龄提大一二轮，找40岁以上的演员。后来找到了"长着一张让人一眼忘不了的脸"（姜文语）的蔡鸿翔来扮演。加上朴实、地道的罗大妈，稚嫩的中学生等，人各有貌，个个一眼就让观众记住，从演员造型角度为影片的视觉体现创造了好的条件。

小说《黑的雪》的故事里，男主角回到北京和最后的死都是发生在北京冬日的大雪中，小说的名字也是用雪来比喻人的不同命运：雪从天上飘落，都是洁白的，有的落到山野、树枝，到融化都保持白色；有的落到街道、路途，被车碾、被人踩成了黑色的雪。所以在做导演工作剧本时，我也很想用冬日雪景来处理开场与结尾的场面。可是那年直到2月底都没有在北京等来一场雪，开场与结尾的雪景设计只好作废，必须另做构思。

后来姜文说："导演，我想了个主意，你看我像不像24岁？"我说："你傻笑的时候，显得挺天真，挺稚气的。"他说："那影片就叫《本命年》吧，龙年，泉子正好24岁。"

我觉得这片名有点儿宿命色彩，与《黑的雪》在意思上有相通之处，就同意了。片名确定之后，我才加上了除夕夜罗大妈对小芬说"本命年结婚吉利"，以及小芬向泉子描述关于本命年系红腰带可以避邪的画外音。

**【延伸阅读】**

谢飞与《本命年》30周年亲笔（2020.7.12）：

**北京小伙李慧泉的悲剧人生，许多场景我还记忆犹新**

光阴似箭，日月如梭。转眼电影《本命年》诞生已经30年了！

可喜的是，《本命年》1989年8月过审，1990年2月20日在柏林国际电影节首映、获奖，同年4月14日在国内影院正式公映，被《大众电影》杂志的读者选为当年的电影百花奖最佳故事片奖。

我跟姜文去参加柏林国际电影节放映活动，其间还去过东柏林放映。当时隔开东西两大阵营的柏林墙刚倒塌，但还没有拆掉。每天早上东柏林的人可以排队拿号，到西柏林来买东西，黄昏再回去。街边也有卖柏林墙碎片当纪念物的。也就是说，我们就是在铁幕即将坍塌，世界的东西方正在融合的那么特殊的转折时期，参加了电影节。

31年前，那年从3月至5月底，我们摄制组穿梭在北京的大街小巷，日夜不分地拍摄着这个"骆驼祥子的后代"——北京小伙李慧泉的悲剧人生。许多场景我还记忆犹新，新街口太平胡同里的大杂院至今还在，他卖货的"老三里屯集市"却早已消失，被新盖的高楼大厦和闻名的簋街占领；最后泉子游园会被刺死亡的中山公园，五色土景地相貌依旧，但他骑着自行车送女友的那个狭窄胡同小巷，却早已被国际大都市的宽衢高楼代替，难以寻觅。

拍姜文归来时的开场运用了很长的跟镜头，先是漆黑一团，字幕的衬底跟着主角走出地道。这是在长安街天安门前那个地下人行横道里拍的，

它特别宽、特别长，有一种半天也走不出去的感觉。第一个镜头是从地下到地上；第二个镜头是北京南城火车道边的杂居房屋的全景；第三个镜头又是用减震器跟拍的长镜头，从进大杂院一直跟到后院李慧泉家的门外。当时从八一电影厂借到了一个很老、很重的减震器，摄影师捆在腰上，用广角镜头跟着演员走，焦点不会虚。

30年来观众一直没有忘记它，一直在各国的电影节、影迷俱乐部、艺术院校课堂、艺术影院，乃至最近的视频网络平台上，和一代代的观众们见着面，并受到喜爱。现在，又有该片30周年纪念活动和资料文集的出版，对此，作为它的创作者之一，表示由衷的欣慰及感谢！

*Variety* 中国版2020年07/08合刊，"经典"栏目
部分摘自谢飞《本命年》30周年亲笔
均有删改

## 8.
## 我理解中的女性主义,要敢于去打破原有的东西

——梁静谈《八佰》(2020)

《八佰》(2020)
  总票房31.11亿,2020年全球票房总冠军。
  亚洲首部全片使用IMAX摄影机拍摄的商业电影。

**梁静**
  出品人、制片人、中国著名女演员。现任北京七印象文化有限公司董事长,近年以投资人、制片人、出品人的身份投入到各类影视幕后工作中,制作、出品了《八佰》《老炮儿》、"鬼吹灯"系列等影视作品。与此同时,她身体力行,投入到FIRST青年电影展、上海国际电影节、华时代全球短片节等,积极推动扶持青年导演创作,并为他们的项目保驾护航。

**【导演管虎除了散点叙事外还做了反高潮叙事,美术设计和摄影指导为了《八佰》两年不接别的戏】**

  《八佰》8个月杀青的时候大家没有抱头痛哭,反而是杀青后的第二天抱头痛哭了,就是大家一起唱"在我心中曾经有一个梦"(注:《真心英

雄》歌词)。

我想起我刚认识管虎的时候,看他电脑里有很多想要拍的题材,里面就有《八佰》。我问他为什么要拍《八佰》?他说虽然是小战役,但是反映了当时中国的现状。当时整个民族在萎靡不振的状况下,有一支队伍一直在那里顽强抵抗,4天4夜,它给整个民族打了一剂"强心针"。

管虎在最终版本里尝试散点叙事,它不是按照传统的人设——男一女一,他觉得这样太没意思了。他喜欢去尝试,《厨子戏子痞子》就是这样一部实验性的戏。喜欢的人非常喜欢,讨厌的人非常讨厌,但没关系,艺术就是需要不断探索和创新。《八佰》里讲述的英雄都是普通人,都不想死,谁天生就想死?谁也不是天生就想成为英雄。但在绝境里,面对生死抉择的时候,身体里的正义感会告诉你要去做什么,英雄都是这样成就的。也许有人说《八佰》里有些人物是重复的,都怕死。其实,就是要不停地重复,才能最终告诉我们,成为英雄是多么地难!战士们排着队抱着炸药包往下跳的那段戏,为什么让大家最泪奔?因为他们来自五湖四海,都是妈妈的孩子。

《八佰》除了散点叙事以外,还做了一个反高潮叙事:在你认为可能这个事儿马上我要哭、我要笑、我要情绪激动的时候,停,收住。然后在你不经意的时候,眼泪不自觉地就出来了。他在挑战所有观众的观影习惯,还有一种对电影的重新认知。

宣布定档那天,就是发出定档海报的那一瞬间,我心里的波动很大。本来是下午4点发海报,同事都说憋不住了,下午3点半就发。这话一出,

我忍不住地一直哭，是那种终于熬出头的感觉。好像回到了杀青的第二天，开始拆我们搭了8个月的布景，眼泪也是忍不住。

布景是我们亲手搭建出来的，再来一次就不是这样了。我们去上海四行仓库考察过拍摄的可能性，那会儿那里还是一个小商品批发市场。后来在苏州拿到200亩地，去呈现当年的四行仓库以及周边的景象，真的特别难。美术设计师林木、摄影指导曹郁为了《八佰》，两年没接别的戏。先有了场景效果图，然后再改成平面施工图，再变成建筑图，这些大艺术家们就变成了工头，往返于北京办公室的沙盘和苏州的工地，场景就这样一点点搭建出来。当整个场景呈现在我们面前的时候，我们真的都很激动，觉得梦想已经完成一半。

在搭建场景的时候，一开始我们是想完全还原当年的原状，河对岸很破败。但是在过程中，大家觉得还是要呈现不一样的场景。那怎么去弄呢？导演和美术突然决定要拆，说要重新搭出"东方小巴黎"，增强它的舞台感。然后把已经搭好的十几栋楼全拆了。搭建完成后，曹郁突然间决定用IMAX拍，说IMAX全球只有6台，你们给我租1台就行，后来真的就租了1台拍摄。所有的机位，所有镜头都是1台机器拍出来的。每天要重复地拍，一场戏可能拍1天到2天，冲桥那一场拍了4天。这涉及的不光是周期问题，原来搭建的所有场景又得细致化，因为IMAX就是人的眼睛，它没有前后景，再远它都能清晰地看见，特别真，不能糊弄。

原来南岸的那些灯全是真的灯泡，经常跳闸，根本亮不起来，耗电量太大了，就只能全换LED，这又是一笔钱。为了靠近工业化，我们提前预

置灯线。在现场是看不到灯的，灯全在天上，我们整个场景里有3600多盏灯，加上那些补光的灯，其他的小灯，总共有上万盏灯。突然有一天曹郁发现，这楼板封上了，在哪儿挂灯？后期还得拿CG（Computer Graphics，计算机图形图像）擦掉。这样不行，敲掉，又重新来。水泥板，特别厚，全部打开，打成一个洞一个洞，直接把灯挂在上面，方便他拍摄，多花了大几十万。曹郁就像一个DJ（Disc Jockey，唱片骑师）一样，每天在那打碟，最终呈现出一个相对工业化的作品。

说《八佰》使中国电影从阴霾中走出来，只能说一切都是最好的安排。其实在电影院开始复工的时候，我们就有这个想法了：是不是要打头阵？我觉得华谊的推动作用非常大，中国电影行业跟华谊是分不开的。华谊做了很多脍炙人口的电影，带动了整个电影行业的发展。我们开了很多次会，也预估了有可能发生的状况，当时唯一担心的是上座率要控制在30%。但换一个角度来看，我们是率先上线的新片，是唯一的，我觉得《八佰》也有义务为整个行业冲在前头，"杀出一条血路"。

《八佰》的发行借鉴了当年送胶片一轮、二轮的模式。除了华谊，腾讯影业也是我去谈的，腾讯最终在宣发力度上给了非常非常大的支持。借助不同渠道的力量，这一仗还是挺漂亮的。在宣传初期，下沉速度并没有那么快，我们进行了一次尝试：三四线城市后发，让大城市的大影视公司、大院线公司先进行第一轮的传播和第一轮的发行。当信息传播的力度够了，口碑发酵，再下沉到三四线城市，发行第二轮，让口碑、上座率能够一直保持在一个非常好的数据上。

让观众重新认识到电影院对电影的重要性——我觉得最重要的是,用这样一部重工业、重特效的影片,让大家重新感受到了电影院观影带来的震撼和魅力。

在《八佰》里,我不光是制片人,我还是个演员,这很分裂。但是我知道一个原则,就是当你站在摄影机前,作为演员得信任导演,这很纯粹。我变身制片人,对导演就要用各种技巧说服他,让他认知到什么是为影片好。

做任何事情只要纯粹,不要有那么多杂念,都可以做好。

**【做制片感觉是捆了一个"炸药包",不炸,我就前进了】**

愿不愿意被称为男人背后的女人?我没觉得这问题有什么尖锐的。首先我不介意,因为男人背后的女人,多棒啊!其次,你是有一定能力才能站到他背后的。我们经常说背靠大树,我一直觉得女人背后也是会有男人的,所以男人背后的女人,女人背后的男人,这个说法怎么说都是对的。夫妻也好、合作伙伴也好,不应该以性别来判断谁怎样怎样。如果他不是我老公,我跟他合作,那也是叫男人背后的女人嘛。

制片人被摆在了幕后,幕前就是演员加导演和主创,主创也是最近几年才被大家拉到了稍微往前一点的位置。我没觉得我因此失去了光芒,我甚至觉得原来好像没有现在亮。就是自身的成就感会不一样,原来就是作为一个演员,这场戏对你来讲很开心,演得还不错,大家合作得也还不错,但是这部戏最终能否播出,能否让更多的人看见,你是一个很被动的

状态。做电影是有风险的，制片人的成就感不是在哪一个阶段，而是做电影的整个过程都在你的掌控之中，或者说从制作到发行都需要你，你会有一种存在感和成就感。

演员的生活相对会比较简单，这个是真的。我真的感受特别深，尤其是最近接的这几个大项目完了以后，我觉得自己好像是初出茅庐的刚刚踏入社会的年轻人，四处碰壁，四处得罪人，我40年白活了。以前做演员的时候，只要自己开开心心、漂漂亮亮，生活圈子就那么大，你不喜欢的人可以不接触、不用管、不在意，反正谁也不求谁，我的个性可能是这样的。但是现在要做公司了，就会有很多不愿意接触、不愿意相处的人必须面对，而且还要想办法相处好，这样就会很累。这是做演员惯出来的一些毛病吧，比较自我，容易伤害到别人。我觉得做制片人后真的学到太多东西了。

你不能因为任何人对你的一些猜疑就否定自己，你得自己往前走。所以我会不停地修正自己，这一点我还挺自豪的，因为我是一个特别愿意让自己从零开始，愿意不停反省和审视自己的人。哪怕我会摇摆和纠结，但是这个过程会让我成长。

可能是因为中国国情不同，在国外都是制片人中心制，制片人的体系非常完整。但中国这个体系是慢慢成长起来的，一开始都是制片主任，从制作开始萌生出一些制片人。当然也有一开始就比较专业的制片人，但也是分阶段性的，比方说只做内容，或者只找融资，或者只搞制作，属于不同阶段的制片人。所以我是在学习这些过程，这几个大项目把我锻炼出

来了。

做《八佰》这部电影其实我是有点懵的,在整个过程中不停地就是,哦,哦,哦!怎么去把剧本里的东西实现出来,从场景、拍摄,到最终制作,这个其实是最难的。制片人最需要的素养是统筹能力、协调能力,这两个都得有,然后还得跟导演有一个共同的认知和目标,否则肯定天天吵架。所以目前来说,我个人认为很难做到制片人中心制。首先是制片人的体系不够完整、不够成熟,每一个制片人并没有办法做到面面俱到,制作是靠经验、靠量带来的。

最重要的,我觉得制片人必须懂内容,得知道我要干什么,我得是有情怀的,而不是光会省钱的。你得去谈演员,谈所有的合作方,你得让所有人都了解你要干什么,你要去说服对方,让大家一条心,拧成一股绳,去推动这个项目,我觉得这个就是能力。

我不知道原本有没有,我只知道我自己还是有一些能力可以挖掘的。作为制片人,我把自己捆在项目中,就感觉是捆了一个"炸药包","炸药包"炸了,我就炸了,但是不炸,我就前进了。这就是一种破釜沉舟的心态。

【一个女人但凡有点梦想,就要扛起一切往前冲】

我是在跑步的时候跟管虎说,我决定要做制片人的。他锻炼身体是我带出来的,结果当他上瘾之后,我就不练了,所以突然有一天我说跟他一块跑步,他还有点惊讶:"好,行啊,跑吧。"然后我就跟他说,我想做你

的制片人,他说你懂吗?因为我平时的生活太简单了,性格嘻嘻哈哈,把家照顾好,把老人照顾好,没有过多地介入他的创作。直到我跟他说出这个话,他就说你会吗,我说我可以学啊。

我觉得是给自己另外找一个出口,我当时的路越走越窄了。说实话,作为演员,到了一定的年龄,机会越来越少,不是说没有,有可能会突然有一个特别棒的机会,但是此期间的等待会让人很焦虑。我39岁拿到台湾电影金马奖最佳女配角奖,但是40岁那年我特别焦虑,我拿了这个奖以后,反而更没有戏拍了,真的是这样。我老公的戏也不用我,我觉得自己不是那么被认可。

后来我回想自己年轻的时候一次又一次跟人说,不要怕自己老,我就是一个不怕老的人,我是一个能够演到老的人。结果到了40岁,我怕老了,我真的怕了,我离家出走了一个星期不回家。其实就在离家特别近的一家酒店,想孩子了,我就把孩子接过来,再让阿姨送回去,我自欺欺人地说不许告诉其他人你来过(笑)。在我40岁生日的时候,我们公司包括管虎导演一起给我办了个生日party,我是不愿意回去的,他们请了一堆我的影迷,有从外地来的,我不得不去。老人、孩子都来了,大家都很开心。最后说有一个生日礼物,推出来一个大箱子。当我打开那箱子,出来的人真的把我惊到了,是我福州的"发小",跟我一起长大的人,当时眼泪就哗哗地流,我一下就get到老虎(注:梁静对管虎的昵称)这个男人,太厉害了!

他让我看到曾经一起长大的人,他让我反省自己现在有多幸福,不是

说他们过得不好,而是他们蹦出来的那一刻,我意识到我还想要什么呢?不就是寻找初心嘛。后来他也跟我很冷静地分析,说你演戏不够专注,你有一定的天分,你演得也好,但是你确实不够专注,你要专注的话,你就会敢于孤独,敢于忍耐,敢于等待,真的能成为一个好演员。

最后我自己决定要试试去做制片人,还是放不下电影,因为我父母就是电影人,我骨子里那种对电影的热爱是躲不掉的。我非常理性地分析了很多事情,我觉得管虎那会儿正在事业上升期,当时刚做完《老炮儿》,他身边有很多资源突然间聚拢过来,没有人去帮助他。他以前是间工作室,有戏就拍一拍,只是一个制片团队,没有别的。

我当时还跟他说,《老炮儿》拍完了,你是否要回归一个纯的文艺片电影啊?他说什么叫回归?他很生气,他说你是把我归到一个什么类型了吗?我就必须要不停地不重复自己,我要做我最擅长的,就是把艺术和商业相融合。这其实是我认为最难走的一条路。我说那挺好,我来帮你,我要把被动变成主动,重新找到自己的价值,否则在你面前我觉得自己是没有价值的。

《八佰》当时已经开始在推动了,前前后后将近10年嘛。在这个过程中我一直跟着,我们的制片人朱文玖,我叫他"师父",他带着我一起一点一点做,他的现场经验太丰富了,我跟着他一起把整个流程走了一遍。一边学做制片人,一边做公司,把工作室变成公司。

我从来没去过公司上班(笑),连公司结构我都不知道。我成长在文艺家庭,原本也没有商业头脑,身边也没人懂怎么做公司管理和带团队。

当公司慢慢扩大的时候，我才发现公司经营需要系统化和制度化、条理性和逻辑性。于是我决定从零开始学习，去上商学院，一个不够还接着上了第二个，却发现永远也学不完。我明白实践出真知，一边在学校里学习，一边把自己"滚"到项目里，借助外力，逼迫自己快速成长。我把自己"架"在那儿，就使劲地学。经常能听到朋友们说，我从原来像白纸一样的状态成长到如今，让他们刮目相看。我希望我的员工觉得在七印象（北京七印象文化有限公司）工作是一种骄傲，不止是因为管虎，而是通过我们共同的努力，能够创造一个"世界"。

其实老虎对我的影响蛮大的，他会说，人活着不能只是活着，要让自己有能力在历史长河上留下一点什么——就是说在这个行业里要有一席之地，你才有可能被人记住，即使你死后还有人会提及你。

这就是我们常年在聊的东西。中间也吵，各种吵，我甚至坐在这个桌子上说，我不干了（笑），你们都欺负我（就是这种感觉）。但是那个"欺负"其实是着急，因为觉得自己成长得太慢了，他们等不了我。

做了制片人后，不知不觉间发现我和管虎调换了个位置。前几年是我在陪孩子和老人，当我做了制片人以后，他开始陪孩子和老人了，这样挺好。他给孩子写过一句话，说"要做一个逆流而上的人"。他在用自己的实际行动证明给他儿子看：我在做的是什么，希望你也做同样的事情，甚至超过我。

一个女人，但凡有点梦想，就要扛起一切往前冲。对于女人的理解还是我母亲给到我的，她特别好强，东北女人，能干、事无巨细，但是她唯

一遗憾的就是觉得自己这一生过得很没有成就感。为什么我曾去学了美术？就是她跟我说的，要做一个老了还值钱的职业，做女演员会很累，到了年龄你就没戏拍了，这是她感受过的。最早的时候她拍过黑白版的《林海雪原》，后来破釜沉舟想做点事，把我爸辛辛苦苦拍戏挣来的钱投资做了生意，结果全赔了，之后就是一蹶不振。

我理解的女性主义，要敢于去打破原有的东西。

我给孩子说过一句话："我想要成为一个让你们感到骄傲的人。"有一次让我挺难过的，儿子回来就问（他知道《八佰》当时撤档了），说老师和同学都在问他，你爸爸是不是拍了一部不好的电影？我当时听了眼泪都快下来了，就跟儿子说："相信我们，一定是部好电影！"我人生做过的最引以为傲的事还是生了这两个可爱的孩子（笑）。《八佰》是大家的成就，是管虎的成就，我是其中一员。

**【延伸阅读】**

导演管虎：

**电影永远得做那没把握的事……低下头来做好一件事，一定会被看到**

像我们这个行业到现在，更多靠的是中国社会的人情世故。所以我多年的摸爬滚打就跟手工作坊似的，一群人做一件事，靠着友谊，这很重要，这就是工作室呗（笑）。公司更多的是靠正规化，把事情系统化，就是一件事情可以复制，按各种逻辑、规矩，各司其职。因为我没有这种能力，我也不想这么做，所以都靠梁静打磨，她的剩余价值全体现出来了，

还挺好的。

她这事做得还不错，就挺意外的（笑）。

工作室环境会感性，公司经营会理性。我们这两天还在聊，公司具备可复制性和品牌系列，这叫公司的"成功之本"，但对于我来说这是相悖的，我绝不会做这种事。你看我每一次做的事，《厨子戏子痞子》完了以后做《老炮儿》，人家说你这事儿做不成，讲一北京老头儿的故事。再说做《八佰》的时候，我没拍过战争片，当时战争片的价格是有"天花板"的，卖不出来价，又是20世纪30年代的上海，要花那么多钱，说这事肯定失败，做它干吗？我觉得做没把握的事，这一点是可以肯定的，至于具体是怎么个没把握，很难说，但是它一定得变，不能和以前是一样的。

电影对我来说，其实是个夙愿，就像你必须生出孩子来似的。但电影不是唯一的，还有很多命题，比如一定要填补心中的一点空白，就是生活中做不到的事儿，或者是恐惧……要克服过去，才能完成。

每个创作者是不一样的，个体特异性特别强，就像身体里的血液自然流淌，就这么去做了。对我影响深刻的是库布里克，从上学期间到现在都是，他给我的教育，用最通俗的话讲就是，电影还能这么拍呢！《八佰》的决心也是这么来的——永远得做那没把握的事，库布里克做《大开眼戒》，让我们大开眼界，超乎寻常，根本不像是库布里克能拍的戏，但是他就是做了，很棒。

好电影其实是人，还是人，不是人物，就是其中一个一个的人——这

是电影的安身立命之本，也是文学和戏剧的安身立命之本。包括《八佰》，家国情怀都是建立在人的基础之上的。我一直说人之初，性本无善恶，就是在这句话上去分析生而为人的不同状态，我觉得这是电影该做的事。

我特别喜欢《小城之春》，费穆导演，很崇敬他，也很喜欢谢飞的《本命年》。故事全忘了，就记得那几个人，其实是在一个特定的历史条件下，在那个环境里，展示出了这个人物，这就是电影的另一个功能。比如《小城之春》就是20世纪30年代中国的样子，我知道了那时候的人穿着的样子，他们走路说话的样子，他们打交道的样子，中国是那样过来的，它提炼出一种文化状态的东西。而20世纪80年代改革开放之初，《本命年》里的泉子是个活生生的人，但很多人没经历过那个状态。

我觉得伟大的电影都是记录。不是纪录片的记录，而是能记录时代，用人物去记录时代，让后人回头看，我们的国家、我们的民族、我们"这代人"是这么过来的。这个其实特别棒，这是电影超越其他艺术形式的一个功能。

我是觉得在这个行业要敢于说真话。第一，当然是爹娘赋予的才能，这是肯定的，毋庸讳言。第二，梁静他们一直说我身上有一种坚定的信念，无论是什么，一定要克服它，要披荆斩棘地克服它——这是一种承受力和忍耐力，还有克服困难的能力。这个对电影从业人员是非常重要的，没有这个，说实话，真的不如不做这行业。

能不能被看见，这事儿你自己说了不算。其实一句话，就是你低下头来只做一件事，做好它，一定会被看到，否则别人不会看到你的。

《看不见的风景——梁静》未出片专访实录

部分摘自北京电影学院2020年11月20日【创作讲堂】《八佰》分享会（刘德濒主持）及《嘉人》杂志，2019年8月刊，特别专题"自定义时刻"

均有删改

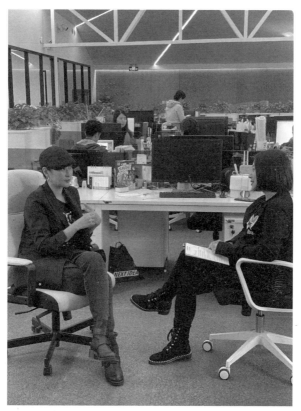

梁静谈《八佰》(左)

## 9.
## 有的电影就是值得拍就去拍,这是我对电影的态度

——江志强谈《梅艳芳》(2021)

《梅艳芳》(2021)

《梅艳芳》是江志强操盘的第一部人物传记电影,源于他为实现答应梅艳芳为其拍摄一部传世之作的承诺。

《梅艳芳》打破了音乐传记电影在中国内地的票房纪录,是香港地区近5年来票房最高的港产片。

江志强

享誉世界的电影制片人和海外发行人,监制代表作有《卧虎藏龙》(2000)、《英雄》(2002)、《十面埋伏》(2004)、《不能说的秘密》(2007)、《色·戒》(2007)、《海洋天堂》(2010)、《寒战》(2012)、《捉妖记》(2015)、《寒战2》(2016)、《捉妖记2》(2018)等。

【在香港花7年时间拍一部电影是很难的,我发现导演和梅艳芳是同类人,答应的事情一定尽一切努力做好】

我觉得经历过香港歌厅文化、荔园、利舞台的"老人",看了《梅艳

芳》这部电影应该会很感动。香港观众看到影片中一些20世纪80年代的场景会多一份情怀,因为包含很多回忆在里面。我本以为来看电影的观众都是认识梅艳芳,听过她的歌的"老人",我没想过有那么多不熟悉她的年轻人来看,我希望他们看过影片后,能去熟悉一下她的歌,我就很满足了。

我在全国各地跑路演的时候,常常看到很多年轻观众,我好奇地问他们为什么来看这部电影。他们告诉我,"爸爸妈妈以前常听她的歌。"大家处在不同的时代,每个人会看到不同的面,有些人看到这一点,有些人被另外一点感动。路演其中的一站是在武汉传媒学院,有个年纪蛮小的学生说他知道妈妈喜欢梅艳芳,所以选择看这部片子。看完以后,他在现场打电话给妈妈,说电影很好看,会陪妈妈一起再看一遍。一部电影能够打动这些年轻人,让我感到既高兴,又感动。

梅姐对我的影响很大。我出道时她就帮过我,是我的恩人。2003年5月,她曾托我为她拍一部被世人记住的电影,那时我们都相信,她可以战胜病魔。当时我正在同张艺谋导演筹备《十面埋伏》,就在剧本里为她设计了"飞刀门"大姐大的角色,后来她因为身体原因无法出演。她去世后,这一角色永久空置。我很遗憾,觉得亏欠她一部电影,不知道还有没有机会偿还。

所以,拍《梅艳芳》的起源就是在这里,源于一个承诺,我要完成这个承诺,这个承诺也是弥补当时的一个遗憾。本来有机会给她拍一部电影,最后没机会拍成。

我和梁乐民导演结缘于《寒战》，那是他的第一部电影，我看到他做事情的坚定。我知道要拍《梅艳芳》必须花5到7年时间，在香港平均一年拍一两部电影是正常的，花7年时间拍一部是很难的。而且梁乐民不仅会拍电影，也懂得写剧本。他用3个月时间写出大纲，又花了一年多时间做资料收集和访问，他还花费巨大的精力去听梅艳芳的歌曲，每首歌听了上百遍，反复研究歌词，所以你会发现影片中的歌词都是贴近梅艳芳当时的生活片段。

通过跟梁乐民的合作，我发现他和梅艳芳是同类人，答应的事情，一定会尽一切努力做好。认定的事，从不放弃，他拍摄的每一帧都要对得起观众。这种电影精神令我感动，我相信他，也深信他写出的故事最能代表梅艳芳，我们就朝着他的剧本方向行进。

我也有和梁乐民讨论过在电影中用多少纪录片的部分，我说："我们拍这部电影最主要是要告诉大家，在这个世界，在20世纪八九十年代，曾经有一个人叫梅艳芳。你要让观众相信你的内容，这是我们的目的。"

《梅艳芳》并不是一个按常规构想出来的剧本，它是讲一个真实人物，她这辈子有很多朋友，她拿奖背后是否开心？门关上以后她是怎么样呢？面对很多资料，不能乱讲，乱讲就不要拍了。既然要拍她的传记片，就要用心把它做好。所以要找很多人做访问，让他们告诉你背后的故事。

《夕阳之歌》这首歌的版权在近藤真彦和他公司手里，日本方面为什么要给你授权呢？这些年他们只给过《英雄本色3》授权。于是我们把剧本翻译成日文发了过去，我还特地飞到日本，想跟社长谈版权。本来以为

这会是一场硬仗,但当我见到新社长时(老社长已经退休),她对我一笑,说:"你们的剧本我已经看过了,我也看过你的《卧虎藏龙》,版权的事没有问题,价格也不会高于市场行情。"她同我握手,"祝你好运,拍一部精彩的电影。"

**【我们今天只是拍了我们的版本,我相信再过10年、20年,还会有人拍梅艳芳】**

选定王丹妮饰演梅艳芳,也经历了半年时间。从她第一天走进办公室开始,到最后通知她被选中,在此期间,她不断来办公室试镜,来了十几趟,每次来大家都会一起聊。通过这半年的时间,让我们对她有了更多了解。她的长相其实并不是很像梅姐,但她做人的态度、做事的坚定,和梅艳芳一样。后来,我们发现她演得很好,歌唱得也蛮好,她从未想过做歌星,但是试演时,她在我们面前唱《夕阳之歌》,唱得全体人都很动容。

选定她的第二天,我们就去祭拜梅姐,因为如果找不到这个演员就拍不了电影。之后,我们找来廖启智教她表演,还请了赵增熹和麦秋成训练她唱歌和跳舞。我们没想到她能演得这么好,而且越做越好。王丹妮是一个蛮火的模特,不像其他新人,她是有很多机会的。我们选中她,还要她答应给我们6年时间,她把工作统统放下,给了我们6年时间专注做好一件事。

张国荣先生在片中也是一个非常重要的角色,他是梅艳芳生前最好的朋友之一,他们是一家人。我们也平衡考虑过,梅艳芳有这么多好朋友,

到底哪一个是最好的呢？在电影中你也会看到，他们两个人在告别演唱会里说："我们是一家人。"这句话告诉我们，张国荣在她心目中是最好的朋友。不只是好朋友，还是一家人。

梅姐的生前好友中，我最在意刘培基先生对《梅艳芳》的看法。拍摄前，他给了我们很多资料。当时有很多人对我们say no（说不），不愿意跟我们聊。刘培基当时也说过，为什么告诉你？所以电影拍好之后，在上映之前，我拜访了很多人，请他们来看，很多人很感谢我。我就是想告诉他们，当初你们给了我意见，现在电影拍出来了，所以请你看这部电影，这是出于对人的尊重。刘培基当时人在深圳，我要隔离之后才能见到他。我对他说："很感谢你当时相信我。"他说："我终于明白你为什么要拍这部电影了，我本来对你有所保留，当时以为你要消费梅姐。但是看完之后，我反而要感谢你拍了它，我在电影中看到了爱。"

拍这部电影我没想过赚钱，因为我完成了梅姐的嘱咐。天上的她是否满意，我不知道，我更看重对社会做一些正能量的事。拍电影当然要赚钱，赚钱是应该的，不赚钱怎么继续拍电影呢？但是我记不清楚哪些电影赚钱、哪些电影赔钱，只记住一些对社会有影响的电影。当然，最好能有既赚钱又对社会有意义的电影，但这很难。当你爱电影的时候，你就不会为时间、档期和钱而苦恼，有的电影值得拍就去拍，这一点可能跟其他人不一样，但这是我对电影的态度，每个电影都是我自己生下来的一个"小孩"，你要好好照顾"他"，好好培养"他"。

梅艳芳是很特殊的一个人，尽管她只活到40岁，但她活得精彩灿烂。

我相信未来还会有人再拍她的传记片,我们今天只是拍了我们的版本,我相信再过10年、20年,还会有人拍梅艳芳。我的心愿很简单,希望每个人都能从电影中,看到属于自己的东西,大家都能记住梅艳芳,我就感到很满足了。

【延伸阅读】

主演王丹妮与梅艳芳:

**第一次完全不知是面试《梅艳芳》,把头发扎起来就唱了《客途秋恨》**

对我来说,拍摄过程是比较容易投入到其中的,因为人生里有很多事都会希望用自己最大的努力去解决,能够用自己强大的内心去面对。我之前是时装模特,工作环境也蛮相似的,永远都是一个人要做好自己的工作。拍照是自己一个人,面对镜头也只有一个人,还有出国去modelling(时装模特儿)也要自己一个人到处跑。可是你必须要把工作做好,要呈现一个最好的自己,所以心理素质上已经有一个训练了吧。

拍这部电影的时候,我才重新认识了梅姐的故事。以前家里会有很多黑胶碟,会播很多当时流行的歌曲,有很多时候就会播到梅姐的歌,比如说《梦伴》《坏女孩》,就是那种轻快的音乐。我还记得那种melody(旋律),可是歌词,小时候根本不会很深入地去了解。现在再听,你会觉得很多歌词在说女人的一些感受,歌词是很入心的,在很多时候,我听着听着会有点想哭。

拍完这部电影之后,我就觉得,她跟我们新时代的女性有很多相似的

地方,她走得非常"前"。她也告诉我们,不要害怕身边的人怎么想你,你要做自己,想穿就穿,想说的话、想要做的事情,你的梦想,你必须要把它达成,你要有一个目标。梅姐也经常说,要活在当下,要珍惜自己拥有的东西,对她来说,生命的最后都要献给舞台,要"嫁"给舞台。我觉得对正在努力中的职业女性来说,她们都会感同身受,这部电影能鼓励很多人努力去面对自己的人生。这样的一部电影对我来说,"我必须要做好",这是每天在我脑子里响起的一句话。

导演跟江老板也说,希望是有一个演员能从内心出发,把这个剧本演好,能带领观众投入到这个电影里面,一直跟着故事走。所以他们跟我说,相似的地方得从内心找。

非常感谢导演他们安排了3位非常好的老师,廖启智、麦秋成和赵增熹。3位老师的特训每天起码6个小时以上,我觉得吸收得不够好的时候,我再找studio(工作室),当天晚上继续训练。剩下的时间,我还会再去看梅姐的演唱会视频,看她的电影,看她的很多访谈节目,看有关她的书,每天必须要把自己的时间填满,把自己奉献给这部电影,奉献给梅姐。

而且我也看到江老板这么用心,这么努力。一个70多岁的老人家,还这么拼命地想要做好这件事情的时候,你会受到鼓舞。你会跟他一样,被他感染,你会觉得我们也必须要很努力很努力。我希望把我的自信、深情奉献给镜头,我是真的很希望能够透过镜头跟观众表达我想说的话。

《胭脂扣》我看了很多次。另外还有《逃学威龙之龙过鸡年》,里面梅姐演的汤朱迪非常棒,有一幕是她跟周星驰跳舞,在舞池里面,她跳桑巴

舞的那场戏,我觉得好棒啊!在很多电影里,其实梅姐都有把自己人生的一些经历,或者她的心情投放在里面。

去面试《梅艳芳》的时候,我就穿了一条黑色的裙子,完全不知道是面试《梅艳芳》。我把头发扎起来就唱了《客途秋恨》,就是《胭脂扣》里梅姐唱的那一首。我一直觉得自己是来陪跑的,我觉得他们肯定会找一个有经验的演员,可是我要尽我最大的努力。他们看我的表演时有流泪,我自己是有被吓到的。原来当你很认真、很投入去演一段戏的时候,观众是会感受到的,会有很直接的一个反应,这是我第一次觉得做演员很奇妙。

说真的,在这样的年纪,还能打开一扇新的门,去尝试另外一条不同的路,是很难得的一个机会,所以我也希望看看自己能走多远。虽然我本来也挺坚强的,但梅姐让我变得更坚强了。对事业上的追求,也会更明确。也会更珍惜身边的人,珍惜家人一起相处的时间,希望人生不会有太多的遗憾。

*Variety*中国版2021年冬季刊,"封面"栏目

有删改

辑二

见影启示录

——一份 *Variety* 中国版两年卷首语记录的影视观察

## 1.
## 自由与爱

### ——拥抱第一千零一个拥抱

我想,或许就像《婚姻故事》里的镜头所诠释的,拥抱变化——一千个人有一千种拥抱和拍出拥抱的方式,我们每一个人的刚需不只是拥抱,更要找到属于我们的、独特的那一种——

拥抱这个时代,审视那些变化,然后选择拥抱哪些入怀。

直到因为相约观看北京国际电影节的开幕影片《婚姻故事》,又因疫情原因电影节改为在线影展,我坐在朋友家家庭影院的沙发上,两个月以来第一次有仪式感地面对银幕——一室黑暗中它是唯一光亮的存在,我才意识到上任 Variety 中国版新主编以来,改版、忙到无以加的这些日子,我失去和怀念的究竟是什么。

如果不是因为疫情,我绝对不会这么久都不坐进电影院。电影是我认知世界的一个重要方式——因为电影,我会去探究背后的故事,会去了解角色的扮演者,会全方位地感受声、光、美……那是一个无与伦比的广阔世界。

《婚姻故事》是个残酷的电影,截取的是一对演艺界夫妻决定离婚、

并争夺抚养权的一段故事。我特别想看它,因为 Variety 美国版的某期封面上,他们和背对镜头的孩子抱在一起,以一种由衷的姿态。事实上,全片最好的镜头也是关于拥抱的——院子外,她把孩子抱给他,然后他们一起推开、又关上彼此间的那道门——她望向他,目光里什么都有,是燃余的灰烬,也是不灭的火焰——这是银幕上的他们,也是眼下的我们:正因为世界已然破碎,所以希望更显重要。

在未受到足够的检视之前,我暂且不知道这次改版新刊的封面是否能给读者同样的感觉,但做一个没有明星的创意封面需要决断和勇气,做一个区别于别家创意封面的空白或写实、且想要表达心声的封面则更需要精准的执行力和某种天意。在那个大风天,我们去到机场附近的绿地,特约摄影师编号223掌机,最终飞机和玫瑰花瓣都没有被取入景别,就像你们现在所看到的,女孩的满头长发腾跃而起,画面中央只是天空、天空、无尽的天空——鲜见的绿色口罩构成了大丽花的一部分,摘下口罩,自由扑面,一切都孕育在新生中。

这一期,我们做了由《小妇人》开启话题的"新女性主义",第一时间(2020年)去到武汉探寻了六大迷影之地,还难得地邀请到了十个不同领域的人,一一描写那段特殊时期他们观察到的世界与自我之变,末页则定剪用开云集团与法国插画家 Soledad Bravi 的"分享有爱的暖心时刻"插画系列。另一件有意思的事是,拍完封面的当日晚,刮起了春日里的第一场沙尘暴,之后的4月里,天气便迅速地热了起来——冬天走了,但这一年的春天似乎也没有完整地到来过。

我在"五一"回家的飞机上写这篇文字,北京的秩序在两天前刚刚有

所恢复。我们都没有想到会这么快,这个世界的变化总是快得让人无所适从。此刻,我想起了上任第一天收到的 *Variety* 编辑手册的开篇:当 *Variety* 创办于1905年时,它就有了清晰的目标——引领娱乐界。记录变化、记录兴衰,娱乐界和出版界在20世纪都发生了巨大的改变,但我们至今仍是娱乐行业的典范。主编一职让我切身体会到了"名誉"这件事情的重要性,而高标准通常意味着必须在寻找真相和速度之间找到平衡。

我必须要承认,这本"好莱坞百年文娱圣经"的内部准则让我醍醐灌顶——虽然我在釜山、戛纳等国际电影节上就曾翻阅 *Variety* 场刊,但这和审视拥有115年历史的杂志的目光是不一样的。

那么,问题来了:在时间不够的情况下,我们该怎么办?

我想,或许就像《婚姻故事》里的镜头所诠释的,拥抱变化——一千个人有一千种拥抱和拍出拥抱的方式,我们每一个人的刚需不只是拥抱,更要找到属于自己的、独特的那一种——拥抱这个时代,审视那些变化,然后选择拥抱哪些入怀。

就像好的爱情一样,想什么都要是不可能的。章子怡是 *Variety* 2019年进入中国的首个封面人物,是我在《嘉人 *Marie Claire*》写的最后一个封面,也是七年前我在《时尚先生 *Esquire*》做的第一个封面女明星专访。这样的机缘巧合下我们再次聚首,表明:都是拥抱,一千种之外也总有第一千零一个。

我知道,我们都希望人生真的有趣——如果还不够,请翻开我们。至于我们的职责——就像本期封面人物、《小妇人》女主角西尔莎·罗南的故事所言,是"创造新经典"。

好莱坞百年文娱圣经,我们想要续写的是有态度的娱乐。"道路似乎很漫长,但天空很明亮。"这句《婚姻故事》里的台词也同样适用于此时,无论对所属的行业,还是对身处的世界。出刊前夕,我们听前辈充满激情亦不乏理性地说起移动电影院,这是我第一次对在非电影院看电影一事不反感,且产生真正的兴趣——"人们约会的方式一直在改变,在突破极限。"而我的同事兼好友、本刊影视总监大奇特在公众号里所写的《竖屏电影:拥抱这个无须转屏动作的5G时代》,也让我心生向往,甚至有点儿迫不及待。

一个新时代就要开始了——无论它的开头貌似多么糟糕和空白,将要开始的一切都是激动人心的。

要做的,一如"新经典"《小妇人》电影海报上所言:不负爱与自由。

只要有心——找到拥抱第一千零一种拥抱的方式,永远不晚。

<div style="text-align:right">

写于2020年世界新闻自由日,于上海

*Variety*中国版"自由不晚,爱也是!"改版专刊,

2020年05/06合刊,卷首语

原题《拥抱第一千零一种拥抱的方式》,有删改

</div>

【延伸观影】

《婚姻故事》(2020)

《小妇人》(2020)

## 2.
## 虚拟与现实

——虚拟世界里,是让人怀念的"真"

人们共同怀念的标准、承袭的愿望有多么深刻,非朝夕可磨灭。

你心里隐秘的一角,究竟是什么模样?于我而言,那里永远属于电影,只属于电影——在虚拟世界那些让人怀念的"真"里,我们才能看清真正的自己。

如果选一个虚拟人物扮演,你想演谁?这是一个由本期封面人物拍摄创意Cosplay(角色扮演)衍生而来的问题,其实我觉得这是一个很难的问题。

电影《伯德小姐》里的台词是这么说的,也是我想对你说的:正确不重要,真实才重要。我希望你成为自己最好的版本。

不可否认,在一个技术日益嚣张的世界,"形似"总是被最先追求的事情。我自己用过的一款软件ZAO——使用AI技术,仅需要上传一张正脸照片即可将自己的脸天衣无缝地安插进数个电影片段中——我的选择是《阿丽塔:战斗天使》,这是2019年唯一一部我看了两遍的电影。第一次被拉去看是因为朋友的评价,"快去看看那个女孩很像你的电影!"亲眼鉴定

那张 3D 脸后,眉眼、发型或有形似,但熟悉我的亲友认为的"像我"一定是她那股外刚内柔的劲头——酒吧里"我不会对邪恶袖手旁观"的眼神令人难忘,但午夜梦回,闪回更多次的却是凡人间最浪漫的吻和最惊心的身体相对,"我只懂全力付出,拿走我的心……这就是我"。

或许正因为此,由表及里是时尚界一直乐此不疲追捧的事。迪奥 2020 秋冬高定的发布秀展示了与众不同,不仅仅因为邀请到了以关注社会和人性闻名、曾以一个关于黑社会底层犯罪故事《格莫拉》获得戛纳国际电影节大奖的意大利著名导演 Matteo Garrone 执导了线上发布的电影质感的短片。出乎所有人意料地,这一场秀完全没有模特鱼贯而出的场面,而是两位抬着衣箱的士兵先后路过山林、水泽、石像等待古希腊宁芙(Nymph)女神——换句话说,她们在穿上定制的新衣前,早已拥有自己的地位与角色。这和通常秀场模特们穿上衣服后看起来像某种角色,是完全不一样的感受。

这是我最喜欢这支短片的地方,它用最优雅的方式点出了一件被人们忽略很久的事:服装是为人服务的,装扮成什么样,你都不可以失掉自己。短片中,换装之后的每一位精灵和仙女都拥有了新的面貌和风姿,她们让我想到了亦舒小说《我们不是天使》里的一句话:在任何变化底下仍然毫不矫情地做自己。

眼下的变化对所有人来说,都是艰难时刻,甚至足以致命。事实上,关于"艰难时刻",在短片中还藏有另一个令人致敬的故事:箱中展示服装的迷你娃娃,看似精致,实则是彼时应对艰难的产物。1939 年,巴黎蓬

勃发展的时装业被战火摧毁，顾客四散，一片苦难声中，定制服装设计师们联合展出200多个身着最新风格时装的洋娃娃，以剧院方式排列，后在卢浮宫开放，展览吸引了超过10万名游客，共为战争救济筹集了100万法郎——这就是著名的"时装剧院"，这个故事后来被出版成书《时装剧场：时装人偶，高级定制的复兴》，兹以纪念抗争与重生。

这是70年前的故事，现在看来竟然仍有启示，在纸页的记录中供一代又一代人参照。

在这个纸媒式微的新世界，新媒体最大的优势是信息的即时获取，但内容没有回味，是否值得收藏的差别也就在微妙的此处。本期 Variety 中国版杂志，囊括了应邀独家撰文其电影《本命年》30周年的著名导演谢飞、90岁仍想撕掉既定标签的初代"007"肖恩·康纳利、一生只有5部作品但均为经典的日本动画大师今敏。而与FIRST青年电影展合作的"视相专栏"，一众电影人则提出了直指人心的问题：不得不转折的魔幻时刻，何时回归？何以改变？

不进则退，腥风血雨里，真正掌握乘风破浪的本事——而非表象，就像喜欢明星和喜欢电影从来都是两回事——才是正经事。

看看近期火热、几乎无流量明星的网络剧《隐秘的角落》，在原著是另一个"我们不是天使"故事版本的另类新媒体叙述里，从导演到演员，每一帧都在试图书写电影感，由此可知，人们共同怀念的标准、承袭的愿望有多么深刻，非朝夕可磨灭。

你心里隐秘的一角，究竟是什么模样？于我而言，那里永远属于电

影,只属于电影。我怀念那一方黑暗里,只有被银幕照亮的脸。只有那时,虚拟即真实,在虚拟世界那些让人怀念的"真"里,我们才能看清真正的自己。

*Variety* 中国版"虚拟与现实"专刊,2020年07/08合刊,卷首语

有删改

**【延伸观影】**

《阿丽塔:战斗天使》(2019)

《格莫拉》(2008)

《隐秘的角落》(2020)

## 3.
## 女性与力量

——爱你本来的模样，就是未来最好的模样

最有意思的是，它显现出了与女性主义同样的诉求：男人们，同样甚至更希望女人爱他们本来的模样——不是金钱，不是地位，他们大约也是知道，那些后来得到的只是"得到"，而与"爱"有着遥远的距离。

爱——何以重生？当然是爱你本来的模样，但角度改变了故事的走向。

本期 Variety 封面人物、第 77 届威尼斯国际电影节评审团主席凯特·布兰切特主演的《伯纳黛特你去了哪》可能是我开年至今看过的最好的女性主义电影，它确切又诙谐地讲述了成年后的"小妇人"乔会遇到的真实故事：天资卓绝的传奇女性在溺于家庭生活后如何自处？

顶着波波头与墨镜的"大魔王"凯特完全演出了一个建筑艺术家的麻烦劲儿：不善社交、伪装繁忙、几天洗一次澡，"拉开人生的二幕剧……我想让你知道，生活的平凡有多难"，而当丈夫请来的心理医生判定"像你这样的人必须去创作，不然就会成为社会的麻烦……快去工作"后，她叛逃到了南极——别误会，结局是个快乐的团聚，最初吸引彼此的美丽和

天赋后来的确为生活付出了代价，但也带来了无可替代的温度与理解。

"I love mom, just the way she is."（我爱妈妈，爱她最本真的模样。）这句片中女儿嘴里说出来的话，真是令人醍醐灌顶。它让我想起那一年澳门国际影展上朱丽叶·比诺什亲口对我说的"don't be a good girl"（不要只做一个乖女孩）——这是她真切地对所有女孩的建议。无关年纪，女人还是比男人更懂女人，不是因为是同类，而是因为相似的困境。

其实长久以来，社会对男女都有刻板框架，只是女性更容易遵循而已。

作为欧洲三大国际电影节中第一个在线下如期举办的意大利威尼斯国际电影节，无论是巧合或是质变，简直是"女性力量"大集结：许鞍华获威尼斯国际电影节终身成就金狮奖，是全球首位获此殊荣的女导演；她执导的《第一炉香》在非竞赛单元特别展映，改编自张爱玲作家生涯发表的第一部同名中篇小说，这是许鞍华对张爱玲作品的第三度改编；而华人女导演第一次问鼎威尼斯国际电影节终身成就金狮奖已创造历史，其电影语言早已超越语种限制，自成一格。

"我们不能被恐惧控制。"布兰切特对 *Variety* 直截了当地说，"我们必须向前看，而且要有睿智的眼光……唯一的办法是解决问题。"

我向来认为，电影对普通人的最大价值之一是——学习这个世界的原动力之一——这也是为何复苏后的电影院和一系列电影节让世人如此振奋。在今年所有有幸看到的非院线公映电影里，最打动我的是北京国际电影节"环球视野"展映单元的《马丁·伊登》，改编自美国作家杰克·伦

敦111年前的同名小说,影片男主角在第76届威尼斯国际电影节中获得了最佳男演员奖。准确来说,电影从开始的独白就击中了我:

"世界比我强大,我只能单枪匹马与之抗衡。无论如何,这都是一个壮举……只要我不让自己被击垮,我也会成为一股力量。"

漆黑一片的银幕上和世界里,这些字句如同能闻声作响的火光。

若不是文学与电影,这是一个寥寥几句就能讲完的故事:穷小子爱上了富家女,为她学习成为名作家,却发现她和世界都远非想象。

最有意思的是,它表达出了与女性主义同样的诉求:男人们,同样甚至更希望女人爱他们本来的模样——不是金钱,不是地位,他们大约也是知道的,那些后来得到的只是"得到",而与"爱"有着遥远的距离。

另一件有意思的事则是,从《小妇人》《伯纳黛特你去了哪》《第一炉香》到《马丁·伊登》,这些电影无一不是有文学原著作支撑。文学提供了最牢靠的内容基石,而电影实现了展现故事的另一种角度。

从文学到电影,种种"对话"的意义是什么?中国著名女诗人翟永明在关于20世纪墨西哥先锋艺术及现代女性艺术家代表弗里达的纪录片《弗里达·卡洛的文化遗产》于白夜的放映专场时说:"先锋女性被世界接纳的过程是艰难的……从石内都(注:日本知名女摄影师,也是第一位荣获哈苏国际摄影奖的亚洲女性)的视角拍的弗里达,是这个电影很重要的意义——女性对女性的注视是很重要的。"

不那么女性气质的我,以前常常觉得"女性力量"是一个伪命题,但现在我不那么想了。这个世界的大部分事情都是"双刃剑",女性或是男

性、电影或是文学、文字或是摄影……不过是提供另一种角度的命题，让你得以去看另一面的样子。

在以"回归之力"和"女性力量"为主题的本期杂志里，我们提供的也是角度。

凯特·布兰切特、加纳儿·梦奈、帕蒂·鲁普恩三位是今年 Variety 之"女性力量"（Power of Women）的获奖者，她们并未追忆过去，而是直接讲述了当下社会的种种责任；

《滚滚红尘》的男导演严浩为我们从另一种维度审视了一代传奇女性三毛的故事，她是太阳也是月亮，是月凤也是韶华，是脆弱也是强大，"一切创作都是孤独的……我很确定，如果三毛一直活在爱里，她至今仍然活着"；

成功转型导演的日本著名女摄影师蜷川实花在独家笔记里写下的话与布兰切特有异曲同工之妙，事实上这也是我最想说的话：作为女性电影人，解决方法其实就只有一个，以能力服众——观众的反应不会对你说谎。

事实上，最近最让我觉得有女性力量之感的情节与镜头，无一不来自男性对女性的注目。

一是集导演与编剧于一身的雷·沃纳尔的《隐形人》。女主原本是最怕男主的懦弱女友，最后成了全世界最不怕他的那个人。没有人比她更熟悉他，她并不怕看不见他，因为她已经在家暴的高压下太多年了，当她决定了反抗，迸发出的力量让他感到害怕。这才是爽文结局，是人心所向。

二是来自诺兰荷尔蒙爆棚的《信条》。在那个"一切正常，只有你是逆向"的世界另一头，女主羡慕的自由人，原来是未来的自己。她的纵身一跃，是比玉娇龙更有力的成全，因为成全的是自己。这就是未来最好的模样。

爱——何以重生？当然是爱你本来的模样，但角度的变化改变了故事的走向。

情不情愿，世界就是在改变，而我们都在路上，书写自己的故事，幸运的会被拍成电影。要知道，《马丁·伊登》便是世界文学史上最著名的自传体小说之一，加上百年后的电影，作者杰克·伦敦践行了自己的承诺：文字的力量会让这个世界惶恐不安。

*Variety* 中国版"回归之力/女性力量"专刊，2020年09/10合刊，卷首语

原题《爱你本来的模样，但角度的变化改变我们的走向》，有删改

**【延伸观影】**

《伯纳黛特你去了哪》（2019）

《马丁·伊登》（2019）

《弗里达·卡洛的文化遗产》（2015）

《隐形人》（2020）

《信条》（2020）

## 4.
## 新人与时代

——不随波逐流,才是新浪潮本质

这是一个沉默了很久的真相:

在这个网络营销可以掩盖缺点与挽救作品的时代,以作品本身说话是一件很难、且越来越难的事情——但这或许也是最让人心安的方式。

不得不承认,这个时代看见与被看见的方式都在剧烈的变革中。

对大多数普通人而言,纸质书被各种大小屏幕所替代。最近刷屏的剧叫《女王的棋局》——让我振奋的不是其中的女性主义,而是它用种种微妙的不同,成功讲述了一个貌似一早就能看到结局、且很容易趋同的故事。

最初看之,其绝对是美学的胜利。从完美反映20世纪60年代多变的美国妆容、时装变革,到对称的空间构图、低饱和度的配色与镜头,连女主喝酒时听的20世纪70年代最流行的乐队Shocking Blue的 *Venus* 也经得起推敲。一言以蔽之,这是以电影声、光、电、美学的标准来打造的剧,不失为这个时代的另一种新浪潮。

但只有美,从来都是远远不够的。凡事都"要",不如说凡事终会由

表及里——女主贝丝·哈蒙被世界看见,是因为她能在脑中布局下棋的才华令人侧目——孤儿、美貌,从地下室走出的身世……这些富有故事性的前缀,若无才华,价值有限且终将到期;但若有故事性与才华,则无一不是传奇。

女演员安雅·泰勒-乔伊(Anya Taylor-Joy)也因为扮演这样的女主角而被大众看见了。此前,24岁的她一直在小成本的恐怖片中摸爬滚打,2020年以前主演的是好莱坞年轻女演员"试金石"系列——简·奥斯汀的文学作品改编的大电影《爱玛》,但这部电影没有帮助她完成突围,这部迷你剧却做到了。"我必须对自己在这个角色的人生故事中的位置有更多的理解。"这名年轻的新一代演员说,"她对自己的才华有很深的理解,通过阅读小说和历史,我觉得她从棋盘中得到的不是一种被爱的感觉,而是被接受……赢了,所以被接受,她完全是这样的。"能说出对剧中人物这样的理解,也就难怪权威媒体评价安雅在《女王的棋局》中"演出了天才背后真正的代价"。

除了篇幅与人设,此剧非常诚实,也不随波逐流。整个故事均坦率地表达了"要有所得就要有所弃",我最喜欢的两个情节,几乎都在无比诚实地述说天才的烦恼,但难得的是,同时也提供了更广阔的视角,于是所有人都可以在此剧中俯瞰并审视到自己的人生。

第一次输棋的贝丝冷冰冰地对养母说:"你不懂下棋。你不懂输的滋味。"养母目光炯炯地回望她说:"那现在你也知道了。"

童年好友在拿出积蓄支持贝丝参加苏联邀请赛前直白地点出:"你在

你擅长的领域一直是佼佼者……你不懂得我们这种人的苦楚。"

贝丝对自己有一个很酷也很中肯的评价,她向约会后对她念念不忘的男孩坦言:"我总有办法伤别人的心。"

这是一个性别根本无伤大雅的故事。奈飞(Netflix)的这部自制剧只用了7集的体量,就准确地讲述了一个被早早看见才华的天才,最终学会如何与自己的天赋共处的过程,这才是人生终极的胜利所在。事实上,据说英年早逝的希斯·莱杰想要拍的导演处女作的小说故事原型,原本是美国天才棋手鲍比·费舍尔(Bobby Fischer),一个29岁就拿到世界冠军但事业在鼎盛期中断的男孩。我禁不住地想,倘若他能如片中女主角那样,在经历过亲人的逝去,接受过异性的善意,拒绝过政治绑架和酒精,享受过旅行和声名后,始终清醒地知道"每次有人说是为了你好时,却往往是最坏的决定",只在自己擅长的棋盘上寻求最大的自由——他一定还能走很久,很久。

那些改变,不过是你做的一些决定。

那些没有被改变的,才是真正的你。

这也不是什么大众共情类型的故事,很多人喜欢它,或许就如这句全剧我最喜欢的台词:就像一本书,结局已定,但你还是想要看到全过程。

因为时代在要求速成,所有人私心里都知道:所有的事情都不会是平白无故成长起来的,而是一浪又一浪形成的,小到每个人的人生,大到一群人赖以生存的行业。

另一部与《女王的棋局》对标的传统时尚剧《艾米丽在巴黎》就没那

么让我"上瘾"了。美式与法式女性的刻板印象对比后被再次放大,唯一让我怀念的是《艾米丽在巴黎》仿佛延续了20多年前的经典时尚剧《欲望都市》结尾两集的故事,这也再次印证了新源自旧,是不变的真理。

不可否认,在一个人人都追求被看见的时代,时尚依然是最迅速有效的方式之一。日光之下的新事是,前辈提携新人的速度和标准在不断更新。BOSS 2021春夏系列于米兰元老宫盛大发布,也为其和纽约艺术家、插画家Justin Teodoro的联名系列举行了特别秀。名不见经传的Justin此前因一幅关于自由女神像与孩子的插画爆红于网络,但他对此却有着清醒的认识。"所有爆红的关注量都很惊人"。在时尚界工作8年后才转行的他说,"社交媒体很棒,从点赞和评论到特殊项目和委托,它对我的职业生涯来说是一个巨大的'连接者',我认为它就像一个在线画廊——我重新推出了个人网站,在线展示我的作品,并销售一系列胶囊产品。"而让我解囊买单的,除了寓意爱与梦的桃粉爱心与蓝色星辰插画图案的确可爱,又或许还因为他的态度与我不谋而合。我一直坚持这样的理念,生活中最关键的事情就是对自己的身份和工作感到满意;当我做喜欢的事情时,我看起来就不像是在工作。

很幸运地,疫情并不能让关于美的仪式停滞下来,而是发掘了更新颖的方式,甚至让整个世界和各个领域更融合了。在Dior与意大利知名导演马提欧·加洛尼以创新的电影短片的方式线上发布2020秋冬高级订制系列后,出乎我意料但又并不意外的,"新浪潮"成了CHANEL 2021春夏系列发布的关键词。Inez&Vinoodh在巴黎大皇宫搭出了一个好莱坞,从

20世纪60年代法国新浪潮电影中截取片段剪辑、制作出一部全新的"幕后花絮"。被取材的是新浪潮电影的一众代表作:《茜茜公主》《精疲力尽》《狂人皮埃罗》《轻蔑》《游泳池》。

不得不承认,时隔那么久,"新浪潮"三个字依然如此鼓舞人心。

多年前,贾樟柯的处女作《小武》就获得过一个名为"新浪潮奖"的电影大奖。他非常喜欢这个奖项,以至于多年后他在自己一手创办的平遥国际电影展特设了一个同名影厅"小城之春"播放《小城之春》,这部作品也是让当时中国影坛耳目一新的"新浪潮"之作。这个秋末冬初,作为专业杂志媒体特别支持合作伙伴,我们有幸与贾樟柯和他的平遥国际电影展一起站在"小城之春"影厅前。"我站在这个门厅很有感触,我经常下午站在这个入口,因为那里挂着费穆(《小城之春》导演)的照片,我常看他……"

哽咽是真的,但"后浪"已起也是真的。"中国电影新浪潮·第4届平遥国际电影展"中"费穆荣誉"最佳男演员奖周游(影片由魏书钧执导),"费穆荣誉"最佳导演奖王晶,"2020奖"《八佰》的主演之一李九霄……他们都是未得盛名的新人,都是在电影未得奖前我就和团队确定下来要做专访及拍摄的人。的确,颁奖后,有人问身为主编的我为何猜得那么准?其实很简单——不随波逐流的气质,就是新浪潮的本质。

这是一个沉默了很久的真相:在这个网络营销可以掩盖缺点与挽救作品的时代,以作品本身说话是一件很难、且越来越难的事情——但这或许也是最让人心安的方式。

其他的关注，我觉得都不作数，都不过数分钟，都无非是时代浪潮中的一朵余波。

当然了，在浪潮中如何立足是一个永恒的问题。本期封面人物张艺兴给出了他的答案"染色体全球练习生招募计划"，以前辈之姿，挖掘新人。《哈佛商业评论》的年度特辑《危险的年龄歧视》中写道：人口的结构性变化，使此前某些管理方法的弊端彻底暴露。企业必须及时调整自己的战略以及人才管理架构，才能化危为机。

把企业换成个人，也是一样的。或者说，新时代，一个人就是一个企业，这是最清醒与明智的姿态。

这是2020特殊一年的最后一刊，感谢你们每两个月不疾不徐的关注与阅读。

《女王的棋局》中最后一局的终极对弈，前世界冠军对眼前这位在此之前拒绝和棋的"后浪"天才女孩大度地说："It's your game. Take it!"（王是你的了，取走它吧！）

在年末此刻，我想对人生中很多时候以一当十的你说：时代如此、潮起潮落，惊涛骇浪中，愿你小而美，看得清自己，且行、且信、且珍惜。

*Variety*中国版"后浪潮崛起"专刊，2020年11/12合刊，卷首语
原题《潮起潮落，愿你小而美》，有删改

【延伸观影】

《女王的棋局》(2020)

《艾米丽在巴黎》(2020)

《欲望都市》(1998)

《茜茜公主》(1955)

"新浪潮"代表作:《精疲力尽》(1960)、《轻蔑》(1963)、《狂人皮埃罗》(1965)、《游泳池》(1969)

《小武》(1998)

《小城之春》(1948)

## 5.
## 文学与电影

——那些书，和那些给自己的情书

读过的书，看过的字，最终都是刻进血液里的东西。

人生至此，我越来越相信，所有人，都有自己的世界。人最终要贴近与抵达的，是启发自己的文字——这也是书与文学，电影与种种创作永恒存在的要义。

2021年前，"青春三部曲"第三部——《骄傲是另一种体面：我与她们的骄傲，写给30岁前的你》新书首发后遇见窦靖童，好像是我自己的一个轮回。写《天意眷顾倔强的你》时，我不到30岁，以前根本不会知道，这样的书我会写成三部。

王菲在我的第一本书里——她不是我的青春期必点歌曲之人，但命运让她和她的演唱会，与我一段痛彻心扉的领悟联系在了一起。那时的我刚进入时尚杂志业，刚结束人生第一场几乎要了我半条命的爱情——我要过很久才会知道，多经历几次这样"要命"的体验，就不会轻易加上这样的前缀了——爱情要不了你的命，工作也不能。人生除了拼命维护，还有认命接纳。

但25岁的我显然不是那么想的。在那篇名为《但愿人长久》的文章里我这样写道，以纪念逝去的恋情："对于每一个人，最残酷的打磨莫过于岁月。不年轻了，并且也只可能不再年轻。得以稳定下来的人间情意，才是圆满得道。在离开后如期归来，这才是回归的意义。

"演唱会散场后，我随着人流沿着长长的世博轴往来时的路慢慢挪移。周围人潮汹涌，但这一场演唱会，我却听得泪流满面——一幕幕如同电影，罪恶的人看到善意、衰老的人看到青春、沧桑的人看到甜美。一些画面如此遥远，一些感情如此模糊，一些情景如此残酷……都散场了。

"或许面对扑面而来的漫长虚无岁月，能与之抗衡的方式，唯有文字与音乐。

"文字是证明，音乐是背景。在一切尘埃落定以前。

"一梦十年，灰飞烟灭。梦中人走出，她如烟火般绚烂……但即便是一场倾城之恋，我们也不如初见。"（有删改）

留在纸页上的，除了个人的体验，还有时代的命运。在我看来，1990年以后，再也没有一个中国歌手像王菲那样如同符号般承载了如此之多的记忆。伴随她辗转的爱情、辉煌与沉默周而复始的是全球唱片业的兴衰转合，但随着技术与社交网络的成熟与盛行，人们已不再愿意花钱买实体唱片了。

时代就是这样变革的，那时我们还不知道——等知道时，世界已经龇牙咧嘴地转过了脸。

有意思的是，王菲的女儿窦靖童2020年末出的这一张专辑，却在专

辑名字后加上了一个唱片业黄金时代出产的概念做后缀——Mixtape。出人意表地，作为新一代25岁人群的代表之一，窦靖童在这张新专辑传达了不少似乎不那么新潮、甚至是致敬传统的念想：来自红白机时代游戏《超级马力欧兄弟》的《GSG》（Green Shy Guy），反感被快餐式生活绑架并填塞一切空白的《HAPPINESS》，因为一天之中最喜欢日落而创作的《ORANGE》……

"我觉得很多事情需要有一个累积……我觉得人们一直以来可能在纠结的，就是我们有些特质是不变的，那些问题一直都在，只是现在我们用更便利的快餐文化去转移、分散自己的注意力，不去看自己的内心，大家都在往外看……寻找一些能够立刻感到很刺激的快乐。但是我慢慢觉得，糖吃多了，牙是会坏的，建立起自己的生活才是最关键的。"

这是和窦靖童的整场采访里，我印象最深的一长段叙述，她表达得如此流畅，以至于我追问她："你这个年龄段的像你这么自省的、会这么想的人多吗？"她的回答是："我不知道。但我觉得这是一个个的选择题，至少在我做的选择之下，我变得更开心和自信。"

"这点跟你妈还挺像的，我感觉她也不太管这个时代的人到底在干吗。"（原谅我，这是一句脱口而出的评价）

"对，我觉得她是一个非常有智慧的人。"

事实上，为了对应专辑文案中的"音乐，是内省自身黑暗的镜子，也是提升自我的治愈的力量"，我们用镜子搭建了一个空间，封面拍摄现场，她在里面和摄影师玩了很久，自拍、画画、往身上抹水彩……长手长脚，

冷淡自在，拥抱自己时有伸展的肢体语言，很有王菲当年的样子。

但只要接触就会知道，她表达的是她自己，她对很多问题的思考超越你的想象。

"文学或者说是读书，在现在快节奏和视觉化的时代显得有一点不合时宜了，你对此是怎么看的？"

"我觉得这个不合时宜非常的多余——我觉得这是太合时宜了吧。"

她笑。这样绕口又顺溜，完完全全一字一句出自她口，甚至用音乐概念进行了类比。"如果没有时间看书，就去听书……但是听书是一种浓缩的东西。就像音乐，最初你听黑胶，那个音质是最好的，然后再变成CD、MP3，直到现在，虽然你还是可以听到这首歌，但是有很多音色和细节你是听不到的，这个我觉得跟看书是一样的。"

"其实我是近两年才真的开始能够看书了，我以前是完全看不进去书的，像我之前说的，我静不下来，我不喜欢那个空白，我需要用各种刺激性的东西去填满它……但是现在能够静下来了，能够自己跟自己相处，并且接受自己的样子了，你要逃避的那些东西你就逃不了了。"

她说的读书影响她的过程，让我想起了韩寒那篇在当年"新概念"作文大赛中让他一举成名的作品《杯中窥人》，其实与窦靖童贯穿整张专辑的绿色小人也有异曲同工之处，讲的都是一个人如何在社会与时代中被浸染，又打开——对所有的创作者而言，袒露这个过程需要的勇气同样都巨大且艰难。

"我觉得每一个人都是Green Shy Guy（绿色害羞的家伙）吧，我们

都有一个最初的样子,但是我们长大了,或者在被教育的过程中,会被裹上一层一层很多的东西……最近在看一本书叫《反脆弱》,脆弱就是不勇敢吗?如果这就是你,如果接受你自己,没有什么不可以。把自己的'高墙'拆下来,写出来的真诚的音乐最能打动我。"

"展现那个斗争的过程?"

"对,这个是最真实的。"

显然,都说年轻人不再读书了,但我最近的体会不是。在和比我小上近一轮的"新新人类",包括 *Variety* 的助理实习生们聊天时,很多文娱记忆甚至是重叠的——窦靖童在KTV里最喜欢点周杰伦和范晓萱的歌,这和我一样;我小时候看过的哈利·波特、安妮宝贝,他们一样看过,谁也不比谁深刻。在我们的"文学与电影"专刊与豆瓣电影合作的"2020文学改编小银幕高分榜"中,《我的天才女友》原著小说"那不勒斯四部曲"、"90后"爱尔兰新一代文学之光《正常人》、"东北三杰"如班宇的《冬泳》和双雪涛的《飞行家》,都是年轻的他们推荐给我看的。

所以,谁说读书过时,现在人不读书了?只是共同的文学记忆少了。因为这个时代的选择太多,人性让人只选择最有利于自己和最有趣的东西——当一个人或一本书不随波逐流又有一己之长,两个标准便可合为一体。

哪怕匿名也会变得有名。埃莱娜·费兰特(Elena Ferrante)或许是当今最著名的隐身作家,她用这个笔名所写的第一本小说出版于1992年,直到2014年因发表风靡全球的"那不勒斯四部曲"而引发世人的关注,

包括《纽约客》《卫报》等一众权威媒体都在猜测:她是一个人还是一群人?她从事何种行业?或者她根本就是个男人?但人们的共识是,这个用四部曲的篇幅讲述的故事并非胜在不落俗套,而是用互为彼此的天才女友的两个女孩的外壳深挖了"心灵的孤独",引发了渴望又恐惧亲密关系的现代人的共情与共鸣。

在仅有的几次书面受访中,费兰特的坦诚让人印象深刻:"想要出演电视剧的孩子们从电影、电视的'神话'中成长起来,他们想要出现在银幕上,想要成为舞台的中心,想要成为明星,这不是他们的错……这一切都始于一本书。在耀眼夺目的演艺界背后,书籍仍然有写作和阅读的感召力,尽管微弱。"(埃莱娜·费兰特谈《我的天才女友》搬上荧屏,2017年5月26日,《纽约时报》)

"那么你会告诉我们,你是谁吗?"

"我在20年里出版了6本书,这还不够充分吗?"(《费兰特很高兴不出现》,2011年11月20日,意大利《晚邮报》)

都说最让人感慨的永远是时间,但更让人心焦虑的真正问题或许是如何面对时代影响下的兴衰成败?没有谁会永远在"浪尖"。演技类综艺节目的出现与热播,就是被流量打压太久的演员的反抗和影视行业标准的反弹。章子怡在《我就是演员》里的那句话说得好,面对一切变化的永恒答案是本事长在自己身上,这才是永远的,其他都是一时。

而以一己之力促成我与章子怡首次专访的朋友则始终热爱文学,十年如一日地保持着阅读习惯:"杂志是文学啊!最早的大家包括海明威,都

在上面发表文字,只是后来慢慢给它加了更多的元素……在新媒体时代,杂志应该回归传统才是,守真即是进取。"

相信我,经历过文学洗礼的人,所有都会不同。本刊这次"文学与电影"独家巨制里,不同职业角色的7个人都佐证了这一点。

以陈建斌先生为例,窦靖童的大银幕首秀将出现在他的第二部导演作品《第十一回》中,我们聊起早先获得华鼎奖的、同为文学改编作品的《三叉戟》,但他信手拈来的是《老人与海》。"这是一部跟《老人与海》有同样气质和感觉的剧。我觉得面对生活的大海,哪有人能够成功,哪有人能够战胜?没有,不可能的,我们的力量太小了,但是我觉得人类之所以延绵不绝地生存下来,就是因为明知不可为而为之,你可以毁灭我,但是你不能打败我。这是我很喜欢《老人与海》的本质原因,只要有这个姿态,我们就真了不起,我觉得《三叉戟》里面的人物,就是怀着这个念头。"

你看,在这样信手拈来的专访中,读过的书,看过的字,最终都是刻进血液里的东西。

好了,最后,当然我想说的是,那些优秀的文学作品改编的电影,真的是给原作者、也是给创作者最动人的情书——它们互为彼此的天才女友。

看过了《送你一朵小红花》电影全片的音乐人赵英俊,违背了自己毕生"主题曲与电影分开"的原则,写出了在我看来几乎是2020年最动人的歌词:"科罗拉多的风雪啊/喜马拉雅的骤雨啊/只要你相信我/闭上眼就

能到达"。电影里,男孩害羞地偷看女孩换衣服、吹头发,女孩敞亮地拉着被蒙眼的男孩走夜市,风吹起的每一丝气息都是甜蜜的,两个生命都在为对方这一刻的开心而绽放。

看了《刺杀小说家》3万字小说的导演路阳,用了足足5年时间去改编它,我看着它从一张巨大窗棂的概念海报变成一部整整130分钟的电影,电影讲述了一个最初与最后的相信。全片最让我难以忘怀的镜头是下着雨的天台上,绝望的小说家和绝望的父亲对话。

"我懂。'希望',它就是不来。小说能改变世界吗?"

"小说改变现实?你这个问题有点怪。但我相信,小说里的人,活在属于他们的另一个世界。"

人生至此,我越来越相信,所有人,都有自己的世界。人最终要贴近与抵达的,是启发自己的文字——这也是书与文学,电影与种种创作永恒存在的要义。

而我们看过的书,遇过的人,经过的所有,都构成了那些我们写给自己的情书。我祝福你新的一年,坚定畅快,同归"书"途。

【附】

我的 Variety "文学与电影"档案(我答应了专题里的受访对象们要自答一轮,读者朋友们自便)

(1) 通常何时、在哪里读书:现在最适合的时间地点肯定是在飞机上。

（2）月阅读量：1或2，如果幸运地无意外情况。

（3）偏爱的书类型：与电影相关。

（4）最近在看的一本书：《碎片》（埃莱娜·费兰特）、《别的声音，别的房间》（杜鲁门·卡波特）、《伤感之旅·冬之旅》（荒木经惟）。

（5）最近看完的一部电影：年前是《天后小助理》，春节档只有一部《刺杀小说家》。

（6）看过最多遍的电影：《卧虎藏龙》《剑雨》《香奈儿秘密情史》，未必是绝不厌倦，而是阴阳差错，很大程度上也因女主的美令人向往。

（7）父母推荐的文学作品：《马丁·伊登》（杰克·伦敦）。

（8）如何选书？觉得一本好书最重要的是什么？

题材或工作做功课所需，好书和人一样，最重要的是有真正的灵魂。

（9）如果去到孤岛，只能带一本书，会带哪一本？

旧版的《飘》（玛格丽特·米切尔），或"哈利·波特"（J.K.罗琳）系列中以小天狼星为主角的第3本。

（10）向 *Variety* 读者推荐一部文学改编电影：德里克·贾曼的《蓝》。若没有文字和濒临生死线时文字里表达的最深切爱意，这部电影是不存在的。它的开头和结尾一样击中我："假如这是世界的最后一夜……""再多一次。吻我。"

*Variety* 中国版"文学与电影"专刊，2021年春季刊，卷首语
有删改

【延伸阅读】

《杯中窥人》(1999)

《反脆弱》(2012)

《我的天才女友》(原著"那不勒斯四部曲"之一)(2011)

《老人与海》(1952)

《送你一朵小红花》(2020)

《刺杀小说家》(2021)

## 6.
## 中国与电影

——坚持者，才能在历史长河中拥有姓名

要讲好一个故事，不管前缀是中国还是世界的，诚实永远是第一步，对自己、对他人都是如此。透过表象的真实，才能发出真正的对话，从而获得更多的可能。

毫不夸张地说，爱尔兰手绘动画《狼行者》是我最近在电影院看得最尽兴的一部电影，理由是它实在太自由了。据首映上主创人员的介绍，它历时5年、每个画面逐帧手绘，电影里的很多镜头极大地发挥了传统绘制的特色，从手绘主人公头发丝的笔触和发型的变化，到黑白工笔一圈一圈变彩色，密密麻麻、蓝黑相间的城帷，甚至声音也用绝美的线条来呈现。从动物到人形都用线条一一描摹，同时搭配"心里的声音阵阵回响……今夜我与狼同行"的背景音……这是为影院体验而生、让语言乏力的电影，是久违了的自由挥洒到极致的滋味。

长大后你会变成怎样的狼？这是一个好问题。电影里两个小女孩变成的狼形迥然不同，有好几次，我只是看着她们圆圆又懵懂的眼睛就能笑出来。谁又能想到，后来的故事里，一个女孩把另一个女孩关到笼子里，虽

然是以保护之名。但是，只用自己知道的方式去爱，显然是远远不够的。我觉得这其中涵盖了诸多自然、城乡、平权、家庭等问题，最重要的是不光有友情和亲情，但凡与爱有关，这件事就至关重要。

《狼行者》是来自近年来异军突起的爱尔兰动画工作室卡通沙龙（Cartoon Saloon）的第4部作品。回溯工作室的发展历程你会惊喜地发现，这个不过3人的团队早在12年前就凭一部更传统的《凯尔经的秘密》"出圈"，这部二维动画当年打败了凭借3D技术领先世界的美式动画和日本等优秀动画类型，入围了奥斯卡金像奖最佳动画长片，并战胜英法等国出品的动画作品摘取了不少动画国际大奖的桂冠。为其增色的不只是过硬的传统技术，还有爱尔兰民族诗人叶芝。卡通沙龙工作室斩获第18届上海国际电影节最佳动画片奖的《海洋之歌》，影片开头吟诵的就是他的诗歌《被偷走的孩子》，这一幕让很多大人观后念念不忘。

"越是民族的，就越是世界的"，这句在中国推广传统文化时常用的话，在同样有着悠久历史的"翡翠岛国"爱尔兰及其动画事业上，神奇地应验了。

无独有偶，这一档期里的中国电影，《革命者》片尾曲也引用了学者李大钊先生所写的《青春》："吾愿吾亲爱之青年……以青春之我，创建青春之人类，青春之地球，青春之宇宙，资以乐其无涯之生，青春。"这是27岁青春之人发表在《新青年》第2卷第1号上的文字，浪漫磅礴，因青春而美。这才会有《1921》的开头，陈坤饰演的、在牢狱里眼神依然意气风发的陈独秀被李大钊告诫："不可如此任性！你是领袖，不是少年"，电

影,乃至所有的文艺作品,最终都是抛砖引玉的存在。从这个意义上讲,有这么多集中了中国特殊历史时期故事的电影,当然是好事。

这一期杂志,"中国故事监制人"特辑里的李少红导演在专访中向我追忆了她在拍摄《血色清晨》时的一段青春往事。当时北京电影制片厂发电报问,为何不拍近景,少拍镜头,并派出调查组,"但我觉得村里面的那个场景,全景太有力量了。都是那种石头墙,在大雪里面,所有村民都穿着黑色的棉袄站在那儿。我觉得那个场面已经像油画一样了,画面语言已经非常强烈了。"年轻的李少红坚持了自己的做法,"我说我不拍不是因为我漏拍了,而是我觉得不需要。工作组来了一看我拍得那么投入,他们也很感动,就没再说什么,回去还给我们补了经费。所以现在我做监制,我也会听年轻的导演怎么说。回想我自己拍片子的时候,我也有我自己坚持的东西。"《血色清晨》最终因为第一创作者对自己的坚持,成为中国最优秀的农村题材电影之一,并问鼎1992年法国第14届南特三洲电影节最佳影片金球奖。

身为一名前时尚杂志工作者,直到看限定剧集《侯斯顿传奇》(Halston)之前,我都不知道"侯斯顿"曾是美国最具影响力的设计师的品牌之一,是比 Calvin Klein 和 Jil Sander 更早的极简主义鼻祖。但深受战后享乐主义影响,设计师过早地挥霍,与平价百货 JC Penney 进行备受诟病的合作,致使其最有价值的资产——以他的名字命名的品牌,不得不出售给并不是真心珍惜只是假意帮助品牌的商人,设计师至死也未能收回他的品牌。在剧中,主人公追悔莫及地说"我愿意用双倍的钱买回我自己

的名字"后，全剧给了一个慈悲的结尾：他为戏剧女演员设计的作品依然闪闪发亮，每一件衣服都仿似写着他的名字，"我不能停止创作，这是最重要的"。

不得不说，因为取材于不为人知的真实故事，关于名字与商标权的重要性，这些曾真实发生过的血淋淋的教训叫人扼腕，也更发人深省。这些真实的后坐力，亦是创作中决定好坏的致命之笔。

在远赴绍兴探班家庭悬疑网剧《八角亭谜雾》并制作本期封面，采访刚主演并监制了悬疑剧《双探》的段奕宏先生时，我们试图探讨这个问题："需要无限贴近现实才让人害怕和有力的悬疑题材，喜欢什么样的脸？"答案或许比你想象的简单得多——活生生的、让人相信的现实中人。"面对我们平日不敢面对的，包括不敢面对的自己。"段先生说。

要讲好一个故事，不管前缀是中国的还是世界的，诚实永远是第一步，对自己、对他人都是如此。透过表象的真实，才能生发出真正的对话，从而获得更多的可能。这是我们制作本期"中国与电影"专刊，从封面故事到纪录片特辑中得到的启示，也是杂志应该做的事。这个新媒体时代，我常被人嘲笑："你是太热爱杂志这个事儿了！"的确。在时尚世界，最后侯斯顿给舞者们设计的闪闪发光的裙裾飘过，好像一个盛世重新降临。也许只有我这样的人才会意识到后面的另一组镜头——传奇设计师回来后的第一件事是说"让我们面对现实吧"。身边人逐字逐句读报，从《每日新闻》到《时代周刊》，老牌媒体的权威评论对他这样一个自负的天赋者，竟然，依然，如此重要。

在这个传奇故事里,我最喜欢的不是纸醉金迷的画面,而是最后的最后,在蔚蓝色的海岸边。他说:"看看这大海的蓝色,只要太阳照耀,它就会变换颜色……几年前,我眺望蓝色时,我会想:我能用这蓝色做什么呢?我能做时装系列,我能上杂志封面……但我现在只觉得,这蓝色真美。"

那一刻,这部 2021 年的新剧让我想起张艾嘉 2004 年的经典电影《20 30 40》,靠墙坐着的她和身边男人的对话。经典民谣《把悲伤留给自己》的男声悠悠响起,男人问:"听这首歌,你会不会特别悲伤?"张艾嘉侧过脸微微一笑:"我已经没时间悲伤了,我只觉得他真的唱得很棒。"

这一刻,现实与真实,过去与现在,男性与女性,外国与中国,电影与生活,就这样重叠在一起。

顺便一说,贯穿"中国与电影"整期杂志主题的主色调,来自中国传统二十四节气的颜色,尽在你即将翻开的整本夏季刊杂志里。

无垠蓝色的海边,司机问侯斯顿:"侯斯顿先生,去到哪里?"

"哪里都好,只要往前。"

这是他曾经的答案,也是我现在的,亦希望是读完全本杂志后的你的。

*Variety* 中国版"中国与电影"专刊,2021 年夏季刊,卷首语
原题《要讲好一个故事,诚实是第一步》,有删改

**【延伸观影】**

《狼行者》(爱尔兰手绘动画,2020)

《革命者》(2021)

《1921》(2021)

《血色清晨》(1993)

《侯斯顿传奇》(2021)

# 7.
# 女性与电影

## ——她从他们中来

　　大小银幕的一再重演,是因为那实在是一条了不起的女性成长之路的范本:从被动地推上舞台,到在童话破裂中醒悟,她赖以走出黑暗的利器,正是现代女性三要素的雏形——自主性、行动力和领导力。

　　世间不会再有另一个戴安娜,她代表世界变革的一个时期。

　　我小时候没有很喜欢戴安娜,主要是我对王子公主、世纪婚礼之类的事情没有兴趣。我以为他们的事只是又一次印证了"天下没有白掉的馅饼"。

　　直到看了《王冠》第四季,才发现这位女性的故事远不止如此,民众的爱意也远比想象中深刻。

　　对传统英国王室来说,戴安娜无疑是一个"野蛮的闯入者"。一开始,"野蛮"是不存在的,她不过是个不懂上流社会规矩的外来人员,她一踏入这个名利场,脑袋上仿佛就写着貌美"傻白甜"这几个字。

　　《王冠》的寥寥几个细节就描摹了这一切。

女王的妹妹，玛格丽特公主在剧一开始就有一句冷冰冰的名言："不要说对不起，上流社会的人不会请求原谅。"

新婚的查尔斯王子带着戴安娜出访英联邦的重要组成国家——澳大利亚和新西兰，像当年初登基的女王一样。美貌惊人、同时反上流社会高冷做派的戴安娜比想象中更受欢迎，这个加分项很快因为王子的妒火成为两人关系恶化的催化剂。

洞悉也熟悉这一切的亲王对女王说："有些事情太重要了，是不可以派替补演员去的。"

并不知道自己究竟做错了什么事的戴安娜约见女王，并在好不容易见到她的那一刻抱住她求助——那是紧张到近乎绝望的拥抱，抱得那么紧，仿佛女王是她眼前唯一的"救命稻草"。

这种拥抱，女王自打出生几乎从未经历过——她当然拒绝了。

这绝对是戴安娜故事中决定性的一刻。

无独有偶，在第78届威尼斯国际电影节上举行盛大首映礼、《第一夫人》导演帕布罗·拉雷恩纪念戴安娜逝世25周年的传记新片《斯宾塞》，并非概述戴安娜的一生，而是选取了她生命中的三天。在这三天里，戴安娜王妃在看似童话般的婚姻中觉醒，决心挣脱英国王室的禁锢，找回自己——斯宾塞，正是戴安娜婚前的姓氏。

BBC的纪录片《戴安娜：她的自述》（*Diana: In Her Own Words*）记录了她如何从王宫外的局外人，变成了从里面向外看的人，又如何走出去，成为真正有力量的人。"摧毁一个人最好的方法，就是孤立她。"她这

样形容王室,"这段婚姻是无可救药的,我要开创我自己的道路。"让人惊讶的是访谈中她的语气,她对揭露真相的坚持,"他们视我为威胁,因为我是用心和人民交流,不是高高在上俯瞰他们……我不循规蹈矩,我不墨守成规。"

"新生"的戴安娜,她继续成为人民的王妃,那个向孩子、老人、需要帮助的平民伸出双手拥抱他们的人,同时也独立孤傲,美貌和时尚成了她的"独门武器"。她是世界上头戴王冠最美的人之一,但她后来喜欢将真假珠宝混杂佩戴——是某种明目张胆的讽刺;在查尔斯召开新闻发布会的同时,她参加艺廊活动,让车停在百米开外,穿着性感的黑色小礼服,光彩照人地直接走向摄像机,报纸头条便绝无可能再有第二人;她人生最后看的芭蕾舞剧是《天鹅湖》,人们视她为披着白纱的白天鹅,然后发现她是邪恶的黑天鹅,可她其实不过是一只如履薄冰、一直在转圈的天鹅,高傲执着,没有变过。

戴安娜嫁给查尔斯,并不是因为是他的心上人,而是作为样貌与家世等条件的符合者,她被期许参与王室事务,但不被期许独立。这是他们故事中最关键的本质,也是她被视为"野蛮入侵者"的悲剧之源。

在她短暂的人生中,如觉醒后的她所言,开创了"自己的道路"。大小银幕一再重演她的故事,是因为那实在是一条了不起的女性成长之路的范本:从被动地推上舞台,到在童话破裂中醒悟,她赖以走出黑暗的利器,正是现代女性三要素的雏形——自主性、行动力和领导力。

世间不会再有另一个戴安娜,她代表世界变革的一个时期。

我们这一代独立女性比她幸运的是，我们不再独舞了。

《王冠》背后，Variety新加冕的"英国电视女王"苏珊娜·麦基便是个中翘楚，她决定了自己从学术生涯到戏剧制作人的路径转折。"我不想坐在那里等着别人联系我。我需要拥有一份工作，因此，我便去了英国广播公司。"

《斯宾塞》中饰演戴安娜的演员克里斯汀·斯图尔特也是当代女演员因"找到自己"获得新生的典范故事。她是好莱坞乃至全球最热门的影视IP之一《暮光之城》的主演，18岁就跻身"全球顶流"的女明星之列，后因各种丑闻缠身。直到又一次带着作品上电影节，独特的穿衣和恋爱做派，她突破了吸血鬼独爱平凡女孩的偶像剧套路，突破了性别和戏路的禁锢，突破了世间多数人最初对她的预估。

找到自己后，她们都是自己故事的亲笔书写者。

近来我最喜欢的电影之一《野蛮人入侵》，获得第24届上海国际电影节金爵奖评委会大奖，出乎意料地是一部女性自写、自导、自演的电影。电影用了我非常讨厌的套路，在我看来极度体现了女性的弱点。但在这个故事里，真诚的自省与朴素的素养盖过了一切。在导演陈翠梅的自述中，故事的初衷是"生了小孩后，我觉得自己的身体像是一片废墟，接下来因为看护小孩也没办法休养"，为了夺回对身体和人生的主动权，她给自己安排了严酷的武术学习，写下了《野蛮人入侵》，它得名于汉娜·阿伦特的"每一代人的文明社会都被野蛮人入侵——我们称他们'小孩'"，衍

生为"所谓的文明社会是对每个个体的侵占和控制——我愿意做那个野蛮人"。

特殊时期的线上采访里,我和强烈推荐我观看此片的本刊影视总监亓冠奇先生一起面对镜头(我是第一次),与这位"又写又导又演"的女性完成了两个小时的信息密集型对话。因为篇幅与主题的限制,以下是杂志中故事未收录的部分。

"欲望不可怕,虚荣才需要注意。

"所有的东西都是框架。谁教我们讨厌自己的身体?且身体低于思想?

"我们为什么看电影?为什么需要文学、艺术?其实还是好奇,对别人的故事感兴趣,从别人的眼光里看到不一样的东西,但最后的归属还是自己……有些电影只是让你哭,但你仍然会感谢它,因为你需要经历那种情感。有些电影让你感到害怕和恐惧,也会使你上瘾,这都是人类互相取暖的方式。所以我觉得不是只有女性电影可以为这个行业带来改变,是要看它是否会给你一些新东西,也看你对它有没有需求。"

因为难得的女性间的认同——我去"北影节"找来了她的旧作,她28岁时的作品《爱情征服一切》,一出手就拿了第11届釜山国际电影节新浪潮奖的作品。

对剧情说不上来为什么这么熟稔,就是莫名其妙的爱情中熟悉的桥段,也可能是片中男人说的少数实话,"其实越美的女孩子越容易骗,她们太自信了,以为爱可以改变一切"。

"我们不如就这样开下去,开到结婚、生子……你没有选择,除非你

现在跳下车。"片中,旁边那个看着野蛮、胳膊健壮、手扶着方向盘的男人说。

女孩打开车门,向外看。前面是一片黑暗,后面也是一片黑暗。

她把车门关上。反正要跳车也已经太迟了。

田野边,男人问她:"你喜欢哪一间房子?"然后就这样拉上了她的手。

以前我会觉得浪漫,现在我意识到,这是一个再明确不过的隐喻:大多数女性的人生是被劫持也被鼓励"劫持"的——被所谓的爱情、被社会的标准、被以为"向往这一切"的自己。

从《爱情征服一切》里少女的爱恋写到《野蛮人入侵》母亲的挣扎,这是陈翠梅的变化。而我的变化,大约就是以上及以下认知。

爱情可能可以征服一切,但你可能要先征服自己。

爱情从来不是天上掉下来的馅饼——你不能要求自己以外的另一个人给你一切,以爱情的名义不行,女性要求男性也不行。

同样的感受之变,也在首届FIRST成都惊喜影展观看闭幕片《李米的猜想》时应验了。这部我少女时期极度迷恋的电影,在我心中与《苏州河》不分伯仲——一个极致理想的爱情故事,他为实现她的人生梦想付出了自己的人生,在我看来,这是姑娘们私心里最想得到的一种爱情。最后的黑白三分钟里,周迅饰演的李米照例对着镜头又哭又笑,"他爱看武侠,还有,就是跟我谈恋爱……他跟我说,遇上我,是他那么大最开心的一件事儿"。

动人的理由依然无二。少女时，我们都迷恋别人找到自己，"像马达那样找我"的故事。事实是，长大后我们一直在做的，在创作的，在反复追问的都是如何找到自己。

《李米的猜想》导演曹保平在十几年后的这一次重映后说："类型片之所以能一直往前走，是因为革命；而电影最让人迷恋的，是重新'发现'生活。"

多么男性，又多么女性。

谁又能知道，根据 Smithsonian 杂志的说法，要不是19世纪五六十年代的妇女解放运动，一直到1918年，人们还普遍接受果断、有力量的粉色代表男性，象征着精致和优雅的蓝色代表女性（粉色与蓝色的交错也是我们本期的设计主色调）。露脐装、泡泡袖、高跟鞋，也都源于男性。这亦是我们本期"女性与电影"区别于其他刊物的女性议题的核心。

她从他们中来——男性与女性、母亲与孩子、老年与少年，谁也不该是谁的"入侵者"，让我们保持流动，保持欢乐。

就让我用 Variety 年度"女性力量"获奖人物，《周六夜现场》的"灵魂担当"吉尔达·拉德纳的话来做结尾送给独一无二的你们："喜剧是我对抗这个荒诞世界的唯一武器。"

*Variety* 中国版 "女性与电影" 专刊，2021年秋季刊，卷首语
原题《谁是谁的入侵者》，有删改

【延伸观影】

《王冠》第四季（2020）

《斯宾塞》（2021）

《戴安娜：她的自述》（BBC纪录片）（2017）

《野蛮人入侵》（2021）

《爱情征服一切》（2007）

# 8.
# 纪念与电影

## ——注视那些值得纪念的脸

心理学上,"可爱"有能力引发从温柔似水到具有攻击性的情感范围。只是我们大多时候只凝视着"可爱"温顺可人的表象,却忘了"可爱"同时也有着变革的力量。

能提升到"纪念"意义的人和事,多数如此。

两句旧日歌词或许就可以概括今时这个让我兵荒马乱的年末。

"过期杂志上登着太多早逝青春/路人的嘴里全是对别人生命的揣测"(《来不及》陈珊妮);

"一个一个偶像都不外如此/沉迷过的偶像一个个消失/我们在等待什么奇迹……谁给我全世界我都会怀疑"(《开到荼靡》王菲)。

在我看来,大多数热点的最大问题是——只有一时的爽感,毫不值得纪念。但它们对人最大的吸引力或许是:真实的生活竟比影视剧本要精彩那么多。

真实——始终是具有吸引力的事。虽然人性不时地要违背真实,但没有人能一直生活在虚假的幻影中——这是"塌房"的由来,也是近年以真

实事件或有人物原型打底的文艺作品层出不穷,且票房走高的主因之一。在这个制造一切都看似简单、却反人性的数据时代,人们对真实的诉求只增不减,这也是我们在年末大赏特辑中把关注给到以下剧作与人的原因。

"年度剧集"之《扫黑风暴》中叠加多个原型人物的女警官吴越。"年度黑马"之斩获北京国际电影节主竞赛单元最佳影片天坛奖、描绘1935年浙西南挺进师浴血保卫战行动中无名英雄群像的《云霄之上》导演刘智海;以自己真实交换生经历创作并去到原址拍摄电影的"年度星二代"导演、李雪健之子李亘;以打工潮为背景的电影《街娃儿》入围第74届戛纳电影节并获第5届平遥国际电影展最佳女演员奖、堪称"年度新人"的黄米依。还有"年度真人秀"《再见爱人》中被称"人间清醒"的佟晨洁。他们以"真"为题的箴言,值得每个人在即将到来的新一年警醒。

说说几个在杂志中有提及但因篇幅所限未能展开的"遗珠"——那些我心目中在年末绝对值得纪念的脸。

《沙丘》是我唯一在电影院看了两遍的电影。其中一遍是在北京的初雪日,去到中国电影博物馆观看了据说是全中国只有四家IMAX GT影院的版本,可以看到用到了极限的1.43:1构图的摄影画面——因为它值得。

事实上,我们去年就报道过《沙丘》导演丹尼斯·维伦纽瓦的故事,但没有电影对照看,不能完全体会身处电影制作中的他当时的表达。现在看来,这部电影太不容易了,特效、剪辑和作曲都是在2020年之后,导演和团队通过远程沟通完成,"我意识到就像和朋友一起玩音乐,你们必

须在同一个空间，得到即时的反馈。另一个原因，他们更像心理医生，能缓解我的焦虑和恐惧，分享我的喜悦。"

外人不会知道丹尼斯因为不能和团队身处一室一起工作而有多崩溃，不会知道他如何在家里看他们分享过来的画面，看特效慢慢完善，支撑他度过一天又一天。但阴阳差错地，"它加强了我对无尽沙漠的渴望。对男主人公保罗来说，沙漠的空旷景象成为他内化和潜意识的旅程，意味着当他走向沙漠深处时，我们也走进了他的内心深处。"这正是《沙丘》中我们看到的故事，虚拟环境中难得看到的"真实"，原来源于彼时主创团队真正相通的心境。

上海迪士尼本季的新人物玲娜贝儿的走红，是个有意思且值得深究的事。我一开始看时，觉得这个只有真人玩偶、没有作品的社交网络"顶流女明星"长得实在太糟糕了，女性、粉色，还有朵花，简直是中性的我最不感兴趣的hello kitty翻版。但我很快就发现，有趣的灵魂太不一样了，演员给了玲娜贝儿灵魂。玩具服后的真实灵魂到底是什么样？如果有钱有闲，我会做这个选题。

她（你看我都舍不得用"它"）成功的原因，表面上看是可爱，但玲娜贝儿可爱的要义，恰恰在她暴露出的那份真实。心理学家认为，当我们认为一个对象可爱时，与其说我们认为其具有某种品质，不如说我们认为其缺乏某种品质（Granot et al., 2014）。她"可爱得特别真实"，说她掉毛会被她怼，给烧烤就跟着走，叫对名字会比心，孜孜不倦地用四个手指

强化自己——也是某一种对野心的不掩饰。有野心又怎么样呢？她生气和开心的点，都让人觉得丰满而充实，换言之，有脾气才有意思。

当然，另一个事实是，这个看似热闹的时代里，大家都太寂寞了。对着头套里的陌生人撒娇、表白、倾诉、哭泣，用一只玩偶来联络彼此的感情，人们如此期待从一只巨大的玩偶身上获得人性，其实是因为打工人可怜，套里人可怜，对彼此的理解，是因为在职场乃至整个人生里的同病相怜——他们会做出那么多符合众人心意的动作，是因为他们深知对面的人渴望的是什么。

思考至此，我也说不上好坏，只是想起"真实启示录"特辑里吴越的话："这就是时代，接受。"

但别忘了：事实上，"可爱"有能力引发从温柔似水到具有攻击性的情感范围（Ngai, 2012; Aragón, 2015）。只是我们大多时候只凝视着"可爱"温顺可人的表象，却忘了"可爱"同时也有着变革的力量。

能提升到"纪念"意义的人和事，多数如此。

《梅艳芳》在时隔18年后登上大银幕——这是拍过数部享誉国际影坛的中国故事的江志强先生做的首部真实人物传记片，我觉得他做得最好的部分是没有放大悲情，也没有回避脆弱。在电影一开头，她的声音就穿透云山雾罩的婚纱表达"我舍不得"。人生终曲选择《夕阳之歌》，恰恰也是因为她舍不得，爱情、友情……人间世，值得纪念的一切，正如电影里所说的："悲伤的歌不要唱出它的惨，而是唱出它的唏嘘。"

人生在世，除了热搜般浅薄的及时行乐，当然还应考虑留下些什么，

能让人念些什么，如血脉、作品等都是同理。68岁的江志强说："真的，有些电影，是赔钱都还要拍的"；80岁的安藤忠雄说："花时间问自己一些没有答案的问题是痛苦的，但我相信它建立了我作为一个建筑师的自我。"

那么，有些事、有些字，即便上不了热搜，也是要做的。

年度，年度，一年一度。

这一期年度之末的杂志里，我们在版式设计上做了代表"纪念"的印记，色块从2019年的经典蓝、2020年的极致灰和亮丽黄，到2021年的长春花蓝——根据"年度流行色"背后的国际色彩权威机构Pantone的解释，这一"带有紫红底色且融合了蓝色调的颜色"不是Pantone色彩系统里已有的颜色，而是为新一年特别创造的全新色彩。

时间怎样经过和贯穿，只有我们自己最清楚。

年末的最后，说说三个令我印象深刻的剧作结尾——都是源自20世纪甚至更久以前的故事了，但它们一点也不过时。

《王冠》第四季某集的最后，王室一家人聚集在巴尔莫勒尔堡过圣诞夜。菲利普告诉戴安娜，她不是唯一一个受苦的人，她应该专注于为伊丽莎白二世服务，并警告她，如果婚姻失败，后果自负。

他们爆发了激烈的争吵。穿着白衣牛仔裤的她宣称王室是"寒冷结冰的冻原，冰冷、黑暗，没有爱的洞穴，光永远照不进来，完全没有希望"，说他依然是个局外人。她和他不同，如果这个家没有给她"应得的爱和安全感"，她会"正式离开，靠自己去寻找"。

"过了这么多年，我还是个外人。我们都是。每个人，在这个日子里，

都是迷失、孤独、无关痛痒的局外人。"在菲利普突然平静下来的叙述里，镜头缓缓移过每个人的脸，"除了一个人，唯一一个，真正重要的那个——她是我们所有人呼吸的氧气，我们所有人责任的本质，依我所见，你的问题在于，你搞错了那个人是谁。"戴安娜凝视镜头，镜头慢慢推进，闪光灯晃眼明亮……大合影中她换上了一身露背黑裙，苗条又美丽，红唇微启，但泪水盈盈。

她弄清楚了问题的本质，但她还是选择了自己。我意识到，这才是她命运里真正分岔口的开始。

《婚姻生活》可能是我看得最缓慢的新剧之一，翻拍自英格玛·伯格曼1973年的经典影片，我喜欢的结尾和出轨的一方到底是男是女毫无关系。灯光渐暗又渐亮，饰演夫妻的男女演员起身，旁人为此前裸身在床上互拥的他们披上衣服，他们的面无表情让你瞬间意识到之前所有的争吵与恩爱都是假的，"杀青！"但——下一刻，他们起身，穿过人群，穿过光亮，镜头跟着他们往前走……在中间某一刻，毫无征兆地，他拉起她的手将她揽在臂弯下，他们亲密地头靠头，直到微笑着亲吻，然后——他们又分开了，分别进入贴有自己名字的化妆室。

这简直就是现代婚姻乃至一切人与人之间关系的隐喻：我们只是好好地并肩走这一段或短或长的路而已，但是，这一程值得纪念就好。

《好莱坞》，它的结尾呼应了开头，一群肤色各异的年轻人，试图互相搀扶着攀爬上 Hollywood 灯牌的顶端，"这座名利之城，建立在巨大的虚伪之上"。

剧中，昏暗的酒吧里，《上海快车》编剧——那时以他的资历还不能拍这部后来颠覆规则的电影——被人质问："一个黑人编剧，如何写出一个白人女孩跳下Hollywood灯牌的剧本？"

他答："我理解她……时钟滴答作响，她回顾一生，她毕生所有的梦想都慢慢逝去了……所以在写她的故事时，我好像在对她说，佩格，一定会有人带你入行，你和我都会！""所以，我要改变这里的人拍电影的方式——我会确保我们这样的人，不会再站在墙外朝墙里张望！"

但我喜欢的是在颠覆世界的规则之前，最先颠覆的是自己。这个从佩格更名为梅格的故事，最后结局一改原本女孩纵身跳下的悲剧。

（Hollywood灯牌下）

男：你在电影里的镜头没被删减掉。

女：刚才我要跳下来时，你怎么不告诉我？

男：我不想让它成为你人生的解药，我相信你的心可以拯救你自己。

女：走吧！我们还有一辈子那么长的时间，而不是在好莱坞的什么电影里！

事实就是——有时候身处漩涡的我们，不知道自己能做的事和能抵达的地方，有多幸福。

于你我——电影不只是展示世界是什么样，也是告诉我们，世界能变成什么样。

在所有的真实里，没有什么比真情实感更重要。真相或许是个假象，但真实和向往真实的心情不是，永远值得追求。

一整年的陪伴,谢谢观看,是为纪念。

<div style="text-align: right;">*Variety* 中国版"纪念与电影"专刊,2021年冬季刊,卷首语</div>

<div style="text-align: right;">有删改</div>

**【延伸观影】**

《沙丘》(2021)

《婚姻生活》(HBO翻拍自英格玛·伯格曼1973年上映的电影《婚姻故事》的迷你剧)(2021)

《好莱坞》(2020)

## 9.
## 他与她

——一个实现了一诺千金的时代神话

（电影《梅兰芳》之再遇江志强手记）

也许每个人都可以问问自己，为什么这个时代，再鲜有这样的故事？

我们吝于给予时间，于是根本无须诺言，便也没有什么"舍不得"——但世间传奇，从来是有舍才有得。

与《梅艳芳》及江志强先生的再遇再次证明，电影是个圈。真要说的话，《梅艳芳》台前幕后的相关人士可以贯穿我从《大众电影》初访《赤道》《寒战》，到去安乐电影发行有限公司（以下简称"安乐公司"）营销部门，又从时尚界回到电影杂志的职业经历，而江志强是我鲜为人知的前老板。也因为这段项目宣传总监的经历，我对电影圈的操作有了一些不足为外人道也的了解。

对于江老板，印象最深刻的一点莫过于他对人和事的判断，往往出乎所有人的意料。我还记得在当时的一个小成本电影项目上，会议室里的他和我在宣发团队上的挑选竟不谋而合，但与其他所有人的意见都相左。不同的是，我只是凭借一些粗浅的直觉，他则是熟知行业规则判断得出

的——他没有选择更有话语权和经验的业内大公司，简言之，他没有选那个更安全的选项，只是就事论事，并无有色眼镜看人。事实上，我认为那正是他能做成——在他人眼中是"赌对"一些电影的原因。可惜我后来没有在安乐公司坚持下去，不是没有愧疚的，诚然我有我未尽的事——始终真实地碰触电影创作本身，这是我热爱的事。

《梅艳芳》之于江志强，也是在完成一件未尽的事。2003年6月，距离大明星梅艳芳第一次为当时刚起步的安乐公司仗义站台《子猫物语》已经过去了近20年之久，后来的安乐公司已交出《卧虎藏龙》《英雄》等漂亮案例，"北上"发展的江志强亦与张艺谋、冯小刚交情甚好。病中的梅艳芳突然约其至阳明山庄大堂喝咖啡，原来是"她知自己的时间不多，她要做一部能留下来的电影给他们（歌迷）"。为完成梅姐心愿，江志强立即与张艺谋商定，将《十面埋伏》中同样仗义的"飞刀门"大姐大一角安排给她，次年1月份就在乌克兰开拍，"但在10月底，病情加重的她传话过来说，'不要等我了，告诉张导对不起了'"。

这千金一诺，直到如今的电影《梅艳芳》得以践行。江志强不止一次地说："《梅艳芳》不是在讲梅姐每一分钟都在做什么，不是纪录片。作为一部传记片，它想表达的是梅艳芳的大爱精神。梅艳芳最厉害的地方，就是她永远都把别人放在前面，自己放在后面。"

事实上，能提炼出这样的故事本质，所谓"大爱"与"仗义"，又何尝不是江志强自己呢？因为过往耀眼的电影圈履历，从《卧虎藏龙》（2000）到《英雄》（2002），从《满城尽带黄金甲》（2006）到《色·戒》

(2007)，从《寒战》(2012) 到《捉妖记》(2015)，人们只当他是精明算计的商人，却不知他从2003年起就惦记着那个未尽的承诺。2015年开始筹备《梅艳芳》，用尽手头累积的人脉与资源为之组队——《寒战》的导演梁乐民、《捉妖记》的摄影潘耀明、华星唱片的总经理苏孝良。《梅艳芳》是他星光熠熠的电影履历表上从业至今操盘的第一部人物传记片，媒体只争相报道他投资《卧虎藏龙》《英雄》和《捉妖记》的信条是"要么NO，要么ALL IN"（要么不，要么全部），却不知他心底的信条是："真的，有些电影，是赔钱都还要拍的。"

"对我来说，拍电影不是一个赚钱的事情，不是要赚钱就拍电影。虽然电影还是要赚钱，因为如果不赚钱，你怎么干下去呢？但不需要每一部都赚钱，几部中有一部赚钱，只要不要倒闭就可以了，你明白吗？"

但，要留下梅艳芳这样一位传奇人物的故事在大银幕上，即便资深如江志强也需要面对质疑：为什么是你？

在最后呈现的《梅艳芳》中，有很多不为人知的弥足珍贵的"第一次"：比如梅艳芳在新秀歌唱大赛获得冠军后顺利签约华星唱片公司，推出的第一张专辑《心债》的原声录音就在影片中第一次呈现；又如《夕阳之歌》第一次在电影中得以完整使用和呈现，是江志强亲自飞到日本，带着翻译成日文的剧本与手握版权的近藤真彦及其公司新社长亲自谈定的。

现在的江志强讲起这些质疑和"第一次"的实现，非常轻描淡写："刘培基先生（梅艳芳的资深造型师好友）一开始是持比较怀疑的态度，他说'梅姐走了18年，为什么现在要拍她呢？你是不是想消费梅艳芳赚点

钱?'很多人会问:'为什么要告诉你呢?为什么要给你呢?'我说:'我欠梅姐一部电影。'他说:'欠梅艳芳的人多得不得了,你这句话没用。'所以有些事是很难的。"最后成功的秘诀是什么呢?"我从来没有放弃。我很努力,一个一个说服他们……我想告诉每一个人,拍这个电影不是想要赚一点钱,而是想要去延续梅艳芳对世界的贡献。"

江志强说,《夕阳之歌》之外,电影里最先让他落泪的片段是那句"舍不得"。那其实也是我的泪点,偏偏就在电影的一开始,身着云雾般婚纱的她说:"Eddie,我舍不得的……你不要忘记我。"

我问江老板:"这句话是剧本里创造出来的,还是真实存在的?"

他用一贯不太流畅的普通话回答我:"很多东西都是存在的……每个人会告诉你'她舍得',但是'她舍不得'这件事情是很清晰的。"

隔着电脑屏幕,另一边的我,几乎要落下泪来。

但江志强一开始就在强调:"不想放人痛苦,这不是我们想要的故事。"

行动最重要——但不是速度,而是所有人愿意为此付出的时间。选择导演梁乐民,"因为《寒战》时,我看到他做事情很坚定。我知道要拍这个电影,必须要花5到7年才会完成。在香港,导演平均一年拍一两部电影是很正常的,你要一个导演花7年时间陪你拍一部电影,是很难的。"最后,梁乐民用3个月写大纲,一年多时间做访问,每一首歌都听了上百遍,两年半后才出剧本。

三四千人中,花了半年时间选中王丹妮,"当时她是一个蛮火的模特,

也是有很多机会的人。但是我们选中了她,还要她答应给我们五六年时间做一件事情。她把所有工作都放下了,我也相信她拍这部电影没赚到太多钱。"

在这个快速又轻飘的时代,这是如同实现神话一样的故事:实现了千金一诺,还实现了一梦五六年。

"我是觉得,在这个时代要人付出那么多时间,为一件看起来不能预知结果的事是很难的——但是《梅艳芳》这部电影做到了。"

"是,你说得对,很难得。我也很感激他们。"

在《梅艳芳》的传奇故事里,陪伴与长情也是这个传奇的一部分——甚至是最让人动容的部分。江志强说,电影的很多细节都是真的,譬如梅艳芳在安静的时候会醒来,在友人陪伴的热闹中才能入睡。"你想象不到一个人的魅力可以到这样的程度,每个人都是一有空就来陪她。有朋友陪着,她才睡得着。"譬如她和挚友张国荣互相隐瞒病情,影片最后定格于2003年,在那一年,"哥哥"张国荣去世,而梅艳芳已经知道自己的肿瘤由良性变成了恶性,那个让人瞬间泪目的镜头是,阴阳永隔的两人,他沉睡,她在门外敲打玻璃,"我们演唱会什么时候排练过?提前和我排练这个(葬礼),你没义气!"

"真的,我告诉你一切都是真的。"

于是银幕外的我们,为这样不再有的深情,哭到不能自已。

借由《梅艳芳》,人们也想起了一个巨星璀璨的时代。

新艺城"七怪"缠斗嘉禾,许氏兄弟与"龙宝"组合(成龙+洪金

宝)如日中天。TVB改革,《十大劲歌金曲》评选增设。张国荣凭《Monica》声名鹊起,而"谭张梅陈"(谭咏麟、张国荣、梅艳芳、陈百强)四足鼎立——身为其中唯一的女星,刘培基为她剪了短发,喜多郎为她谱写《似水流年》。

那是1984年,安乐公司刚刚起步,江志强还是一名普通的电影发行商,他仰望他们在维多利亚港的风华。而我当时还没有出生,无缘亲见那个巨星云集的时代。

如今,巨星时代已不在,她的大幅剪影打在每一场观影之后的大银幕——幕后人如江志强亦走到了台前,光照轮转,仿佛印证了那一句歌词:

"曾遇上几多风雨翻/编织我交错梦幻/曾遇你真心的臂弯/伴我走过患难。"

我常常觉得,现在的人很难静下心来听他人的故事。但这首老歌,我祈愿人们听完。

巨星们,连关于"星"的只言片语,仿佛都是类似的。

张国荣在那首名为《小明星》的歌里唱:

"一天流星/与你相比/会发现凡事有着限期/小小明星/凡人拍不出的戏/令我没法忘记。"

梅艳芳在1995年的那场演唱会上对全场许下了这样一个愿望:

"我不敢要你们承诺,我只希望,大家在某一晚晚饭后,打开窗,抬头望向天上的星星,见到其中一颗星的时候,你会想起有一个曾经好熟悉

的名字，一个曾为你带来少少欢乐的朋友，她名叫梅艳芳。"

惺惺相惜是一件很难的事。很多人至今还在问江志强：你凭什么拍她的故事？"我们的确是如此不同的人，她是天后时，我只是小发行商，我们私下的接触也不多，她喜欢热闹、卡拉OK、喝酒、熬夜，我则早睡早起。但我要做她的故事，因为《梅艳芳》的特别就是'她是她'，我们今天只是拍了我们的这个版本，我相信也非常鼓励大家继续拍另外版本的'她'。我的心愿好简单，每个人从这部电影里面，都能看到一些属于自己的东西，然后大家能记住梅艳芳这个人，就足够了。"

《梅艳芳》全片里我最喜欢的一幕，是她的白纱轻快地掠过后台的铮铮铁架，《夕阳之歌》熟稔的高潮旋律响起："斜阳无限/无奈只一息间灿烂……哪个看透我梦想是平淡。"但，传奇之所以是传奇，正因为不是一具空躯壳站在台上。她言出必行，"我上得了舞台，就走得下来"。

我们凭何怀念？

就是我们的所做、所唱、所写、所敢、所言。

一诺千金的神话不多，但凭这一点，我们惺惺相惜的时间，便还能更久一点。

*Variety*中国版"纪念与电影"专刊，2021年冬季刊，封面故事

有删改

【延伸影音】

《夕阳之歌》(1989)

《似水流年》(1985)

《小明星》(1999)

# 10.
# 纪录片与再注视

## ——克制是一种美德

电影存在的一个目的,就是为了最大限度地表达感受到的"真实"。

而我们的选择,就是最大程度表达自己的立场:是支持全方位地拥抱这个看似开放、实则封闭的世界,还是褒奖用不便利也不投机的方式、坚持以"另一种注视"表达眼中的世界的人?

出任第一届澳门纪录片竞赛终审评委是一件意外的事,因为影展总监林键均先生希望我在导演、监制和纪录片影评人之外,提供一个懂电影、但不是专业的只关注纪录片的局外人角度——当然,所谓"局外人",这是我知晓第六届澳门国际纪录片电影节主题为"局外人"后对自己添加的调侃。

我想这是天秤座的他习惯了"平衡"后,需要水瓶座的我提供一个局外人的"另一种注视"——这也是你翻开这本纪录片竞赛特刊的主题。我们数次深夜会议探讨后的注解是:纪录片导演与一般导演的区别,或许是集拍摄、追访与剪辑于一体,以新视角重新编排内容,有较强的自主性。

纪录,是一种新的"再注视"。

担任这本特刊的联合主编是另一件意外的事。我刚因种种可堪拍摄纪录片的复杂原因,停下手头 Variety 杂志中国版主编的工作,在开写《不穿 Prada 的女魔头》一书之前应林先生之邀做了本刊策划——当时我待在上海的家中,是不折不扣的"四月之春"局中人。

我最喜欢加缪在他的著作《局外人》中的句子是:"我感受到了这个世界的冷漠与我如此相似,简直亲如手足……世界是自己的,与他人毫无关系。"

从某种角度来说,无论影像还是文字,都是创作者的秘籍:消解冷漠,创造一个新世界——一个没有"局外人"的世界。

终审会议过程中,我和另一位终审评委张新伟的争论可看作是"局外人"与"局内人"之争——因大奖被授予动画形式的七分半钟非典型纪录片《梅婆》,那么,是否要为恪守传统纪录片拍摄手法的长片增加评委会特别提及奖?

如果你看过我主编的其他杂志,了解我对文字记录与大银幕的感情,就会知道——不,我绝不是看不起"传统",而是我其实认为,这一种被我们遗忘了许久的传统更为重要:克制是一种美德。

在这个人人都可以举起机器拍摄的便利时代,纪录片和剧情片的界限已越来越模糊,过去的几年间我看过太多职业演员和纪录片里的真实形象混杂在一起的尝试与表演,我也曾经觉得新鲜、易观,但我始终记得那一届的 FIRST 青年电影展主席张艾嘉在高原上问我的那个问题:如果这样就可以叫作真实,那么电影,又是为着什么呢?

电影存在的其中一个目的，就是为了最大限度地表达感受到的"真实"。而我们的选择，就是最大程度表达自己的立场：是支持全方位地拥抱这个看似开放、实则封闭的世界，还是褒奖用不便利也不投机的方式、坚持以"另一种注视"表达眼中的世界的人？

我们的答案，已经在这里了。

原谅我这个局外人的任性——对纪录片的标准和想象，我希望可以再提高与拓宽一点世界的边界。但无论如何，我也想借用终审评委黄惠侦点评入围作品《日安》中的一句话祝福你：

无论看起来是否乐天，但希望真的有开心。

从这个澳门的夏季开始！

<div style="text-align:right">

第六届澳门国际纪录片电影节—第一届澳门纪录片竞赛专刊《另一种注视 Another Gaze》，

2022年9月，联合主编卷首语

有删改，原题《在没有"局外人"的世界里》

</div>

【延伸观阅】

《梅婆》（2022）

《Formula 1：飙速求生》（2019）

【附】

策展人的话：为"真实"与"不同"向前

在终审会议中，评选出《梅婆》获第一届澳门纪录片竞赛单元最佳纪

录片时，除了想到这次评审决定颇为大胆（因早前内部曾数次讨论过《梅婆》是否算纪录片，纵使这种混合形式的纪录片已日渐盛行），脑海里居然蹦出一句我曾私认为被过度引用、甚至自负到一度深感厌烦而漠视的金句："（纪录片）是对真实素材进行有创意的处理。"（the creative treatment of actuality）

没想到被奉为纪录片先驱的约翰·格里尔逊最著名的一句话，可完美套用在80多年后的当下。

本次入围作品风格与手法各异，除了再次印证纪录片讲求创意的本质，也体现出纪录片强烈反映"个人"的特征（不论是镜头前的被摄者，或背后的导演），就如本届竞赛的评审Catherine写的："纪录片的亲和力来自看到别人的故事，同时看到自己。"

而观看这一届参赛作品、参与评审会议后，我也想到自己早前一件日常小发现。没有车牌、也从不是车迷的我，月前观看Netflix讲一级方程式的纪录片《*Formula* 1：飙速求生》时才知晓车队人员总爱在后台跟前线车手说一句车坛术语"Push（推动），Push"，鼓励车手加油、努力开快点。

希望从今年起创办的澳门纪录片竞赛，除了可Push本地作品走得更远，也可在背后为各位电影创作人"Push，Push"，让澳门的纪录片变得更多元有趣。

## 11.
## 一个人与博物馆

——创造你自己的记忆,那于你是唯一的真实

如伍尔夫所说的那样,是"一间只属于自己的房间",也是一个人的反思空间。

我想说的是,作为一个有经历的人,你在得到的时候,可能会深刻感受到一种失去。

记忆的妙处在于,它从你的真实世界撷取,构成个人博物馆长廊。

我第二次看北京英皇 IMAX 厅阿彼察邦的《记忆》时,才发现里面有一长段斯文顿饰演的女主角观看展览的镜头。镜头靠近她一袭黑衣的短发背影,而她把镜头对准一幅幅明暗相间的画框,突然间,灯灭了。

我一直以为这是我第一次看阿彼察邦,这一明暗交错的瞬间突然提醒我不是。6 年前,我曾进入几乎与电影同样的场景中,在阿彼察邦于上海香格纳画廊举办的名为《纪念碑》的展览上,被改造为"黑色放映厅"的展览空间内,我们被邀请由明处走到暗处,走过他的经历与回忆。

那时观展的不是我一个人,身边是我此生都不想告别的人。但他依然遁入了黑暗,隐入了那条名为"记忆"的黑色长廊中。

2023年的夏天，我从没想过我会在这个夏天真的步入"纯真博物馆"，在一个我以为我不会再涉足的城市。"纯真博物馆"也是"一个人的真实博物馆"的灵感来源之一。那是一栋可爱的红色小房子，带书人盖章后免费入内，哪怕我其实只记得其中的那句："那是我一生中最幸福的时刻，而我却不知道。"它也的确印在博物馆的某一面墙上，周围是钟表、钥匙、皮鞋、烟头、旧照……那些因为一个人爱另一个人才显得不凡的物件。用《纯真博物馆》的原作者及打造者，2006年诺贝尔文学奖得主，土耳其作家奥尔罕·帕慕克的话来说，"那是从未被视为重要，但却代表平凡的日常生活品质的东西。"

但这些四处可见的东西，不是我对"纯真博物馆"和这个夏天最重要的记忆。我的记忆定格在出馆的那一刻，一条耳朵上缀有伊斯坦布尔特有编号的大狗经过我的身边，停下来，眼睛湿润地回头看我，又回到我跟前，用头轻轻蹭了蹭我的牛仔裤——那就像我理想生活的某一种图景，一手拿书，一只大狗在身旁。而我对面的那个人，按快门把这一刻记录在了胶片里。

我确定我永远会记得，那一刻身后的夕阳如碎金，风微醺而甜蜜，而我们要赶赴一场他人的婚礼。"那是我一生中最幸福的时刻，而我却不知道"，这句话在此刻有了我的注解——就这样，伊斯坦布尔的记忆被我重塑了。

我的澳门记忆，是被澳门国际纪录片电影节（MOIDF）重塑的。作为上一届的竞赛评审，我由此知道了澳门桥两边的生活，不为钱打拳的"拳

舍"年轻人在想什么,动画如何突破纪录片的边界,见证了澳门电影圈的历史性突破。

就像纪录片一样,真实的澳门绝不是想象中那么简单,但它的有趣又不是简单可得,除非有领路人。在还没有积攒更多的澳门记忆前,我作为新任艺术总监,能为第7届澳门国际纪录片电影节做些什么、带来什么呢?

我决定拿出过往35年的记忆。

"一个人的真实博物馆"展览,是本届影展首次开展的"真实拓展计划"中工作坊、大师讲堂之外的探索性组成部分。此展览区别于一般专业艺术展,对这个展览而言,比展览艺术品本身更重要的是:展现表象背后的幕后过程与故事,探究"真实"是如何引发创作的。

"真实"对人的影响力,远比想象中更强大、更珍贵。

参加展览的艺术家与导演,他们的作品和幕后故事,取材于我此前媒体职业生涯所撰写的影人访谈故事集"青春三部曲",令我印象深刻的真实故事。

记载于"青春三部曲"第一部《天意眷顾倔强的你》中,此次参展的摄影艺术家马良的标志性公共艺术项目《移动照相馆》,这一临时照相馆的类行为艺术实则源于2011年上海威海路696艺术园区的改造争议事件;

记载于"青春三部曲"第二部《29+1种相遇方式》中,此次参展的第66届柏林国际电影节杰出艺术贡献银熊奖得主、《长江图》导演杨超的勘景纪实短片《信史四章》——这部讲述魔幻现实主义爱情的电影实则源于导演个人对河流及自然的"遗憾"纪录,从习惯、迷恋到被污染的心痛;

记载于"青春三部曲"第三部《骄傲是另一种体面》中，此次参展的Dior Lady Art 2020年合作艺术家王光乐艺术包款《寿漆》系列的最新作，看似彩虹般色彩明快，实则工艺和灵感源于他老家松溪耄耋老人漆刷棺材直至生命结束的真实习俗。

以我的真实经验——选择真实，会是一条更为艰难的道路。

第一次做策展人，我试图做一个领路人，打造"一个人的真实博物馆"范本，力求抛砖引玉，让每位观者由此对"真实"进行拓展与反思，遴选出记忆中真实影响自我的故事，审视并构建属于自己的"一个人的真实博物馆"。

另一个重要的意义，是媒体和电影业的变迁，也可在这一展览中窥知一二。参展艺术家及其相关电影会作为澳门国际纪录片电影节影展的特设单元展现，而展览里的每个作品，你会惊讶于相比此前用单纯的文字描述和记录，现在能有很多种形式去诠释，从平面、影像到播客，形成各自的独立空间。但在展览的呈现中，它们融为一体，整个空间如伍尔夫所说的那样，是"一间只属于自己的房间"，也是一个人的反思空间。

我想说的是，作为一个有经历的人，你在得到的时候，可能会深刻感受到一种失去。

距离我的第一本书，不过也才10年而已。但，"立体书"的策展概念和源于昔日杂志媒体经历的"专题"的训练，是不变的基础。

我觉得以后不会再有这样的展览了，它与个人的成长、人生的契机、时代的变迁都有关系。感谢"青春三部曲"里的艺术家好友们，慷慨地拿

出他们关乎生死、爱欲与创作的私作、珍藏，甚至是新作，来支持这一次空前绝后的"一个人的真实博物馆"。

记忆的妙处在于，它从你的真实世界撷取，构成个人博物馆长廊。

文学、电影、展览，这些构成了我的记忆。

说回《记忆》，事实上，我知道阿彼察邦，不是因为坎城之类的国际电影节，而是《GQ智族》在2012年发表了一篇关于他的电影《热带疾病》的近万字真实报道，名为《放虎归山》，每一个字都历历在目。《记忆》今年上映时，现在的杂志在做什么呢？《时尚芭莎》为阿彼察邦拍了一组类似蜷川实花风格的肖像照片，仅此而已。而我供职的电影杂志和那组名为"真实启示录"的专题报道，也业已不在。

我们在媒体上鲜少看到认真撰写、予人启示的非虚构故事。传统纸质媒体已大不如前，那就要靠自己。有书，有展，就有人看。

于刚开始做播客的我，《记忆》里最深刻的镜头除了展览，还有声音——是女主角在黑暗中面向许多车，一辆接一辆车的鸣笛声，此起彼伏，震撼人心，没有什么比这个声效场景更能诠释"抛砖引玉"了。

所以，我希望并祝福你，开始构建自己的真实博物馆——创造你自己的记忆，记录你最幸福的时刻，那于你是唯一的真实。

<p align="center">2023年7月19日星期三 2:35AM 初稿于澳门塔石广场家中<br>
2023年8月8日星期二 2:41AM 改稿于北京首城国际家中</p>

第7届澳门国际纪录片电影节"真实拓展计划"——"一个人的真实博物馆"展览

2023年9月8—24日,策展人前言

有删改

**【延伸观阅】**

《记忆》(2023)

由阿彼察邦执导,贾樟柯共同监制,蒂尔达·斯文顿主演的电影,于2021年戛纳国际电影节首映,2023年6月22日在中国内地上映。影片讲述了在破晓时分,一声空洞而低沉的巨响将平静的日常打破,女主角杰西卡在一声巨响中惊醒,瞬间睡意全无,因为她总是听到奇怪的巨响,于是她试图去找寻幻听的根源,并由此开始了一场由幻想、偶遇与重逢组成的,与记忆和历史产生回响的旅程。

《纯真博物馆》(2008)

来自土耳其国宝级作家、诺贝尔文学奖获得者奥尔罕·帕慕克撰写的一部小说,以第一人称讲述了30年前,恋人离去后,为了平复失去所爱的痛苦,"我"如何悉心收集她爱过的、触碰过的一切,将它们珍藏进自己的"纯真博物馆"。

"一个人的真实博物馆"展览

## 12.
## 我的冬日与海

### ——你终将被看见

没有孤独的背后是不喧嚣的——只有孤独,才能让你真正听见内心的声响。

冬日的海,强烈地让我想重看张艾嘉的《海滩的一天》、金敏喜的《独自在夜晚的海边》、村上龙的《无限近似于透明的蓝》。

无论何时,有文学与电影的陪伴,是多么幸福啊。在我失业的"间隔年",这些我重温的作品是拯救我人生的冬日的海,失意的时候看看它们,一切都会过去的。

在我此前主编的,可能是最后一期的刊物的卷首语上,我写道:"同为水瓶座的毛姆说:'你知道,一个人在恋爱,而且事情弄得全然不对时,心里总是非常难受,而且好像永远不能摆脱似的。可是,你会诧异的是,海在这上面很起作用……看看海,一切都会过去的。'"

那么……冬天的海呢?

受邀于阿那亚·金山岭冬季艺术驻留计划,我将在北戴河冬季海鸥袅绕的海边用十日完成新书里部分书稿的整理工作。

但，我能完成吗？新书将何去何从？

老实说，我不知道。

人们说："电影是小众的艺术。"人们说："这是网红的时代。"人们说："现在人都不看书了。"

人们说，人们说，人们说……

新书里需要整理的那部分就像淡季时的海边，是反流行的——是关于那些知名的名字背后"看不见的风景"，是那些不为人知的现场对话和创作故事。

张艾嘉的《20 30 40》、章子怡的《卧虎藏龙》、桂纶镁的《蓝色大门》、江志强的《梅艳芳》、吴越的《爱情神话》、纪录片《棒！少年》……

在我失业的"间隔年"，这些我重温的作品是拯救我人生的冬日的海，失意的时候看看它们，一切都会过去的。

我们如此容易焦虑，仿佛多一秒都不能等待。

但那一日的大雪用事实证明，等待是值得的。

在隐泉山路，人生如同小径交叉的花园。世间盛景会如你所愿，但需要等待，需要顶风向前。

在海上市集，你会发现没有哪里不像是你惯常生活的某一种延伸。超市、餐厅、酒吧、书店、电影院，司空见惯的一切……那么区别又在哪里呢？

在于你的选择。从有限的选择中选择出来的答案里，是你对生活的抵

抗与想象。

深夜的房间里，常常在凌晨完成的微博话题"骄傲晚安警句"，与其说是为宣传《骄傲是另一种体面》，不如说是我每日对自己鸣响的警钟。

独处，是给出审视的距离。它不可耻，更不需幸免。

冬日的海边，看到海鸥在空中夺食，以凶猛的姿态，其实也很像生日那天重温的电影《少年派的奇幻漂流》里的老虎。

现象级一路飙红的《狂飙》里说：老虎没了牙齿，怎能还是老虎？

别忘了，张颂文也等了那么久，才如愿。

但我觉得海鸥、老虎、张颂文，他们最优秀也最难得的品质是清楚自己的目标。

没有孤独的背后是不喧嚣的——在最著名的孤独图书馆，你会发现，只有孤独，才能让你真正听见内心的声响。

30岁时，"青春三部曲"第二部《29+1种相遇方式》的自序标题我写的是《+1，没有人是一座孤岛》。

现在，刚过完本命年的我想对你说："加油，没有人一定要和谁一样。"

临时决定拍此日记短片前，启发这一想法的纪录片《他们在岛屿写作》还没看。

冬日的海，强烈地让我想重看张艾嘉的《海滩的一天》、金敏喜的《独自在夜晚的海边》、村上龙的《无限近似于透明的蓝》。

无论何时，有文学与电影的陪伴，是多么幸福啊——这一次我自己新

书的自序,又会是什么样呢?

在这个记录驻留写作生活的一天后,连我自己,此刻都真真正正地期待了起来。

因为冬天过去,就是春天。

在对奶奶喜欢的电影《小城之春》表达致敬,和父亲至爱的音乐《春之祭》表达思念外,这一本书,我想告诉你的是我的经验之谈:你的风景,终将被看见。

那个全程在镜头后面的人一直对我说:"安心地待在镜头里面,就好。"

谢谢你,让我有从未有过的安心。

爱我是一件勇敢的事——谢谢你的勇敢。

写于2023年2月11日,生日当天于阿那亚,北戴河(父母结婚旅行之地)

2023阿那亚·金山岭冬季艺术驻留计划,日记短片,导演Kin Kuan Lam

<div align="right">独白,有删改</div>

【延伸观影】

《少年派的奇幻漂流》(2012)

《狂飙》(2023)

《他们在岛屿写作》(2015)

《海滩的一天》(2017重映)

《独自在夜晚的海边》(2017)

我的冬日与海

辑三

她就是一代

一部中国女演员在杂志黄金时代的
专访特稿集结

## 1.
## 她就是一代

## ——"大银幕之脸"章子怡

喜欢章子怡,需要一点条件。我的意思是,如果你本身不具备某些特点,很可能你不会感同身受地喜欢她。

喜欢章子怡的人相对简单、执着、明确、决断,不理俗套,不循常理。如果你身处一个迷茫又庸常的人生里,看到章子怡,她的美无疑会刺痛你的双眼。

大多数明星,都是和外人想象不同的。而章子怡是银幕内外差别不大的明星,这其实是挺难的一件事情。在北京冬日午后的暖阳下,三里屯具有中国风味的影棚被镀上了一层深色。她轻盈地走进来,悄无声息地掠过楼梯口的漆白色鸟笼、黛青色花盆以及深枣红色窗棂,一身黑衣,好像夜色下的玉娇龙。

握手的时候,她伸出的是双手,轻轻一触,抽走——在那一瞬你知道了什么叫柔若无骨。她的身姿让熟悉旧电影的人轻易地想起默片时代的"女皇"露易丝·布鲁克斯——练舞的出身注定了其足尖如同暴风眼一样夺人魂魄,行走的姿势能够轻易表达其他演员需要用脸部来表现的情

感——可她偏偏又长了一张如同人称"直布罗陀海峡岩石"的好莱坞女星玛琳·黛德丽般线条硬朗的脸。李安在拍摄《卧虎藏龙》的回忆录里曾如此评价:"章子怡很上相,脸部特质多样,捉摸不定,有一种禁忌感、神秘感……银幕魅力很值得开发。"

她在化妆间里熟稔地倾身向镜子探出这张"祖师爷赏饭吃"的脸。她的脸部特写在王家卫的电影《一代宗师》里一再重现,让人印象最深刻的一次是——决心为父报仇前,她面向众人,几乎不施粉黛的脸掩映在光影里,露出从额到颚的清冽线条。

"我爹留话了没有?"她一路向前,头也不回。

"不问恩仇,姑娘。老爷子不让报仇。"一众人在她身后劝说。

她蓦然抬首:"或许我就是天意!"

事实上,电影所赐的最大天意莫过于角色与演员本人的玄妙重叠,正如这些宫二的对话与台词可以作为章子怡近几年演员生涯的自白与注脚。"拍摄这部电影的3年,其实我也经历了很多的起起伏伏,人生的种种不同际遇。我觉得成长的过程,也为角色本身增添了很多灵魂。"章子怡自己亦不讳言,"下火车论天意这场戏,我印象很深。整个人的那种状态,其实那时候分不清楚是在为宫二落泪,还是在为自己落泪。"在最终呈现的电影镜头里,她拼命咬住颤抖的嘴唇终未落泪,是因为王家卫跟她讲,"这个时候,宫二应该不是那么轻易可以落泪的"。

我想这就是为什么多信奉中庸之道的中国人不喜或不够喜欢她——男权社会里的人们不习惯一个女明星没有太多取悦之态,而是把所谓功利

心——或者说是决心写在脸上。而在她沉浮的几年间,中国的明星时代——尤其是女明星的做派也已经几度更改——华服加身、走红毯、抢镜头、串秀场、赚曝光、刷微博数据、争粉丝、做话题……有太多的新标准定义着一个明星的红与不红,甚至影响着制片方的用人与品牌代言的选择。

"每个门派会有每个门派的招数,我不知道新一代人他们是用什么样的方式去做,我们这样属于老一派的做法。"生于1979年的章子怡回头,对"85后"的我嫣然一笑,"我觉得我是老一派了。"

她就是一代。

在我看来,章子怡之后,中国女星再无浑然天成的神秘。

**【她是一个不信命的人】**

从玉娇龙开始,章子怡可能是最容易让人人戏不分的女演员之一,但她却不曾在戏中迷失自己。事实上,强大坚韧的学习能力让角色促成了她更好的人生。用她自己的话说,"我觉得我做演员这么多年,最幸福的地方是个人可以跟角色共命运、共患难——他们身上的优点,每个人身上极致的地方,你都可以感受、体会和学习到很多,他们丰满着你自己的人生。"

宫二入道那场戏是章子怡情绪起伏最大的时候,要独自在古庙里面对佛像,许下誓言时"万事涌上心头"。"她许了一个愿,你会发现她对自己

是很残忍的,这之后,她要残忍地放弃很多东西,包括女人最重要的感情、宫家武艺的传承、她的一生……她全部都要放弃。她是一个不信命的人。"

电影里,当宫二睁眼,只见如她所愿,偌大的寺庙空空荡荡,只余留佛像臂弯里一盏残存的烛火在荧荧发亮。她从此断发明志,蜡炬成灰泪始干。

现实中,这多么像章子怡一样的勇敢者的必经人生:泪流向下,火焰向上。

她当然不算久别银幕,但那样的章子怡,却是在大银幕上许久不见了。

宫二在《一代宗师》金楼里的第一个亮相,亦像极了《卧虎藏龙》里女扮男装的龙少侠:清明的脸,素颜、淡唇,额头梳光的长发黑亮,微微斜睨的眼神倔强,正应了宫二父亲说她的那句"眼睛里只有胜负,没有人情世故"。

这是我始终怀念与偏爱的玉娇龙时期的章子怡。

**【能触摸的东西永远没有"永远"】**

一梦数十年,李安的电影中出现了真的虎,昔日的"龙"却让王家卫用武林一条街做背景。章子怡难得地没有烟消云散在诗意的武林,而是恒温地燃烧在每个男人的江湖梦中——这绝不是"天意"那么简单。

都市派导演的武侠叙事，故事显然不是重点。这一次，王家卫空中楼阁般的碎片叙事和《卡萨布兰卡》般结局不定的拍片方式，从歌舞升平的香港挪移到了飞檐走壁的武林，就好像在一席莺歌燕舞、花团锦簇的盛宴迷局中，硬是要用一个深蓝素服、天然雕饰的身影划出一个决绝的时代。

"进入这部戏之初，谁也不知道会怎样，是王家卫带着我们寻找。我都能想象那个画面，他那样一个英俊、威武、戴着墨镜的男人，带着一帮他的徒弟，我们都站在他的左右，他带领我们一横排地往前走，他只管带着我们往前走，然后我们一步一步地去探索，进入他创造的武林世界。"章子怡回忆说。

从《卧虎藏龙》《英雄》《十面埋伏》《夜宴》到《一代宗师》，这是章子怡接演的第五部与中国功夫有关的电影。就像《一代宗师》里宫羽田通过最后一役把名声送给叶问；《卧虎藏龙》一役，玉娇龙把名声送给了年少的章子怡，也让她再难脱离。

但章子怡自己却辨得明晰。"坦白讲，虽然在《卧虎藏龙》之前也拍过戏（《我的父亲母亲》），但我始终都是在一种很懵懂的状态下去演玉娇龙的。那时候我唯一的一个信念就是不要让他（李安）失望，他们怎么要求，我就尽力做到我的极致，就是特别特别单纯。简单化的动力是最大的，但当时的'简单'，其实就是导演的要求。"她说，"玉娇龙是我在完成一个功课，一个目标，达标就是目标，这种状态和现在演戏完全不一样。"

在玉娇龙和宫二之间，实际上还有一个20世纪60年代的香港舞女，

这是纪灵灵（章子怡现在的经纪人）个人最喜爱的角色，也是章子怡第一次与梁朝伟演对手戏。"他都是用广东话演戏的，刚开始还真不习惯。"正是这个角色让章子怡首次夺得香港电影金像奖最佳女主角的殊荣，在国外媒体的叙述中，"章子怡在《2046》里的存在让人神魂颠倒，这正是导演王家卫的期望。影片中，当我们跟随一个孤独的男人追寻他过往的恋爱时，我们都禁不住被章子怡每一次的银幕亮相所迷住。"

久别重逢，章子怡的美在王家卫的镜头下再一次达到了巅峰，而且这一次，绝非盖过让人心头念念不忘的玉娇龙，而是强化了银幕上宫二的美——前者是一代人的青春梦，蕴含大美与大危险；后者却是所有人寻梦后的归途，叶底藏花一度，梦里踏雪几回。昔日她瞒着师娘偷练"武当心诀"直至自成一派，如今她在重男轻女的父亲门下苦练"六十四手"直至独撑家业；昔日她在竹林之上与周润发饰演的李慕白飘飞缠斗、意乱情迷，如今她在金楼"一屋的精致"里与梁朝伟饰演的叶问贴脸擦过、注目含情；昔日她以一把梳子与张震饰演的罗小虎私订终身，一头青丝伏在他身上说"如果你不来，我会追到你"，如今她深情地抚摸残灯余火下的一颗扣子，一身旗袍孤身想着那日临别，雪花纷飞时对伊人言"你来，我等着"。

万水千山，久别重逢。

我只想和我喜欢的人去看她和他的电影，只有他们能够让我想起在"爱情"一事上久别重逢的勇气。

但我们所能做的，终不过是看着火车上，一片人声鼎沸与腥风血雨

中，章子怡走过去，轻轻默默地把头靠上张震肩头，昔日情人的两张脸，恍若隔世，凛冽依然。过去是美不可方物，现在是默然静好，只除了镜头一转，满手是血。

我们以相同的姿态靠首在影院里，能触摸的东西永远没有"永远"——永远无法预计下一个镜头，正如无法预计下一个眼前，以及身边人。

原题《章子怡：大美人生险中求》
《天意眷顾倔强的你》（2014），丁天"青春三部曲"第一部
《时尚先生》杂志，2013年2月刊，封面故事
均有删改

章子怡（左）

## 2.
## 世间深情，莫过自知

### ——"自在名伶"舒淇

我向来觉得，舒淇的最迷人之处，在于她有一张几乎能代表世间女人对男人最情深义重的脸庞。

女人喜欢她，因为看到了曾经对男人、对爱情深情的自己；男人喜欢她，却是因为她不曾因为爱情而改变自己；

女人爱她，因为她复杂——那不是人人"敢"和"可企及"的历经世事；男人爱她，却是因为她简单——复杂后还能够简单直接，如同爱情最初袭来的样子。

我相信，所有的任性，某种程度上都是因为有足够的底气。无可否认，舒淇曾经是演"望断"最传神的女星——那时的每一部戏，她就好像望见了自己的命运一般，那种"美人草"般爱上不该爱之人的悲从心底来，和戏交织在一起。

但在《刺客聂隐娘》里，最终她的选择不是张震饰演的表哥田季安，而是"简单"的磨镜少年。

"对我来讲，我会觉得她只是送他走了，到了某个地方，她也不一定跟他去。"舒淇说。

人们看她如一代名伶，总要有一点不归感——滚滚红尘、天下奇迹，就不该归属于谁。

但我想，大约其实没有人比舒淇更明白：归根到底，世间深情，莫过自知。

舒淇的采访约了很久，久到我都已经觉得人生就是一场期待已久的约会那样，貌似漫长无尽的等待。

那个冬季北京的黄昏，尤其难熬。窗外，目力所及，就像《刺客聂隐娘》里静到几乎不动的长镜头，看雪漫绿地、星星点点，看雾霭茫茫、宛若前程，看天慢慢地暗下来，连背后的猫都在不耐地叫唤。

在那个也许境遇相同的30岁的黄昏里，舒淇在做什么呢？"我忘了，应该都在拍戏吧，反正我入行到现在好像都在拍戏吧。"年龄这件事大约就是这样，让一些原本觉得很重要、重要到难忘的一些事情，不知什么时候就已经不那么重要了。

电话那一头，她的声音好像悠远得像是从很远的地方飘过来——就像她的美、她的气场，总是像美人鱼那般从海面上懒洋洋地、冉冉地升腾起来。

事实上，远观或是近瞻，我都有一种强烈的感觉，普通时尚杂志红唇大眼的那套把戏根本不适合她。她利落又天真，眼神里有可以扮演杀手的狠，声音里却有挥之不去的娇嗔，饱食人间烟火而不俗是舒淇特有的美感——她周身的气场就像是充满了金色的、易碎的香槟泡沫，让人轻易觉

得，咄咄逼人地问她任何问题，都是不适合的。

其实本就如此，大多有关人生的问题都应该问自己，而不是问他人。但无论如何，舒淇都是我三十而立之前采写的最后一篇女明星特稿，也是第一次，大部分的采访是在电话里完成的。必须承认，当年过30，你很难再对他人持有专注的兴趣，人们喜爱一部电影、一帧画面、一个明星，无非是因为她的某一部分像曾经或当下的自己，或者理想中自己未来的样子。

当然，后来，我还是见到她了，或远或近地成了超越一点单纯媒体关系的朋友。我知道了她和我一样喜欢看卡通片减压，真的很喜欢机器猫，不时地也会为电影落泪。她最喜欢的电影是《手札情缘》，"我特别喜欢，而且百看不厌……就是那种老了之后，两个人可以在床上生死与共的那种感觉。我觉得生死与共就是爱情。"她用她特有的声音和语气说，"刻骨铭心、海枯石烂，这种词在现代，资讯那么发达，我觉得非常不适宜用。而那种永远在期待一个人归来的爱情特别朴实，但是觉得这样子很美好。"

我向来觉得，舒淇的最迷人之处，在于她有一张几乎能代表世间女人对男人最情深义重的脸庞。

女人喜欢她，因为看到了曾经对男人、对爱情深情的自己；男人喜欢她，却是因为她不曾因为爱情而改变自己；

女人爱她，因为她复杂——那不是人人"敢"和"可企及"的历经世事；男人爱她，却是因为她简单——复杂后还能够简单直接，如同爱情最初袭来的样子。

但在电影之外的舒淇，不止一人告诉过我，她是慢热、寡言的——对人的接受有漫长的过程，同时本能地拒绝一切，"我不要"是她平日的口头禅之一，而她在采访里也亲口对我承认："如果真的做自己，很多时候我就不想讲话。"

这让我面对她的时候，有很多短暂沉默的间隙。因为多了这些沉默的时间，所以多想起了一些电影镜头。

我得承认，这个黄昏，我想到最多的还是《玻璃之城》里的那个黄昏。有些电影换两个人都不知道会怎么样演绎，比如《心动》里的梁咏琪和金城武，《大话西游》里的朱茵和周星驰，而在《玻璃之城》里，学生时代后重逢的舞会上，隔着烛光和歌声，舒淇回眸注视黎明，镜头定格在她娇俏的微微一笑里，但你无法忽略的是，她的眼中有无限唯有她才自知、但绝不会向外人用言语道出的深情。

往事经年，无须提及。

另一种非圈内人不知的"深情"则是，很多电影对她而言，接下来完全是因为"情意"二字。"《刺客聂隐娘》我答应侯导（侯孝贤）的时候，话说是7年前；《剩者为王》是华涛（滕华涛）亲自拿给我看的本子，哪里知道最后他做了监制；《落跑吧爱情》是小齐（任贤齐）第一次当导演。都是那么久的交情，就不要讲年纪了！"另一边，舒淇身边的人在叫她："小姐，该去工作了。"

"对不起。"她对我说。

女明星的累，是无处遁形的，需要揣度分析人物角色，宣传时必须要

言之有物,身体被威亚吊起来飞来飞去……有时看到她们就像对照自己,在人生的很多时候,是没有选择的。人生如梦幻泡影,如露亦如电。弱水三千,当你足够强大,才可以只取你爱的那一瓢。强大并不意味着包揽与得到一切,而是心甘情愿地对值得的人和事承诺但未必会明说的那三个字——我愿意。

  事实上,人世间最难偿还的,就是这样的情意——最能生发出奇迹的,也是真正的情意。我想起,这次采访最终能够得以达成,和那个春天我孤身一人拖着箱子从广州去往香港不无关系,而我也终于理解了彼时她的多年挚友所说的,"她总是飞来飞去,太让人心疼了。"当我把关于"情意"的前半句配上一张不太多见的《玻璃之城》剧照发在那天的朋友圈后,曾经盛赞舒淇在《剩者为王》里自己给自己披上婚纱那段长独白戏份、深觉她正在"演戏巅峰状态"的滕华涛第一个留言问我:"这是什么?"

  这是什么?这真的——一言难尽啊。

  就像我们对舒淇的"深情",只有自己知道产生了多少共鸣,但只有她知道自己在电影里倾注了多少情感。

**【导演,我觉得这个时候应该不说话,说话我觉得不太对】**

  这世间适合演侠女的女子并不多见,要主演大银幕上的侠女而不露怯,本质里必须有足够分量的义气与侠骨。

  舒淇2015年一演就是两个——Shirley杨和聂隐娘,都是看似冷酷,

实则深情但不要对方领情的人物。

"相似,也不一样。聂隐娘是属于比较内敛的,她算是一个悲剧人物吧,近年来我都不是很想接悲剧,但因为我那时候答应侯导,话说是7年前,结果他拖了那么久才拍,到他正式开拍的时候就隔了5年吧,然后拍了2年。"舒淇自己这样解释说,"而Shirley杨是比较外放的,就是一个比较简单的女生。"

对舒淇这样颇具天赋的女演员而言,难的大约不是诠释悲剧或是奇幻、内敛或是外放,而是同一时期两个角色的状态切换。那年冬天在北京拍摄《寻龙诀》期间,舒淇曾被侯孝贤召唤回去补拍《刺客聂隐娘》一整个礼拜,"这边是商业片,所有东西都'往外面放';那边是艺术片,所有东西又都'往里头收'。现在一想起来,就是很累、很烦,这种感受是没办法讲清楚的。"她并不太愿意过多回忆那时的事情。譬如,作为刺客的聂隐娘被威亚吊至房顶或树端,一站就是四五个小时,有一场凌晨4点从4米高的树上往下跳的戏,畏高的舒淇一连跳了4天才过,因为每天只有那个时刻可以拍到太阳初升中勾勒的人影。因为信任,侯导不说,她便不问。

"这样说来,幸好还有Shirley杨。"舒淇如今回想起来说,"她是一个很有自己的主见的人,会为自己发声,最后在生死关头的时候,她还会反过来去安慰胡八一,所以基本上我觉得,她是比较硬朗一点的女生。"

其实,即便脱离《寻龙诀》的摸金三人组身份,Shirley杨都是一个光芒四射的现代女性角色。我看完电影的观感是,这真是一个敢于追男人的

女人。在纽约的开场,身着红色皮衣的她身手矫健地帅气驾车,救出三人组里的另两个男人;在内蒙古草原上,她爱的男人骑马,她二话不说翻身骑上摩托;在地下世界里,身着军绿色背心、麻花辫马尾甩在脑后的她,活脱脱就是中国版的劳拉。但我不得不说,在打戏之外,被舒淇彻底演活、更引人入胜的,是她与胡八一之间看似火爆、实则情深的感情。她经常不看着他,说出的话却一句比一句狠:"我妈告诉我,和一个男人上了床,如果他不联系你,不要主动联系他""你们男人都这么不负责任,是吧。"面对一个惦记初恋、难以展开新恋情的男人,她百思不得其解:"我们俩的事情有什么好捋的,你的态度说明了一切""我允许你后悔"。她一次次离去,却又一次次转身回来:"胡八一,你这个自私自利自作聪明的自大狂,你们男人加在一起就是 trouble(麻烦)!"

你想不出除舒淇外,还有无第二个人选能把这些骂人的话说得如此具有个人特色而让男人不觉得烦闷,就像结尾 Shirley 杨把胡八一搂在怀里说"大不了一起死在这儿"时,他对她说的台词:"你知道我最喜欢你什么吗?最喜欢你骂我的样子!"更不用提地下世界里,当王凯旋对胡八一喊"我王凯旋爱一个女人,会记她一辈子"时,镜头却微妙地转向 Shirley 杨,她给了一个完全是舒淇招牌式的欲说还休的眼神。

导演乌尔善对这场戏印象深刻。"舒淇她是一个直觉非常准的演员,虽然她不怎么说技巧,不怎么说她的设想,但是她给出来的反应往往是特别准确的。"他评价说。在那段戏里,王凯旋对胡八一喊完后对 Shirley 杨说"你当然不懂,我们这叫革命情义,我随时可以为小丁(注:王凯旋和

胡八一共同的初恋丁思甜,为救王胡二人而去世)去死",原剧本给舒淇设置的台词反应是"幼稚"。

"我说你说一遍这个台词,她的声音说得很低,后来她就说,'导演,我觉得这个时候应该不说话,说话我觉得不太对。'"乌尔善回忆说,"我当时也没有想得特别清楚,我说两种都给我演一遍吧。但最终剪辑的时候,你会发现'她'不能说话,因为这个时候王凯旋的感情是真挚的,我想舒淇没有说出来的话是,人在这个时候应该做、也是唯一能做的就是理解,无论对方处在什么样的情绪里说你不懂我,她都不应该再去跟他做斗嘴这种事情。最后我采用的表演是她没说话,眼神随着头向下低了一下——这个表演就特别准。"

舒淇觉得难演的则是另一场在水下棺材里挣扎的戏,在胡八一对Shirley杨说完"我最喜欢你骂我的样子",舍己把她救入单人棺材后,摄影机就在她咫尺之处,"要去控制力度,要不然就把摄影机给砸碎了。"舒淇说。

"那场戏大概拍了几次啊?"我追问。

"以我的功力,应该不会超过三次吧——应该一两次吧,我记得。"舒淇笑言,"对,我忘了。"

这就是舒淇式的可爱——她甚至都忘记了。那一场情绪发泄,除了"胡八一,你这个王八蛋,你让我出去",后面的台词都是她自己想出来的。"她说这段应该再长一些,她后面加了很多自己的台词发挥,譬如'谁会喜欢你这样自私自利的自大狂',我说挺好的,这应该就是你,因为

这个时候就是本能的反应。"乌尔善告诉我。

我相信,她对感情和男人的很多认识,在这个角色当中都表现出来了,因为她平时未必是那么一个会表达的演员。

"她很坚强。"乌尔善肯定地对我说,"她不愿意说那些博取同情的话。她是一个很有个性的女孩。"

**【我觉得骂完一场,都好像可以再吃一顿饭了】**

因为自身个性中敢爱敢恨的特质,舒淇的演绎让Shirley杨这样一个虚构的小说人物让人非常信服。非科班出身的舒淇,难免会让人有种本人和戏中角色重叠到浑然天成的错觉。

"在我们的印象里,她之前演的一些角色都是浪漫爱情故事,总演那些纯情的、为爱所困的女孩。但其实当时找舒淇的原因就是,我觉得舒淇本人应该是Shirley杨这种人。"乌尔善说,"在《寻龙诀》这部电影里经历了一个反转,开始我们看到她是一个假小子,非常强势、泼辣、利落,但她其实真正内心是一个需要爱的小女人。我觉得舒淇自己有真实的'两极',之前的很多角色没有把她的能量释放出来,她用的可能都是中间那个频率,我用的是她的'两极'。"

但舒淇清楚地知道生活中的自己远离着"两极",她既不是"纯情的、为爱所困的女孩",也不是Shirley杨这种"一天到晚在发脾气的女人"。

在她的体会中,《寻龙诀》里骂陈坤和黄渤(饰演的角色),让他们"两个人抱在一起去死吧"的戏是她觉得最难的戏份之一,而她表现得不

够凶狠,且发声方法有问题,让镜头里走远的黄渤跟陈坤还要不时返回来指点她。"因为我从来不会那么大声骂人的,我自己本身不是这样子的人。"舒淇说,"我觉得骂完一场,都好像可以再吃一顿饭了。"

"你觉得你是更善于撒娇还是发怒,或者说,你更像大女人还是小女人?"

"我自己吗?我不晓得,我自己还好,因为我比较不会生气。我生气不会像Shirley杨那样子骂人,我是生闷气的那一种。"她说,"我觉得有时候吵架、骂人是挺伤人的事情,所以我通常都会不讲话。如果说真的要讲的时候,你还是要在理嘛。"

"其实私底下的你一直都是一个相对理智的人,对吧?"

"可能因为我从小就比较独立吧,所以很多事情都要自己去解决。"她沉吟了一下说,"所以我觉得,相对来讲,我是会想得比较清楚的那种人,不晓得对或错,但是就是会思考的人。"

不得不说,如今即便是在爱情小品电影如《落跑吧爱情》《剩者为王》里的舒淇,相比早年亦多了一份从容,亦喜亦嗔,都是一个驾轻就熟的自己。

"其实是觉得自己不想再演那么多悲剧、纠结的电影,我就想演比较直接、开心、happy ending(幸福结局)的戏。"舒淇坦陈"自己之后没有什么特别想要挑战的角色","因为比较纠结,或者是有难度,或者是有压力的那种电影,也演得不少了,所以不太想把自己投入在一种不开心的情绪里。"

我相信,所有的任性,某种程度上都是因为有足够的底气。无可否认,舒淇曾经是演"望断"最传神的女星——那时的每一部戏,她就好像望见了自己的命运一般,那种"美人草"般爱上不该爱之人的悲从心底和戏交织在一起。

《玻璃之城》里,是她终于低头望见在楼下车里数次望向她的男人,她的手边是数次犹豫没有拨打出去的电话,是他送给她的一只石膏手像,他掌心的生命线、事业线、爱情线都由她的名字拼成,雨水隔着玻璃窗在她的脸上肆虐,她定定望向他的眼神仿佛什么都没有,又仿佛满脸是泪;

《天堂口》里,是她躺在床上,他在她身边坐着,她轻轻地、几乎不为人知地叹了一口气,望向他说:"绕了那么一大圈,其实生活可以很简单,我们留在这里好不好?"他默默地笑一笑,俯身低头吻向她,那是一个缠绵激烈的吻,好像替代了所有戏里戏外他想对她说的话。

其实不善言辞、不爱讲话,女明星里舒淇这种少见的特质却是一种难得的自知与理智,因为爱情与人生,终究都是冷暖自知的事情。

我还没有告诉舒淇,看过她的那么多电影,看过最多遍的却是一部叫《玻璃樽》的爱情轻喜剧电影,她在里面饰演那个叫"阿不"的海豚女孩,和成龙搭戏,演技青涩,其中真实可爱的少女韵味却让人永远无法拒绝。直到这次写稿前重温,我才记起里面有任贤齐的身影。

时过境迁,昔日与成龙搭戏的小女孩如今已经足够成为别人电影里"最美的运气",执导《落跑吧爱情》的任贤齐这样说,执导《剩者为王》

的落落这样说,真人秀节目《燃烧吧少年》里的少年们也这样说。而舒淇自己说:"年轻的时候在这个圈里,我都不听人家讲话,第一反应就会是'好烦''不要',现在我也同样觉得,可以吸收到什么,最重要就是自己的天分,看会不会遇到贵人,还有在这个娱乐圈的抗压性……这些都不是可以教的,我觉得就简简单单、顺其自然吧。"

简简单单、顺其自然,人人关心的她的爱情显然也是这样。那些年的电影已经翻篇,如今的电影里,有些人至今依然可以搭档演默契动人的对手戏——在《刺客聂隐娘》里,但最终她的选择不是张震饰演的表哥田季安,而是"简单"的磨镜少年。

"对我来讲,我会觉得她只是送他走了,到了某个地方,她也不一定跟他去。"舒淇说。

人们看她如一代名伶,总要有一点不归感——滚滚红尘、天下奇迹,就不该归属于谁。

但我想,大约其实没有人比舒淇更明白:归根到底,世间深情,莫过自知。

这个变幻莫测的名利场,是一座与爱情不分伯仲的玻璃之城。从外面看,一切都美得惊人,只有待在其中的人,才知道其中千疮百孔,沧海桑田。

美不是通往幸福的通途,男人也不是,真正不会如彼岸花凋零的,是

那个无论任何经历、方式、他人都无法磨去的真正的自己，那个自己最喜欢的自己。

原题《深情 | 舒淇》

《29+1种相遇方式》（2018），丁天"青春三部曲"第二部

《大众电影》杂志，2015年12月刊，封面故事

均有删改

## 3.
## 美不是特权,但"见自己"是

——"终成真我"倪妮

一个甫一出道就因为成名作电影带着强烈烙印的女孩儿,她是如何走到今天这一步的?

其实时尚与明星一样,都未必是浅薄的。在这些看似光鲜的圈子里摸爬滚打,更需要被教会的事是:你以为一个出身优越的人就不需要努力、就活得容易了吗?

不,她依然需要证明自己,甚至比一般人更需要证明自己。

事实上,表演对非科班出身、外放的性格特质甚至一度不如饰演的角色刚烈的倪妮而言,也是同样的意义——见自己。

如今的倪妮已然可以对出道时贝尔的寄语给出自己的答卷。"刚出来的那一两年,就是不停地都会有人说,谋女郎,谋女郎。"她说,"但我想说,我觉得'封号'就只是一个'封号'而已——路是靠自己走出来的,光环会淡去,但是你脚踏实地走出来的路,它永远在那里。"

和倪妮结缘是因为探班《匆匆那年》,但真正做封面和深谈,却是认识了很久之后的事。其实,我对她只有一个终极问题:一个甫一出道就因

为成名作电影带着强烈烙印的女孩儿,她是如何走到今天这一步的?

答案或许是:每个人与自己"作战",最终都是要做回自己。

封面采拍前一天,倪妮刚从巴黎的高定秀场上回来。

宣传照里,她亲自挑选了一袭 Dior 2016 早春度假系列的红裙,这袭极简而热烈的红裙让我最先想起的是她之前的电影《匆匆那年》里的收尾——在那个美轮美奂的镜头里,倪妮饰演的方茴不再是曾经清汤寡水、白衣白鞋的少女,成熟重生了的她在逆光里回望向身后的镜头,长发如同曾经肆意流淌过的爱意在耳边翻飞。

《圣经》里说"爱如捕风",她也的确在故事里失去了她的爱人,但她从眼睛到嘴角却始终在微笑。"现在的季节,巴黎的白天,时间总是很长,天气总是阴雨。所以我们就一直在等,等等等,等一个好天气,等云能够散,等雨能够停,到最后终于可以把这个镜头给完成,还是挺波折的。"倪妮回忆道,顿了一顿又说,"我觉得,红色,是爱。"

或许,爱情总会让人重生,哪怕是暂时失去爱情。"'失去'其实并不代表什么,相对于生命来说,这些东西微不足道。人,最重要的是,你脚下每一步的选择。"她曾这样说。而据《新娘大作战》导演陈国辉说,倪妮最感动他的戏,是她拉着朱亚文的手倒数 13,女方向男方求婚说"你不讲话就代表你答应跟我结婚了"。"他们改了台词,表演的方法跟剧本完全不一样,但是很感动,他们最后哭成了一团。"

这让我轻易想起了一年前,她曾拿着我的书,看着书名对我说:"我也是一个脾气挺倔强的人。我理想中的爱情就是简单的,不要有太多纷繁

的事情发生,我希望它能长久一点,不要太轰轰烈烈。"

在正式的采访中,你很容易发现倪妮是一个柔中带刚的人,拥有一个自持之人才会有的笃定眼神。此外,她有一张完全符合时尚圈审美与做派的脸,乍看柔媚、实则高冷,自带风情的撩发抬眼,每一个随手的动作都可成为随时被抓拍的灵感。镁光灯下,注视她那张被所有人精心呵护的小脸,你一点也不会奇怪,当初为什么她会成为张艺谋《金陵十三钗》里的头牌。这样非选秀、非喜剧、非小荧屏的高门槛出身,再加上别的女明星未必具备的说话不易出错、英文直接交流的能力,倪妮要在时尚圈不红,也难。

但以我的目力所及,"谋女郎"出身的倪妮,绝不是观者想当然的,像娱乐圈中处处可见的《红与黑》情节那般"于连式"的女孩——即便某种程度上,那也是一条与自己"作战"的辛苦之路。

这么说吧,这一条"血路"上,沉静、妩媚与智慧,缺一不可。我第一次见她,是在《匆匆那年》的拍片现场,深夜的首都经济贸易大学校园,她带着刚洗过头的清新香气,掀开导演帐篷的一角进来静静等待。外面,彭于晏在人工降雨里跑了不止5遍。第二次见,是给时尚杂志拍片,她身着常人难以驾驭的裙子,踩在咯吱作响的木箱上,在摄影师的要求下一再弯下腰去。再然后都是匆匆一见,一次是在电影院门口撞见,我惊讶地发现她完全素颜,静静等待一场电影的开场;另一次则是在尤伦斯当代艺术中心的"Miss Dior迪奥小姐展览"上,她身着品牌新款、浓妆、脚踩高跟鞋,免不了被前拥后簇众星捧月,她毫无顾忌地向我和另一些朋友伸

出双臂,给出拥抱,在合影时主动俯下身去。至于这一次,在比平日更漫长和缓慢的拍片过程间隙,我几次看到她眯起那双眼角被长长勾勒上扬的妙目,看上去像猫咪一样具有慵懒的美感,但真相是,她的时差还未倒过来,因为晕车而身体不适,工作却早已排满,一个个都需要她到现场实现,不可更改。

其实时尚与明星一样,都未必是浅薄的。在这些看似光鲜的圈子里摸爬滚打,更需要被教会的事是:你以为一个出身优越的人就不需要努力、就活得容易了吗?

不,她依然需要证明自己,甚至比一般人更需要证明自己。

**【只要够自信,就是美——自信,是做了充分的准备】**

演戏,肯定是倪妮证明自己的不二方式之一。

《新娘大作战》最引人注目的,从宣传海报到电影情节,无疑是两位当红美女明星主演的"开撕"——尤其是,当她们指向的是完全不同类型的美。

在这个美的特权越演越烈的世界,倪妮的反应却有些后知后觉。她不觉得自己在《新娘大作战》里饰演的向男友主动求嫁的马丽,其泼辣任性是源于天生丽质难自弃。"我觉得不是因为她太美丽吧,可能是从小她的闺蜜都是让着她,所以就慢慢养成了唯我独尊的这样一个感觉。"

"生活当中通常美女不是都比较霸道吗,因为美女,不管是对男人还是对这个世界,都有一些特权?"

"不知道啊。"

"你从小就是美女吗?"

"谁告诉你的。"她笑。

很少有人能想到,如今风情万种的倪妮是个练体育出身的女孩儿,曾经是国家二级游泳运动员。"我们学校,南京市第九中学的男篮是比较有名的,但我那会儿练的是游泳。学生时代时的身高已经165(厘米)以上了,体重差不多120多斤,显得特别健壮。"她在《匆匆那年》宣传期受访时曾经说,"练体育的女孩儿,性格可能都不会太细腻,我不是方茴那种类型的女孩子。"

如今她更觉得,"霸道也好、温婉也好,只要够自信,坐在那里很坦然、很自然,就是美。自信,是做了充分的准备。"

美是这样,人生也是如此。倪妮回想起自己第一次被人称赞说美,还是在小娃娃的时候,因为练跳舞。这样的成长经历,练舞、练体育……或许已经注定了倪妮追求"美"的方式不是别的,而是挑战自己、突破局限、完成累积。

《新娘大作战》是倪妮第一次挑战喜剧。"其实刚刚开始的时候,我会觉得很困难,这部戏跟《匆匆那年》是无缝对接的,而且我也不知道喜剧该怎么演,特别放不开,导演对刚开始几段戏也不是很满意。"倪妮坦陈,"还好,后来导演给了我时间。"

《新娘大作战》的导演陈国辉肯定了这一说法。"我记得第二天,拍一场很简单的戏,她坐在沙发上面不动,很久不动,好像有15、20分钟。后

来她说她那时觉得是不是来错了地方，是不是我演这个很不好看？后来我说你慢慢来，我们再来拍几条，我就叫她来看回放。"他说，"她是很需要沟通和鼓励的演员。"

女人味、温柔、慢热，是外形柔美如倪妮曾经给人留下的第一印象，也和其出道的成名作《金陵十三钗》不无关系。

不可否认的是，因为《金陵十三钗》的巨大影响力和后坐力，倪妮有了一个有别于绝大多数年轻女艺人的开始。

秘藏3年的培训，磨炼的是演技，也是等待的定力。当时的培训老师刘天池透露说，倪妮一开始也不知道自己即将饰演的是戏份最重、关乎全戏的玉墨，"刚开始大家的机会都是均等的，直到培训快结束才知道。"张艺谋也曾直言，"秘密培训倪妮其实是一场赌博，当时孤注一掷，玉墨的候选人只有倪妮一人，我保留否决权。一旦她在开机前不能达到要求，电影就会崩盘、垮掉，后果不堪设想。我对倪妮说最后我可能还是不会用你，你愿意做，你就挺下去。她就一直坚持下去，一直到开机前。"而在此之前的培训里，包括打麻将、找乐感，甚至抽烟的姿势，刘天池对倪妮"很懂得如何去展示自己身体漂亮的一面"印象深刻，但张艺谋显然更是火眼金睛，"倪妮最大的优势是，她的内心够稳定，而且她有自信。"

但如今倪妮回忆起《金陵十三钗》，清晰如昨的是自己当时的"战战兢兢"。

最难忘的莫过于一场玉墨和约翰坐在楼梯上，她向他讲述自己不幸身世的戏。哭戏，对任何新人演员，都是巨大的挑战。"为了情绪到位，我

头一天还专门看了《廊桥遗梦》，哭得稀里哗啦，第二天眼睛都是肿的。但到了实拍的时候，我就是哭不出来。"她说，"最后是生活老师跟我说，倪妮你看，所有人都等着你，你觉得自己委屈是吗？你难道就只有这点能力吗？这一句话，让我的眼泪唰地就流下来了。"

事实上，倪妮与贝尔，还有一段背后只有他们自己知道的往事。

"拍《金陵十三钗》的时候，导演要求我减肥，因为他觉得我的脸上镜还是有点胖了，然后我就不怎么吃东西了。正好那一天，贝尔刚从美国过来，我们整个大组都在酒店，在剪辑室里吃火锅，各自介绍了一下，他看我不怎么吃东西，他说你不吃啊，我说我减肥，他说why（为什么），他很不明白为什么。后来他跟我说，你要珍惜你有baby-face（娃娃脸）的时光。"

在后来的发布会上，这个在好莱坞摸爬滚打多年的英伦"老戏骨"克里斯蒂安·贝尔再次对这个"可爱的女孩儿"一再强调并寄语：你要坚持自我，不要随波逐流。

【不只要"让你自己消失"，还要"找到自己"——我的理解就是，让自己成为这个角色当中的自我】

如今的倪妮已然可以对贝尔的寄语给出自己的答卷。

"刚出来的那一两年，就是不停地都会有人说，谋女郎，谋女郎。"她说，"但我想说，我觉得'封号'就只是一个'封号'而已——路是靠自己走出来的，光环会淡去，但是你脚踏实地走出来的路，它永远在那里。"

时尚圈中人都会对倪妮早年的一则SK-II广告印象深刻，那是她接的第一个代言，刚刚开始担任该品牌大中华区的代言人，很快在两年内不断晋级，直到成为全球代言人。

这并不是一件容易的事——事实上，这场漂亮的时尚仗很难说与演技无关——在那则广告里，她在展现一系列女性的柔美之姿后，倏地回首直视镜头，剑眉星目，仿若有杀气在眼中一闪而过，与之匹配的台词是："很想说，不只靠年轻。"

"那个是我特别早拍的广告了，现在回过头去看，还是会觉得拍这个广告时，自己当时有点做作，因为那是我第一个广告，也是第一次在香港拍广告，所以刚开始接触的时候，还是有点拿捏不准。讲那句话时的气势，是因为导演要求那么做的。"

"是因为他们看到了你内心的一种力量和潜力，才会提出这样的要求吧。我不知道你这种比真实年龄早熟一点的镇定是从哪儿来的，会不会是家庭原因或是成长背景，你自己觉得呢？"

"嗯，可能，不知道。"她笑，"我是一个普通家庭的女孩。"

"不只靠年轻"还言犹在耳，但她的确是一个年轻得出乎大多数人，包括很多导演意料之外的"85后"女孩。

高门槛的《金陵十三钗》之后，倪妮迎来了漫长而艰难的突围、等待和选角过程。整整两年，四部大银幕作品，她和团队拒绝了数个与玉墨相仿的"成熟妩媚、风情万种"的角色，最终让倪妮走出人们眼中秦淮河边旗袍女子凛冽妖娆印象的，是滕华涛的《等风来》里为梦想而战斗的小白

领程羽蒙,更是张一白的"青春大片"《匆匆那年》里为爱情而执着的高中生方茴。

而对倪妮而言,与《金陵十三钗》时不同,哭戏对她已经不是挑战,而是加分项,"《等风来》最打动人的两场哭戏,连拍10天,我哭了6天。"

只有素颜去见导演的习惯,从《金陵十三钗》开始被一直延续了下来,哪怕成名之后,倪妮也没有改变。

"一方面,我希望导演能够看到我这个演员身上更多的可能性。"她说,"另一方面,我觉得导演如果觉得你合适,不是因为看到你有多美,可能是觉得你身上的某些特质跟角色人物像,所以我还是愿意让导演看到自己原来的样子。那天见大白导演,也是聊了很多我上学时候的事情。我一直特别想演一个青春题材的电影,觉得如果自己再不演的话,过了这个年纪就演不了啦!"

"我确实也挺佩服张艺谋,就倪妮那个样子,他能看出个秦淮歌伎。"张一白回忆说,"当时是别人的推荐,其实也挺排斥的,但见到了素颜的倪妮之后,我就没有再考虑别人了。"但事实上,饰演内向的方茴对狮子座直来直往的倪妮来说依然是个很大的挑战。"她是体验派的表演。"张一白总结并回忆说,"有好几场戏,比如说有一次在雪地里,当时是冬天,我们先拍他们俩分手之后的那场戏,到下雪的校园里找到曾经写过'我们永远在一起'的那棵树,那时我们还没拍之前的戏份,我就看她自己在那儿嘟囔她跟陈寻的整个情感过程。我觉得这孩子怎么那么笨啊,要是现在

让她演个老太太，不得等到好几年她才能演到那个角色？"

张一白最后"对付"倪妮的两大方法是，一是让她补片看，二是让其喝大酒。"有一场戏是高中同学在大学里重聚，时过境迁，一方的爱已改变，但我特别痛苦地想跟陈寻求和，那场戏因为天气等种种原因，戏剧性地拍了21个小时。"倪妮回忆说，"当时喝完酒之后，一遍遍说那些词，我在座位上哭了好久，就是收不住那个情绪。她和他有感情，而当时我和拍戏的大家也有感情，熟悉又尴尬，就觉得特别难受，很心痛。先是拍哭戏，哭得不行，后来又喝多了，喝多了之后又吐，吐完之后又睡，睡完之后继续拍……"

《匆匆那年》原作者九夜茴在见到定完妆、短发扣边"方茴头"的倪妮后曾表示，我想明白了一件事，为什么大家都喜欢看青春片呢？大概是因为，我们总期待一个瞬间，遇见我们自己。事实上，表演对非科班出身、外放的性格特质甚至一度不如饰演的角色刚烈的倪妮而言，也是同样的意义——见自己。

"我觉得对我来说，什么派都无所谓，最重要的是找到适合你自己表演的方式。"倪妮很喜欢乌塔·哈根的《尊重表演艺术》一书，"这本书让我感受最深刻的是：不只要'让你自己消失'，还要'找到自己'——我的理解就是，让自己成为这个角色当中的自我。"

出乎很多人意料的是，如果不做演员，倪妮会选择的职业是摄影师。"我觉得这是个很自由的职业。"言至此，她在拍片现场环顾四周，展现出如同"微笑的眼睛"般的笑靥，"真正做摄影师的各位老师们，他们可能

不这么想。"

这让我想起她曾说自己很喜欢在三毛《撒哈拉岁月》一书里读到的,摘自《圣经》的那句话:"你们要像小孩子,才能进天国,因为天堂是他们的。"如今提及,"我那段时间就好像极度渴望过得随性一些,希望自己能活得像孩子一样自由。"

"自由对你来说很重要吗?"

"我觉得很重要。不光好像是身体上的自由,更多是精神世界的自由。"喜欢"跟着角色一起成长"的倪妮,在吕克·贝松监制的3D动作奇幻电影《勇士之门》里圆梦"打女","从一个什么都不懂的小朋友,然后练到盖世武功——那种成就感,很好。"

"我觉得任何一个人,专注于自己的事情、事业,努力、勤奋、坚持,那在他的生活、他的领域,他就是一个勇士。"

也许,就像倪妮热爱的RPG游戏(角色扮演游戏),对她,或是每一个人而言,人生都是不断打怪兽的升级战,一个女人的人生,更不该只是"新娘大作战"。

我祝福她。

原题《自持 | 倪妮》
《29+1种相遇方式》(2018),丁天"青春三部曲"第二部
《大众电影》杂志,2015年7月刊,封面故事
均有删改

THE VISIBLE HER | 看得见的她

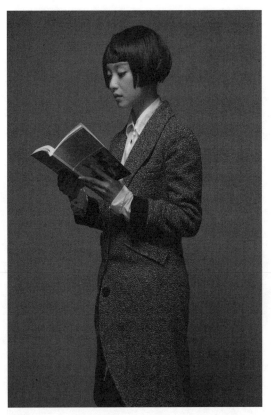

倪妮

## 4.
## 跟随她穿越黑暗的旅程

### ——"永远爱人"周迅

书如人生。

实现一个创意概念、达成一段亲密关系,漫漫长路,穿越如眼下的车里一般黑暗的时刻——人生里要做成一件大事,好像都会经历如此过程。

无论你有多强烈的初衷,它一定和你最初的想象不同——成就了,也未必就有一道光。

但也不是那么重要。

关于她想知道的"'中间'是什么",我问周迅,"做完书之后有一个答案了吗?"

"读物,读物。"她照例纠正我,然后说,"我觉得没有什么答案,我觉得就是一个过程。"

而我觉得,这是一个非常周迅的答案。

亮。

工作至此我却依然未能全然习惯的亮——一进片场,摄影灯炙热的白光不超过5分钟就会让人昏昏欲睡,但也正是在这样的温度和亮光的强度

下,所有的细节都一览无余、无处躲藏。

灯光聚焦的最亮处,目力所及之处,从妆容、发型到衣装、饰品的每一个细节都武装到一丝不苟的周迅,正在一团花团锦簇边端坐——仔细看,那是一条细细铺陈开去的渐变色花海,据说是刚刚种好的。现场所有人都已经等了很久。当着所有人的面,拍完一小组片的周迅迅速躺倒在花海边,躺平、伸懒腰、呼出一口气——带着如释重负的"有得玩儿"的满足。

这是我记忆中的周迅——那个4年前会在片场间隙甩掉高跟鞋,把刚修过指甲的光脚丫子翘到斑驳的墙面,扭头和人聊天;也会说她累了,要上楼睡一会儿的美人鱼一般的女孩。

她的书叫《周迅·自在人间》,但我总觉得她不大适合人间——她的"人间"里总会发生太多像《苏州河》那样让人心碎的故事。

在《周迅·自在人间》里,我印象最深刻的文字不是源于任何熟知的导演或电影人,而是来自一名外国摄影师,他讲了一个有关她和"花"的故事。

"我跟周迅2007年在巴黎第一次见面,但是在第二年的北京,我们才算是真正认识。当时我们在晚餐时坐对桌,很快就开始互相打趣,我们中间隔了一束用来装饰桌子的花朵,然后我们就打赌说,看看谁比较傻,敢把这花给吃了,后来我们都把花朵塞进了嘴巴。所以几年后,在给周迅拍摄的照片里,我在她的嘴里放了一朵花。"

让我惊艳的不是这个非常"周迅"的故事本身,而是故事上的标题:

《斯特凡：想保护她，想让她留点东西给自己》。短短一行字，几乎为我解释了为什么在我采访过、写过、很多年没见的所有女孩里，她是最让人牵挂的那一个——以至于在这个特殊的节骨眼上，我拒绝不了她的团队希望我"出山"操刀文字的愿望。

几乎在后来的采访工作里，我都没有什么真正的问题要问眼前的人——但对极少数的几个人例外，比如周迅，我会想反复地去看看她过得好不好，是不是真的快乐。

再撞见周迅的时候，她正从化妆间走出来。反正拍不到的平底鞋，反季节的小吊带，头上顶着一整盆花，就这样去到镜头前，四平八稳地端坐。这最后一组重头大片结束，在人群收工的一片沸腾声与众人上前要合影的蠢蠢欲动中，她突然远远地从人群中点住我说："又要采访我？我很难搞的噢！"

那一瞬，顺着她的手指，好像有光打过来——原来，她早看见我了。

**【我觉得没有什么答案，我觉得就是一个过程】**

暗。猝不及防的暗。

尤其是从亮到晃眼的片场出来，这是我跟着她猫身上车，坐稳后的第一感受。

在这样狭小、静谧、黑暗的空间，我不可能像平日一般，从容地拿出录音笔、翻开笔记本，问出每一个问题，同时看着她的脸。

但我突然意识到，这样于我所谓的猝不及防和不够舒适，其实是她身

为女明星日日夜夜的常态。

从片场万众瞩目的亮，到车里兼程赶路的暗——显然，谁的人生都不可能每时每刻都是"高光时刻"。

"有一个时间段，我对'中间'的那个东西特别感兴趣。那到底是个什么，我不知道。"周迅在车里对我说，"因为我永远在这个'中间'，永远在……如果说片场是一个，'中间'是一个，生活是一个，就说三个好了，可是这个'中间'是什么呢？拍戏、在戏里面和我卸了妆、回到我原本的生活，在'中间'的这个东西，我特别感兴趣。我不知道那是什么，我也说不清楚那是什么，但是我就觉得那个有趣，对……因为它好像是一个临界点，但其实它又是融在一块儿的。"

《周迅·自在人间》里的照片由此记录了大量的"中间时刻"，受邀的摄影师中，曾是助理的姜成皓、朋友高原和 Wenjei Cheng（郑文絜）拍得最多。现在做一件事情，很多人都不记得初衷，只做关乎名利的事，但周迅是在意的，"我的初衷是想谢谢我的摄影师朋友，希望他们的才能被看见。"

"这个书没有任何目的，不是说我要卖多少万册，我要卖什么什么。"黑暗中，她说这几句话的声音和语气尤其斩钉截铁，"我没有要什么，我还需要什么？我不需要了。"

除此两点以外，要和周迅讨论这本"书"都是很难的。她会如同告诉我一般地告诉你，在她的定义里，"它也不叫一本书，因为不是我写的。我觉得它是一本精致的读物，我觉得这个是可以讨论的，什么是书，什么

是读物，什么是画册，其实都是一个概念，对吧。"

关于近二三十个人写的她，尤其那么多在中国当代电影史上举足轻重的人物，"没有害羞，因为这些都是我特别亲近的人，我读的时候其实也没有什么惊讶……但，有那么多人吗"。

第一次拿到书的时候，"已经不是兴奋，那个时候就是……前前后后5年，那不是5个月啊——你看到一个东西，你会觉得跟你有关，又好像跟你无关——因为书里的内容跨度有十多年了。"

都说人生如戏，但即便是身为一个写书的人，我也是在与周迅探讨这本不是"书"的书里对话时，如此清晰地回忆起人生的第一本书出版、未向外人吐露过的真实心情，并第一次由衷地感觉到书如人生。

实现一个创意概念，达成一段亲密关系，漫漫长路，穿越如眼下的车里一般黑暗的时刻——人生里要做成一件大事，好像都会经历如此过程。

但人生的意外和趣味好像更在于，拿到手或达成目标时，什么又都可以轻飘地散去。

《周迅·自在人间》里记录了周迅很喜欢的一句话："我们什么也留不住，只能于那千变万化的瞬间起舞。"

无论你有多强烈的初衷，它一定和你最初的想象不同——成就了，也未必就有一道光。

但也不是那么重要。

关于她想知道的"'中间'是什么"，我问周迅，"做完书之后有一个答案了吗？"

"读物,读物。"她照例纠正我,然后说,"我觉得没有什么答案,我觉得就是一个过程。"

而我觉得,这是一个非常周迅的答案。

**【怎么可能谁一直是永恒的女孩呢?那是你们的问题】**

关于《周迅·自在人间》的书名,或者说关于"自在"这件事,周迅这样对我坦承:"是我一个朋友取的,我觉得他取得太好了。我觉得我不是这样的,我都不知道我可以是这样的,我也希望我是这样的。"

而我觉得,相比起女明星不得不在生活中有所取舍的"相对自在",如今在工作这件事情上,周迅或许是更"自在"些。

陈建斌曾经说起如何邀约到周迅来加盟他做导演的新电影《第十一回》。"就是我去上她那个《表演者言》的节目,闲下来聊天,她问我最近在忙什么,我说忙个剧本,她特别感兴趣地说她看看,我说难道你有兴趣和档期来演?结果她真来了,特别、特别简单。"

"对于演员表演,我尤其喜欢周迅的感染力。"多年前曾与周迅合作《烟雨红颜》的副导演洪智育说,"那种自知的很会演,其实远不够动人,而和周迅合作过就会了解她,她是个'超级神经病',会撞击出非常多的火花。"而周迅身边的工作人员说:"迅姐总是让我们意外,我们以为她喜欢的,她往往'不'。"

这么多年我们或许都忽略了,随性的另一个含义是"打开"——不定

义、不预设、不为别的，只为做出最想做出的选择，然后坚定地走下去——那才是真正的"自在"。

此刻车里的周迅，正要去录歌。

之前在片场，有多年的粉丝拿着一摞CD请她签名，从《苏州河》《巴尔扎克与小裁缝》到《如果·爱》，她一一都签了，还对一旁的工作人员指认了一张年代久远的《香港有个荷里活》，流露的是情真意切、满心满脸的欢喜。

"没有什么太多可以聊的，因为我现在刚开始做。我为什么要录歌，就是因为我觉得生命很短，我想要做让自己愉快的事情。"

"为什么音乐对你来说是一个特别的存在？"

"就喜欢啊，跟我喜欢吃辣是一个道理啊，就喜欢。"

"一唱就觉得自在，具体是这个意思吗？"

"不是。"她的语气随着她的认真否定仿佛又变得坚定了数倍，"不是说唱歌让我自在，而是我觉得生命很短，你就做自己喜欢的事情。我现在有这个空间让我可以录歌，那我就录。但录出来大家是不是喜欢，大家觉得我唱得好或者不好，无关紧要。"

"真的，我现在没有任何目的性。"话题戛然而止，车灯一闪，我倏地看到她在黑暗中侧过来定定地看我的脸，亮闪闪的眼睛和标志性的下巴，一如4年前，但似乎又不完全是，"今天在这个车里，我跟你说的都是肺腑之言。你要懂我在说什么。"

你要懂我在说什么。她伸出手，拍了拍我。这是一场在车里跟随她穿

越黑暗的旅程,有相当一部分的时间是静止的、凝固的、沉默的,但不是尴尬的。这是一种奇妙的体验。我想对她说:"你放心,我懂。"

"冷"有时不是坏事。人生也不可能每一刻都是热情似火的高光时刻。

这一场人生,我们又有多少时间可以重来?

"你上一次采访我,是什么时候?"

"你公布恋爱的第二天。"

得到的已经得到,失去的已经失去。

我还想起来,写《时尚芭莎》周迅的封面文章时,是我人生第一本书发布会后的第二天。当时我想,我要把她的故事放到我的第二本书里。如今,写这篇文章时,恰是我第二本书年末发布会之后的第二天——这个完全没有过成的圣诞节。

该实现的都会实现,但不变的是——盛宴之后,泪流满面。明暗有时,冷暖自知。

在我们最后的对话里。

"《你好,之华》看起来愉快和平淡得多。"

"也不是很平淡,而是生活本来就如此。子枫演的我小时候递信,眼泪汪汪,等到我长大的时候再看到那个人,不也是平平淡淡的,时间是最厉害的。什么叫女孩,什么叫女人?我觉得女孩和女人是可以共存的。什么叫女人呢?是因为你对生命的一些理解,对一些事情觉得它就是该这样发生;而女孩的时候,你会觉得有些事怎么可能?不会。"

"怎么可能谁一直是永恒的女孩呢?那是你们的问题。"她出乎我意料

地讲完这一长串,豪情万丈地在送给我的读物上签上名字——还签错一个字,这很"周迅"。

拿着写有4年前她的故事的那本书往前拱了拱身子,在合影时仗义地把她标志性的电影脸比我更近地面向镜头——完成这一切后,她才轻捷地下了车,抱了抱我,温暖如初。

这一场穿越黑暗的旅程后,她远去的背影仿佛一团如花的粉雾,渐渐隐匿,消散不见,如同过去了的时间。

但那一刻,我觉得她说的每一个字都是掷地有声的真。

以待来日。

原题《与周迅一起在车里的40分钟》
《骄傲是另一种体面》(2021),丁天"青春三部曲"第三部
《嘉人》杂志,2019年2月刊,封面故事
均有删改

/ 208 / THE VISIBLE HER | 看得见的她

周迅签名 CD

## 5.
## 生于1986，要坦诚也要可爱

——"85花"杨幂

在杨幂身上，可以清晰地看到一种坚定：勇于选择、加速人生、接受发生。

她的经历在某种程度上是时代的缩影，而她能体现的是一代人的特性，身处其中是她的态度。

她并没有戒掉"相信"，所以为人母的她依然能演活《宝贝儿》里的那个女孩。

"等我。"她对恋人伸出一只纤细的手，在下巴处轻轻地捏了捏。

她抱着孩子疾走的一路，路过了衰老，路过了生死，直到所爱之人接应的车灯亮起，才算结束这场惊心动魄。

但人生远没有结束。

所谓成长，就是我们都告别了一应俱全、仿佛无忧的人间天堂，但我们收获了一个更完满坚定的自己。

她会想"刺杀"曾经的杨幂吗？

生于1986年的她不会的，我本知道。

有时你不得不承认，困境时，工作是最安慰人心的——尤其是女人这种情绪受情感牵引最大的种类。

时代发展至此，无论你承不承认，工作是独立女性最大的利器，也是底气。

"我去找工作！这钱我会还上的。"杨幂饰演的残疾女孩江萌说这句话时迅速一抬眼，眼神和语气一样坚定，哪怕讲的是糯软的南京方言——这是我觉得电影《宝贝儿》里最好的戏份之一，亦与"工作"有关。

尽管这部侯孝贤监制、刘杰导演的文艺片有各种各样的质疑，但客观来说，这个年龄层里，或许没有谁比"工作狂"杨幂更适合诠释这个人物了。

我很快便领略了杨幂"极度守时，为了自己的工作不迟到会将自己的航班改成当天最早一班"的名不虚传。拍摄封面当日，她是携助理最早踏入影棚的那个人，早于任何经纪人与宣传人员，坐的是凌晨5点从米兰直飞浦东的早班机，落地后直驱影棚，半日拍摄后，又要返回机场，直飞拍戏片场。

影棚中受访的杨幂近乎素颜，对视的一瞬仿佛看见全素颜出演《宝贝儿》的江萌。她跷腿稳稳地坐在化妆镜前的椅子上，白色T恤，黑色长裤，中间露出一截细细的腰，是对身材管理很有自信的女孩儿才能展现的那种时髦。手捧咖啡，时差未调却精神甚好，她唯一不满意的是她的头发，以至于她通过镜子牢牢盯住了我的头发。"我从刚才一直在看你的头发，我觉得你的发质特别好，你是早上洗的头发对不对？因为我坐了一宿

飞机没洗头发,一看你就是那种刚洗的蓬蓬的头发。"她的目光忽地一闪又透过镜子转向发型师,脱口的是掩不了的京腔,"今儿我就对不起你了,我头发太油了。"

"坐这儿也侃,说话也懒。"一旁的工作人员说,"《宝贝儿》里面的那个真不是她,因为她要'封起'平时的那个懒劲儿。"

"江萌是一个非常倔的人,所以包括走路,我所有的状态都不能是软不塌拉的那种,不能像我平时的那种状态。"杨幂自己"招供","我们试拍过很多次,然后导演会觉得,噢,这样好,找到一个直愣愣的,所有的肢体形态都非常直观,特别横的那种感觉。这是我觉得比较有意思的。"

其实不只是肢体语言。《宝贝儿》里不止一次,杨幂披头散发、满脸固执地出现在那些阻止她和相依为命的年迈养母住在一起的人面前。"我怎么就不能和我妈在一起?我怎么就不能给她养老送终了?"她的眼泪扑棱棱往下掉,那种不达目的不罢休的执着,甚至有点《李米的猜想》中一心寻找失踪男友的李米的味道。

李米谁演的?周迅。张曼玉之外,杨幂非常喜欢的另一位女演员。老实说,身为一个流量长盛不衰的女演员,我没有料到她会这么坦率地说出自己的偶像。

她有一股劲儿,从电影《宝贝儿》开始,是真的。

多年以前,找杨幂主演"小时代"系列的郭敬明就对我说过,"这么多'小花'里,她卯着一股劲儿呢。"

人们看她平日穿得好看,坐着站着都是京范儿,气定神闲,成功好像

是轻轻松松的，但工作上的"拼命三娘"，始终是需要一股劲儿，她平日不说、不显摆，故外人不知而已。

要站她身边，与她共处，你才会知道，她远比想象中高挑，远比想象中坚定。

【我们早上7点就到摄影棚里面来化妆，这个事儿是不是特别地坚强】

杨幂生于1986，这是一个微妙的年份，她现在的年龄也是一个熟女未满的微妙时期。

尽管种种街拍和穿衣打扮依然充满少女感，但杨幂早就说过，她已不喜欢被人称作"少女幂"了。

事实上，从成熟程度而言，童星出身的她从来不是"少女"。

在代际划分上，其实可以划分出一个"85后"——既不是"80后"，也不是"90后"，因为比"80后"大胆果敢，又不如"90后"优越无忧。与"85"后的"生猛"相比，"90后"难免显得平庸。所谓"生猛"，是对成功的渴求强烈，且对人生规划有自己的节奏，并毫不拖泥带水地付诸行动。

杨幂是个中翘楚。顶级流量的"鼻祖"之一，自己开经纪公司做老板，早早地找好了后路，又早早地结婚生子，比上一代女星都更早地步入到人生下一个阶段。

老实说，同年同岁的我，是理解她的。

在杨幂身上，可以清晰地看到一种坚定：勇于选择、加速人生、接受

发生。

"行走的力量"宣传图上,她说得勇敢:"我是杨幂,我的所有经历都是应该经历的,既然选择了,就踏实走好自己的路。"

她的经历在某种程度上是时代的缩影,而她能体现的是一代人的特性,身处其中是她的态度。

尽管每一阶段都伴随了全网的争议,但这本没什么错。

少女时期后几乎不看剧的我对杨幂的印象来源,除电影外有三处。

一是在据称是离婚后接受的首个专访里,在镜头前对追问,她坦率且诚恳地说:"我接受所有的经历,包括遭遇。这已经是昨天的事情了,没有必要回头看,回头看是浪费时间。"

二是在《绣春刀Ⅱ:修罗战场》宣传期的某个采访里,对"有没有想过尽可能减少一点拍戏之外的新闻曝光度?为什么不穿普通一点?"的直接回答。"我没有在做这个,我安心地在剧组拍戏,出来坐个飞机怎么啦?现在就是有这种机场文化……我为什么要把自己穿得难看,街上小姑娘一个个不都穿得挺好看吗?我的衣服都是我自己买的,穿一下怎么了?对,我就是这么有品位,我有什么办法呐?我就是一个努力的、有品位的女演员!"

三是在2015年湖南卫视的跨年晚会上,她和刘恺威当着万千观众的面合唱了一首竟然并不输原唱老狼和王婧的《想把我唱给你听》,因为真情流露,她眼里仿佛只有他——在唱到那句"我们应该有快乐的幸福的晴朗的时光/我把我唱给你听……路途遥远我们在一起吧"时,她侧过头去看他

的眼睛里都是星星。

杨幂在形容自己时,毫不犹豫、脱口而出的词是"坚强"。"太励志了!"她大笑,"大早上不就是要励志点吗?我们早上7点就到摄影棚里面来化妆,这个事儿是不是特别地坚强?"

这和她回答我"你觉得自己成功吗"的问题时完全不同。她并非不愿回答,而是斟酌着字句,对这个应该并不少见的问题显出了理智和严肃。"我觉得'成功'绝对不可能用金钱、地位这种所谓的标准来定义的吧,因人而异,外界的那种标准太不重要了。我觉得'成功'这个词特别大,离我也特别远,我就不去想它。"

事实上,这不是杨幂第一次面对这种问题,除了我这种问得直接的,还有问她"觉不觉得自己从小到大太累了"。近来收到的问题和这样的问话方式,却让她有了另一层省悟。心理学上说强势的人有两种,一种是从小父母宠爱亦尊重,因此造就了强势;另一种是安全感缺失,不得不培养自己的强势。两种"强势"的区别在于前者强在内心,自有标准,但并不强求他人;后者则从内到外,对抗一切。

杨幂是前者,但她正在了解和理解后者。"我最近就觉得,噢,原来每个人的想法真的是可以很不同。因为我是在和爸妈关系特别好,从小到大心态特别健康和幸福的家庭里长大的,就是有恃无恐。"她对我坦承,"以前都不怎么关注,现在可能开始了解了。这个世界真的不是非黑即白,每个人都是独立的个体,都有自己的成长轨迹,这也导致今天我们坐在这里,虽然年纪可能是一样的,但是想法很可能不一样,也没有对错。那么

你是经历了什么,所以会这样想事情呢?我现在喜欢探究这样的一个过程。"

人生不是非黑即白——所以坚强必须,独立亦如是。"不管从小到大父母把我们保护得多好,有些跟头就是要到社会上去摔,要去补课的。"

只是杨幂对于"独立女性"的定义"非常杨幂",独具一格。"我自己比较欣赏的独立女性的特质是坦诚和可爱,我觉得坦诚和可爱是特别重要的事情。"她解释说,"有独立思考的能力,然后有自己判断事情的能力和承担事情结果的勇气,我觉得这都是最基本的。坦诚呢,就是我希望自己是什么样子就是什么样子,我也愿意慢慢地接受自己的一些缺点,愿意改正。我喜欢的女孩子,张曼玉、迅姐,不管她们在什么年纪,有多少成就,我仍然觉得她们活得非常真挚、活得非常可爱!我希望自己随着年龄的增长,也仍然能保持有这种可爱。"

【我希望我心里面保留一块地方是不要让它长大的,这一部分就叫作"相信"】

没有人能永远是时代的宠儿或宝贝。人们都把杨幂当作是流量女明星,也是事实,但从纸醉金迷的"小时代"到素面朝天的《宝贝儿》,从救场《绣春刀Ⅱ:修罗战场》到同班底合作的《刺杀小说家》,你怎么知道她没有在走一条自创机会的电影之路呢?

"《宝贝儿》的刘杰导演给了我一个新的创作环境,他没有剧本,全靠自己去演,我为了一个角色就学了一种语言,花了那么长时间沉浸在一

个生活状态里。我现在对电影表演的认知就是觉得急不来吧——别着急，慢慢来、慢慢来。"杨幂笑说，"如果让我今天去演18岁，我也演不了，但是让我18岁演33岁也演不了。只有当生活中经历的东西都沉浸在骨子里了，遇到机会你才能把它拿出来，所以我觉得是一个沉淀和学习的过程，相辅相成。"

"绣春刀"系列的导演路阳的《刺杀小说家》才是她认为更像自己的电影。

在《绣春刀Ⅱ：修罗战场》中，锦衣卫沈炼与画师北斋隔雨、隔街四目相望，千言万语尽在眼中的一幕被很多影迷说是路阳调教出了杨幂的最佳感情戏之一。"那个情境是两个人都不能说话，但是其实互相又在说很多话，所以只能靠眼睛。"路阳解释。

"这的确是和我本人差距比较大的一个角色，若说'她'像我真是惊呆了。"杨幂说，"'她'绝不是我的本色。而《刺杀小说家》还真不一定，我觉得我本人的性格其实更像男性。"

导演路阳深以为然。"因为叛逆女杀手屠灵这个角色里面有一些跟她本人重叠的特质。"他说，"其实杨幂不是一个小女生，她是一个很有力量感的人。她的力量来自精神本身的强大，有分辨能力，有一种决断力。她很清楚要做什么，如果决定要做的话，就会去投入。我觉得她在这方面应该是有某种才能的，她总是找得到当下应该去做的事情。"

在《绣春刀Ⅱ：修罗战场》第一次合作的时候，路阳就感觉到了这些他人并不能从外观知晓的杨幂的特质。杨幂是停拍了自己公司投资的《三

生三世十里桃花》十几天,来拍《绣春刀Ⅱ:修罗战场》的。"她真的愿意去做这个事情,作为一个演员为了一部电影,不去计较,我觉得还挺厉害的。"而那场北斋沉湖的戏,并不会潜水的杨幂最后愣是没用呼吸器,直接憋气下到水里,"她说可以,其实她不可以。所以我挺想看她演那种有刚性的角色,因为她身体里面是有那股劲儿的。"

路阳说:"'绣春刀'系列里的沈炼最吸引我的地方是他是一个普通人,有很多弱点,但在关键时刻能够做出非常勇敢的选择。"在我看来,这其实和路阳本人、杨幂、新作《刺杀小说家》的主旨都一脉相承的。"困境下,看似无意义的残破人生所迸发出的强韧生命力,闪烁着耀眼的光芒。"他说,"能够愿意去做出改变,愿意去战斗,这里面其实是有一种信念和人生的意义的。我觉得人是要'相信'一些东西的,然后去坚持、去追求,这就是为什么我一定要拍它的原因。"

关于"相信",杨幂说:"我是一名演员,我希望我心里面保留一块地方是不要让它长大的,这一部分就叫作'相信'。比如你不能在谈情说爱的时候,心里想的是'男人的嘴,骗人的鬼',你得相信它是真诚的,是不带有任何社会评判的。我觉得即便随着年纪的增长,心里有这个地方的话,人就是可爱的。"

也许只有"相信",才能对抗人生的虚无与生死无常。拍《刺杀小说家》的过程里,杨幂和路阳都先后经历了自己亲人的逝去,但剧组工作必须照常推进,就像生活。"情绪是不可能戒掉的。她算是很真实的那种演员,我说的'真实'是你能看到她的情绪、她在想什么,但是她会去照顾

周围的气氛。"路阳说,"其实两次不太一样,拍《绣春刀Ⅱ:修罗战场》时,她压力很大,这一次她的状态我觉得打开了很多,她会非常注意去吸收和听,判断周围的人在怎么做、在说什么,听取他们的意见。我觉得这是她很大的改变。"

关于那道"希望杨幂更……"的填空题,路阳给了一个温柔的答案。"其实我是希望她工作的时间能够少一点,就是工作不要排得那么满。"

"不能让所有人都等着你。很多痛苦很残酷,但你不得不藏在心里。"杨幂曾经在受访时这样说。但她如今在现场的开心,也是货真价实的。"我本人的性格更像男性,更具男性思维方式,我觉得是得益于从小跟我父亲关系特别好,我和我爸就经常在家聊天,完全是朋友的那种聊天,我爸会跟我说'男人的嘴,骗人的鬼'。"她哈哈大笑,活泛到让我艳羡,完全不是传言中那个无奈"戒掉所有情绪"的流量女明星。

她并没有戒掉"相信",所以为人母的她依然能演活《宝贝儿》里的那个女孩。

"等我。"她对恋人伸出一只纤细的手,在下巴处轻轻地捏了捏。

"她有权利活着,我不能放弃她。"她倔强、清瘦也清秀,几乎不施粉黛的脸出现在餐桌边,独自等地铁,白色的医院,宝宝的车边,着急追弃婴的走廊上,找孩子的南京街道上。

她抱着孩子疾走的一路,路过了衰老,路过了生死,直到所爱之人接应的车灯亮起,才算结束这场惊心动魄。

但人生远没有结束。

所谓成长，就是我们都告别了一应俱全、仿佛无忧的人间天堂，但我们收获了一个更完满坚定的自己。

她会想"刺杀"曾经的杨幂吗？

生于1986年的她不会的，我本知道。

<div style="text-align: right;">

原题《与"工作狂"杨幂共处的一个早上》

《骄傲是另一种体面》(2021)，丁天"青春三部曲"第三部

《嘉人》杂志，2019年8月刊，封面故事

均有删改

</div>

## 6.
## 离开一些东西，肯定要建立一些东西

——"清醒佳人"吴越

在电影世界里，女人们有很多种纵身一跃的战斗方式，玉娇龙、聂隐娘的技压群雄是一种，安娜·卡列尼娜的"宁为玉碎"是另一种。她们都很激烈，她们也都遭遇了孤独。

而在现实世界里，吴越的诚实是另一种更实在的魅力与力量——一种不同于圈中人的、超越年龄的率真，让人不禁驻足，对她一再回眸。

"有一句话叫'如实'，就是你是不是可以如实地在那儿待着，你可不可以摁住自己一颗想表达的心，不说话。"她解释说，"其实对一个演员，特别是演了很多戏的演员，这是一个挑战。"上海姑娘吴越露出好看的、好像每一个清冽却不寒冷的京城冬日清晨阳光般的笑容，"每个人都有自己的敬畏心，而我认为尊重他们的核心就是诚实——诚实，对人对己，都是一种最大的尊重。"

"我觉得我还挺生动的吧，有那么人淡如菊、不接地气吗？"受访时，吴越身着气质派女演员都爱的白衬衫，一尘不染得就像背后《百团大战》海报上她清丽得一如往昔的脸——她饰演的是这部2015年大型抗战史诗故

事片里唯一的女性主要角色，真实事件里唯一的虚构。

是否真实，以及是否可以演出"真实"——我觉得这是完全不同的两件事情，却是一个演员优秀与否的不二评判标准。在当下这个娱乐盛世，一些艺人只是艺人，不是演员。在很多商业化组合的作品中，一些演员只是合适，不是唯一。成名甚早、见证变革、1997年凭电视剧《和平年代》获得中国电视金鹰奖、如今活跃在大小荧屏和戏剧"三栖"舞台上的吴越，区别于他们中的大多数。

她在很多人眼中的文艺、清高、淡定，不过是因为她的诚实、勇敢、踏实，一个真正的文艺工作者应有的样貌。

在我看来，很多人误读了吴越的特质，而她的特质或许在考验更甚的戏剧舞台上才能被放大。戏剧的魅力，在于观者得以近距离的观察，演员毫无遮掩、必须有一气呵成的演技，这是极简而又一目了然的一切，包括脸颊上残留的泪痕、眼眸里闪现的光点。

但最终我觉得，所有文艺的终极魅力都来源于一点：一个纯洁到一直在向往纯洁的灵魂，哪怕生活欺骗了你，哪怕你要为此付出生命。

正因为此，从1999年《恋爱的犀牛》里对爱执着、伤到对方的第一版明明，到2015年《我的妹妹，安娜》里对爱放手、予己自由的吴越版安娜·卡列尼娜，整整16年过去，舞台上吴越的魅力依然惊奇地完好无损——那是一种超越了年龄，女演员几乎从未能够超脱的"硬净的清澈"，让人如此轻易地回想乃至反省自己灵魂最初的样子。

只不过，随着年龄的增长，一而再，再而三地看那些经典的文艺作

品——以前看到的是爱情，现在看到的却是人生。"爱情，爱情总会离去的"，后者终究会超越前者，就像安娜彼刻念出的独白，那时她的身后是清澈洁白到一览无余的雪地，"我们回家吧！哥哥，无论发生什么我都不会后悔，金色的耀眼的太阳就在前方。"

"安娜的可爱，并不是因为她的爱情，而是她面对生活的状态。在小说原文里，安娜的死都不是悲悲切切的，她一路在想她的各种小心思，然后到了火车站……"吴越对我说，"当安娜纵身一跃跳下去的那一刹那，她最后有一句话是说，'天哪，我在干什么'——然后，'嘭'，已经撞了。安娜就是这样一个女人，实在是不同寻常。"

在电影世界，女人们有很多种纵身一跃的战斗方式，玉娇龙、聂隐娘的技压群雄是一种，安娜·卡列尼娜的"宁为玉碎"是另一种。她们都很激烈，她们也都遭遇了孤独。

而在现实世界，吴越的诚实是另一种更实在的魅力与力量——一种不同于圈中人的、超越年龄的率真，让人不禁驻足，对她一再回眸。

在《百团大战》里，虽然身为主角之一，但她最常出现的形式，也不过是匍匐在绿色中的一抹暗红，只有在开火车进攻敌军时的坚定眼神，和安娜跳下火车时无异。"有一句话叫'如实'，就是你是不是可以如实地在那儿待着，你可不可以摁住自己一颗想表达的心，不说话。"她解释说，"其实对一个演员，特别是演了很多戏的演员，这是一个挑战——你能不能诚实地在里头待着，没有，就是没有；有几分，就演几分。"

我们都无法否认，时代变了——电影的意义、演员的定义，都变了，

变成了一场激烈的不亚于往日的、但不见硝烟的战争。每次都有机会重新回到人群,但最后的选择是更远地离开的安娜说:"威尼斯的河水永远不会结冰,紫罗兰在冬天也可以盛开。"硝烟弥漫中,指点江山、指挥百团的将军说:"他们将继续战斗,哪怕孤立无援。"

"1940年的夏天,这些人在打仗,很多人都牺牲了。"那个夏天最炎热的几天,北京几乎要成为一座空城,而上海姑娘吴越露出好看的、好像每一个清冽却不寒冷的京城冬日清晨阳光般的笑容,"每个人都有自己的敬畏心,而我认为尊重他们的核心就是诚实——诚实,对人对己,都是一种最大的尊重。"

**【自述《我的妹妹,安娜》:选择"不",其实是坚持】**

我是第一版话剧《恋爱的犀牛》中的明明,如今回想起来,对于这个角色和那个阶段的自己,我记忆最深刻的是——那是一个夏天(笑)。我认为真是一个美好的夏天,我排练了20多天,每天我都在,伸着脖子问郭涛,问孟京辉,你们来得及吗?因为在我的印象中,话剧是要排很久很久才能演出的,他们排练20天就让我上台。一直到上台之后,我都很慌,我不敢看近处观众的眼神,我害怕忘词。等到大概十场之后,有一天,我一个好朋友跟我聊了聊,我突然觉得我不能甘于这样了,我要开始"革命"。我就去剧场找孟京辉说,我要"革命"了!孟京辉特来劲,他说,行,来吧,怎么样啊?我说我现在把裤子剪破。他说剪(笑)。我说衣服要撕掉,不舒服。他说撕。其实这些都是身外的东西,但是它可能会影响到你的内

心。开场之前,我会趴在地上听舞台的声音,我感觉要跟它"握手",跟它融在一起,我说不要怕,不要怕观众的眼神,不要怕这个舞台,不要怕台上站着的那个我——那是一个胜利的夏天,我觉得(笑)。

话剧《我的妹妹,安娜》是挺困难的一部戏,它的切入点是哥哥眼中的安娜,但我们发现从哥哥眼中看安娜的时候,她所有的行为都是很被动的,有的人在跟她说教,有的人在告诉她一些东西,她都是在听,可是作为舞台上一个绝对的主角,她所有的调度都会非常被动,她没有办法出击,主要角色在舞台上的任务是要出击的。真的是有非常大的难度,于是我们就开始不停地打磨这个剧本。

"她每次都有机会重新回到人群,但最后的选择是更远地离开",这是这个版本安娜的口号,是我一个好朋友在我们聊剧本的时候说的,我说一定要用这个口号,我是特别拥护这句口号的人。因为我觉得,"走到人群中"其实是大部分人能干的事,但是她选择"不",其实是坚持。在小说原文里,她死的那场戏都不是悲悲切切的,她一路在想她的各种小心思,然后到了火车站,她认为"我就应该跳下去"——她充满了好奇,真的。但是如果连这个特质都没有的话,就是一段爱情,她爱上了他,但是她不能跟他在一起,然后自杀,又怎样了,在这个社会上这样的故事算什么呢?有什么可值得去演的呢?但是有那句口号,就完全不一样。

我当然也很想红,没有说不想红的(笑)。不想当将军的士兵不是一个好士兵。因为你红了之后,你就拥有话语权,你就拥有选剧的权利,你会有很多机会,是非常美好的一件事。但是我觉得每个人都有自己的命,

尽人事，听天命。

我之前演过一个电视剧叫《假如生活欺骗了你》——生活一定是欺骗你的，它永远不会对你那么诚实的。在你20岁的时候，你根本无法想象你40岁，现在我也想象不了我70岁、80岁的样子，它告诉你的永远都是好的，每天太阳照常升起，永远是这样。接受生活的欺骗，因为除此之外没有更好的方法。我有个关系很好的老师写了本书，名字就叫《爱是勇敢者的游戏》，如果是真爱的话，那么你一定是勇敢的——敢于接受，也是勇敢的一种。

**【自述《扫黑风暴》贺芸：由心而生的东西，这叫真诚】**

我在2016年左右就开始演母亲了，现在2021年，应该演了6年左右。

母亲在《扫黑风暴》里是一个非常重要的标签，其实从她的本意来说，她不想承认母亲这件事，但是她就是活生生地一个母亲。所以她的心态游离在这两点之间，有点儿挣扎。

演儿子的演员吴晓亮也挺棒的。我们很默契，而且彼此很信任。如果是一场战争的话，我们应该是属于战友吧。印象深刻的是生日那场戏，跟别的戏不一样的是要稍微有点儿走位，但我们好像还互相挺"接招"的。那场戏应该是一遍就完成的吧，如果没记错。

贺芸是一个能够让演员有兴奋感的角色，因为角色的复杂性绝对够，张力绝对够，这个角色本身就赋予了演员很多表演空间，所以对演员来说是一个好角色。贺芸这个角色本身跟人物原型也不太一样，但有一个叠

加。这部戏是根据三个真实案件重新二度创作的,它的故事底子是真实的。

这个角色很重要的另一面是她也不只是一位母亲,她有自己在职业上非常专业的一面。我在40岁的时候并没有很快地接演母亲的戏,但是到了40岁以后演觉得天经地义了吧,演得也舒服,因为这是你的年龄段,你也不用太被动。

我作为演员的主动在于导演说"开机",就是action——这是属于我的。他说停就结束了。

"接受"是我在这一个阶段,尤其是40岁以后很努力的一个方向,虽然我并没有做得很好,但是我认为我要努力去做,而且这个方向我不会变的。

我觉得"成长"这件事情,它里面一定包含着离开,离开一些东西,肯定还要建立一些东西,成长无非就是如此,这是我的理解。

《我的前半生》,当时我问过导演,凌玲是爱陈俊生还是要陈俊生?要是索取,爱是奉献,从表面上看都是想跟他在一起。导演清清楚楚地告诉我,演成爱他会比较好看一点儿,这样的话,两人互相之间流动的"东西"会更浓烈一点儿,所以我演的是爱他。我真的是演一个女人在爱一个男人,然后她为了这个男人可以放弃所有。

有一句话叫境随心变,就是说所有的环境是跟随你的心在变化的。喜欢这个时代与否,这个问题对我不存在。既然在这个时代,那就好好生活,好好对待它就等于好好对待自己,就不会辜负自己。

在做演员这件事情上我认为我还挺幸运的，这个过程中我会分阶段地得到些鼓励。鼓励对一个人的坚持也很重要。无谓的赞美和鼓励不是一回事，拍马屁跟拥抱也不是一回事。两者的区别是一个是真诚的、用心的，一个是靠嘴巴。就像孤独和寂寞也不是一回事，这些东西肯定不是一样的。但凡由心而生的东西，这叫真诚，你肯定会被感动到。

一个人，不管你怎样去生活，不管你怎样地辗转腾挪，你都会碰到属于你的困难，这是肯定的。我的感受就是，困难来了的时候，你要开始去面对，出手后高低一定是各有各的分数的，所以该不惜余力的部分还是不要去偷懒。如果你一直这样坚持、诚恳地过日子，我相信生活会给你一些回报。舍得舍得，你"舍"了，生活会给你一些"得"，我特别相信这个定律。

原题《诚实丨吴越》
《29+1种相遇方式》(2018)，丁天"青春三部曲"第二部
*Variety* 中国版，2021年冬季刊，"主题"栏目
《大众电影》第911期杂志，"茶叙"栏目
均有删改

吴越(右)

# 7.
# 打开那封名为"张艾嘉"的快乐情书

## ——"全能影人"张艾嘉

《念念青春》里我最喜欢的镜头,是《快乐天堂》快闪行动前,张艾嘉作为召集人与一众人合完影,边轻快地跳出镜头所及之界,边说:"青春就是我们,永远不会老的!"

我想起刚认识张艾嘉那会儿,她是在话剧《聊斋》里穿着绿色高跟鞋在舞台上旋转地讲着悲伤台词的女人,"来,来我心里的位置坐一坐……我的心里,一定有你的位置。"台下的我身为大龄单身女青年不那么快乐,在那些媒体报道和镜头描摹中的她,好像也不那么快乐。我要过很久才愿意承认,情感丰盛且真挚的女人,人生天然地会比较辛苦。

但现在相比初识,已经不在时尚杂志圈的我更朴素,也更加不在意自己与他人有多不同,而我觉得她也比从前更快乐了。

一个爱得丰沛的女性为另一个年轻女孩找到自信的故事,动人的力量非寻常可比。

我越来越觉得,她的信心,就是她给我们最好的礼物。

而快乐,是她提醒我们的最重要的事。

节目播出的这一季,我常常想起陪她做后期的那几夜。

有一次是下飞机回家扔了行李直奔向她,在车后座上看资料划拉时发现包里常用的那支笔没墨水了。硬着头皮求助,司机趁堵车从某处掏出一支笔芯,此情此景,简直珍贵至极,然而也写不出来,笔芯里看着有墨,但干了。他让我扔了的那刻,我真想哭。

后来我觉得,这就好像当下的一个缩影,倏然迸发出真相的一刻——那是她经历过的,我在意着的,我们都眷恋的、但无可避免正在潮流中式微的世界。

张艾嘉主持的人文纪实节目《念念青春》的宣传初期,她接受她此前从未听说过的新媒体《新世相》的邀请,做了一场关于"青春"的主题演讲。如果不是在她身边亲历,你不会知道,为了访谈前15分钟的单人演说,她准备、更改、誊写了多少稿——完全应了她5年前才出的人生第一本书《轻描淡写》里写的"成功就是把事情做好",感动到负责对接的工作人员在演讲顺利完成的那刻"都快哭了"。这就是张艾嘉,因为严于律己地亲力亲为,潜移默化地影响着年轻人和身边人。

而另一件很能体现她风格的事是,身为多次最佳女演员奖的获得者,她有一个自由发挥的人格总是会在关键时刻"跑出来",譬如在《新世相》的舞台上被女主持人称为"巨星"时的应答。"别人怎么看你,取决于你怎么表达自己。我觉得自在地做自己更重要,头衔就是头衔而已。我最勇敢的决定就是,把做电影当成一辈子的工作,而不像当时很多女演员息影嫁人。今年是我从影第50年!"掌声四起。而她留给《新世相》下一位演

讲者的问题也出人意料，我想我会一直记得，台上一身蓝衣白鞋的张艾嘉，带着她标志性的、嘴角略有酒窝的微笑真切地提出这样一个问题：写字，什么时候会消失呢？

因为知道她有随时写字的习惯，后来有一次去探班时，我带了本尺寸适合带在身边的小本子作为礼物送她——从家里抽屉深处找的，有点蒙尘，我以为是早年间在国外旅行收着的珍藏本。她愉快地收下，一切顺利。直到晚上回家，我补看刚上线的《念念青春》之刘若英访谈，那一期，刘若英在她自己提供的一段巴黎旅行自拍视频里，流着眼泪对镜头哽咽说："我起码要记录一下现在，现在我的样子……我已经坚强得很累了。"我脑海中电光火石地想起来，那个本子，我是用过的，也和一起去过巴黎的那个人有关，心也和纸页一样被撕扯过，对爱情想表达的也是和"奶茶"刘若英同样的心情。

残缺的本子当然被要回来了，当第二天我告诉张艾嘉这个故事——确切说是三言两语讲了一半，她就已经懂了。

你就是愿意对她敞开心扉，这是她的另一个魅力，也是《念念青春》对话横跨代际与性别的底色。张艾嘉是最好的聆听者，最厉害也最好看之处是她擅长让老友撕开"保护色"，凿出如她一般温暖的光。如果说周华健那集是一篇精准的小作文，瞄准的是两人都喜欢大笑以及都有"星二代"烦恼的儿子，并无多余的内容就已足够有趣有力；那么刘若英那集就是足见功力的诗，以"爱情"为题，其实真正的爆料不多，但几段已胜千言万语，是熟悉、信任和深情带来的——之所以动人，是因为这是一个爱

得丰沛的女性为另一个年轻女孩找到自信的故事，动人的力量非寻常可比。

张艾嘉在那一期青春念诵会的最后，念了一封亲笔写给刘若英的信，其中说："我对你有这个信心——只要你跨过这件事，就可以做很多事。"

我越来越觉得，她的信心，就是她给我们最好的礼物。

而快乐，是她提醒我们的最重要的事。

尤其是，剪最后一集，关于她自己。

【当下的努力，今天的心，就是你的"念"】

"这个为啥不放？吹口哨形象不好？"穿着长裙配运动鞋，盘腿坐在椅子上的她拍了一下剪辑师，"为什么会形象不好？我又不是那种女生！"

和女校密友一起翻校友册，镜头推近，她婴儿肥的脸上画着两撇胡子，女扮男装演《花田错》，黑白旧照旁边的批注写着：Oscar Winner（奥斯卡获奖者）。"也要记得打上我同学的名字噢！"她关照副导演。

老友重聚。"小妹姐！"素材视频里有人这样叫她。"会叫我这个名字的，就是认识我很久的人。"她的声音喑哑柔和，仿佛自带一道滤镜，是穿过时光甬道的解说。

每一个节点，每一句话，她都自己挑过。"20年来第一次见她这么盯（后期）。"她一直带在身边的制片助理告诉我，重要的不是挑剔，而是她在意的事——她在意的并不是外人的想象，而是她了解且喜欢的那个自己。

《念念青春》最后一集进程最慢,背景音乐重复最多的一段是1986年滚石集合旗下数十位主力明星为台北圆山动物园搬迁发行的歌《快乐天堂》,时隔35年后在台北重录与街头快闪行动。每剪完一段,看完、顺了,她会随着音乐伸开双臂:"很好!看我们多么欢乐!"

我突然意识到——这个节目,她这个人,所做的一切,她一直着力打造的就是一个"快乐天堂",告诉人们:梦可以成真。

青春是一场幻梦,没有人可以永远懵懂。张艾嘉通过《念念青春》告诉所有人的,其实是让青春梦变成现实的方法。

哪怕有些人要回头看,希望所有人都在路上。

她说:"当下的努力,今天的心,就是你的'念'。"

世间诸事,看似有名,实则虚名。真正念念不忘的,若非真的打动人,就是局中人。就像很多人都能唱几句,但不太有人知道《快乐天堂》的由来。都知道《欢颜》是《快乐天堂》演唱者之一齐豫的代表作,鲜有人知这个欢乐名字的背后是一个悲伤的故事,与张艾嘉的职业生涯也有一言难以说尽的关联。

1979年《欢颜》之所以投拍,是因为20世纪70年代,台湾文艺爱情片到了"瓶颈"阶段,传统二男争一女的桥段令观众感到厌烦。导演屠忠训决定起用新人开拍一部具有争议性的电影,即为《欢颜》。齐豫演唱的同名歌曲便被放在女主角失恋和育婴时播出,一个较为写实、进步的女性主体形象和电影与音乐一起,被广为传颂。

事实上,1978年即《欢颜》投拍的前一年,张艾嘉已在帮导演屠忠训

筹备新电影《归程》了。谁也不会料想到，1980年7月14日，就在开拍前几天，屠忠训不幸在台北车祸遇难。嘉禾电影集团主席邹文怀找到一直都有参与的张艾嘉，问："你不是一直很想做幕后？"

"这是我第一部导演的电影。"张艾嘉后来数次和人这样说，但只有这一次，在面对年轻人的提问时，她坦承自己"在新闻发布会上对记者说'我拍得很烂、很失败'。我就是那么诚实，还会损伤他人的利益，嘉禾气得要命。但我现在依然觉得：诚实地面对自己，是面对自己的不足。"

整件事从头到尾，我觉得太像人生的缩影——机会给有准备的人是必然的，成功或失败还在次要，最重要的是：有能力承受悲伤的人，才更有能力体会幸福。

现在大家看或写张艾嘉，难免不把她放在一个历经几个时代浪潮的大背景下，但也正因如此，她自己剪辑的举重若轻的"青春"，显得那么难能可贵。

她亲手摘取了哪些片段呢？从读儿子给公司员工的亲笔解约信，到与谭维维看言情小说、谈女追爱，对并排坐在昔日教室里的闺蜜娇嗔说"你就是不够浪漫！"；从战地记者的讲述，到回忆年轻时在叙利亚做慈善，也曾问自己："这个世界，真的会因为我变好吗？"

直到《快乐天堂》快闪活动，她一袭红裙和齐豫、刘若英等一众明星走上街头，她唱的永远是第一句，仿佛就是一切的答案："大象长长的鼻子正昂扬/全世界都举起了希望。"

无论在什么介质上看这段，我都觉得她的目光中有真正的眼波流转。

而这一集，大家的青春交杂在一起，彼此的世界被"打破"了。问了那么多人什么是青春，张艾嘉终于给出了她对青春的答案：青春是流动的。

"社交媒体变多了，对很多事情的理解反而变浅了……我觉得过程是很重要的。"

**【想做什么，就去做！忘记套路噢】**

整集里甚至整季我最喜欢的镜头，是《快乐天堂》快闪行动前，张艾嘉作为召集人与一众人合完影，边轻快地跳出镜头所及之界，边说："青春就是我们，永远不会老的！"这首背后有故事的永远的快乐歌，她是起头人、定调人、唱出歌声的第一人——这个角色，某种意义上延续至今，让人钦佩，更让人欢喜。

我想起刚认识张艾嘉那会儿，她是在话剧《聊斋》里穿着绿色高跟鞋在舞台上旋转地讲着悲伤台词的女人，"来，来我心里的位置坐一坐……我的心里，一定有你的位置。"台下的我身为一个大龄单身女青年不那么快乐，在那些媒体报道和镜头描摹中的她，好像也不那么快乐。

我们好像都是《快乐天堂》里的大象林旺，由于性格敏感且对老家感情最深，据说花了一整天才将它骗到笼子里。我要过很久才愿意承认，情感丰盛且真挚的女人，人生天然地会比较辛苦。

但现在相比初识，已经不在时尚杂志圈的我更朴素，也更加不在意自己与他人有多不同，而我觉得她比从前更快乐了。

我一直记得第一次受访，张艾嘉对我说过的那句话，其实是回答我关

于电影《地球最后的夜晚》的一个问题——这部她饰演一个特别版母亲的电影,她竟然是这一次做节目间隙才第一次在大银幕看到。

"如果真到了地球最后一个夜晚,你会想要做什么?"

"我就等待吧……我觉得人到最后一天的时候会想去做很多,但其实什么事都做不到,所以不要让什么事情都已经太晚了。"

就像这一次,穿过《念念青春》最后火锅宴的袅袅烟雾,仿佛也是当下许多人的人生迷雾,张艾嘉对导演组举起酒杯:"想做什么,就去做!"那是充满盈盈笑意的将进酒,"忘记套路噢。"

她实现了她曾经许过的愿望:"你一定要很珍惜,每一次你遇到的贵人……而我也深深地希望,有一天我也可以成为别人的贵人。"

见多了,你就会知道,不是每个人都像她这样想,或者说她从来也不像一个典型的娱乐圈中人。她一直说,慈善和教育都很重要,影响力再微薄,但做一个是一个,还是有用的。

这场真正的杀青宴,所有人最后合唱起听了无数遍的《快乐天堂》,歌词被那么多人记住了。

"这个时代,多了很多东西,但真的少了单纯的快乐。"这是私底下张艾嘉说得最多的话。

此行最快乐的张艾嘉,或许是出现在黄永玉面前的她,两个性情相投又青春依然的人轻快地聊着一些真正意义上的"大事"。节目正片里聊到超越小情小爱的"大爱"时,两人举重若轻地共同念起一句诗:"下雨的

石板路上,谁踩碎一只蝴蝶?"张艾嘉的声音和黄永玉重叠在一起,那首诗题为《像文化那样忧伤》。

在太多文化传统被轻易丢失的当下,他们做的事,留下的作品也是教育的一部分,就显得那么重要。榜样这件事,真的很重要,但榜样再好,人生最终还是要找到一点独属自己的特别。所以言传不如身教,说教不如让人看到,你怎样把手头能做的事做好。

张艾嘉为扶持新人导演而主演的电影《热带往事》中,我最喜欢结尾处的两个人,双线并行。

"不怕一个人吃饭了"的她身着长裙、半高跟鞋,拎着菜篮从容地走过街道。

出狱的他一眼看到一个背影很像她的人,眨眼间转头去拥抱了另一个男人。他笑笑,顶着平头,穿着日光般耀眼的白T恤,义无反顾地向前跑。

一扫阴郁,阳光普照,生活向前。

在我看来,那也是青春最好的结局。那句我至今最喜欢的、也记录在我的"青春三部曲"最后一本《骄傲是另一种体面》里的台词:"记得要享受过程,尽情地享受——比想要的东西还珍贵的事物一定会出现在追寻的过程中。"

这出自我们这一代青春岁月里反复看过的卡通故事,一代人有一代人的青春文本,她一定没看过。我都能想象读至此刻的张姐,充满好奇的眼睛闪闪发亮地看向我:这句话真好,出自哪里?

而我,记得她说的"不要让什么事情都已经太晚了"的我,已经迫不及待地,想要跑向下一个她,或他了。

*Variety*中国版,2021年秋季刊,"封面"栏目

有删改

辑四

他们笔下的TA

一份以『女性人物』和『美学观察』为题的电影杂志专栏精选集

## 1.
## 大奇特：好莱坞的东方美人

大奇特
2021—2023年中国金鸡百花电影节评审。

好莱坞，曾是许多电影人难以割舍的情结。从默片时代起，华人明星闯荡好莱坞的奋斗就未曾停歇。1920年代至今，真正能在好莱坞电影界立足且成名的华人女演员，屈指可数。最早的探路者当属黄柳霜，她是第三代美籍华人，在美国出生长大。1924年，她就在经典默片《巴格达窃贼》中因饰演蒙古女孩而闻名，该片在民国时期公映后，"黄柳霜"的大名在国内被广为熟知。1929年，黄柳霜离开好莱坞，在英德合拍片《唐人街繁华梦》中演主角，迅速在欧洲蹿红。1931年，她重返好莱坞主演了《龙女》和《上海快车》，从此声名鹊起。在她所处的时代，她远比后来的华人女演员更具影响力。即便如此，好莱坞拍摄中国题材的影片《大地》（1937）时，还是选择了西方面孔来扮演东方人，而忽视了黄柳霜精彩的试镜。黄柳霜在中后期也没有再接到任何有影响力的角色。她去世后，好莱坞的华人女演员有过一段时期的空白。

许多东方角色依然由西方人饰演，包括《龙种》《六福客栈》《成吉思汗》《北京55日》和《生死恋》等，直至关南施打开了全新的局面，她在20世纪60年代被认为是"东方性感符号"。生于中国香港的她，父亲是中

国人，母亲是英国人。18岁时在英国皇家舞蹈学院学舞，一位美国电影制片人发掘了她，邀她出演电影《苏丝黄的世界》（1960）中的女主角——一名香港酒吧女郎，俘获了一位美国艺术家的心，故事就是关于他们之间的情缘。第二年，关南施又主演了歌舞片《花鼓戏》（1961）。这是一部以家庭为导向，歌舞为类型的浪漫喜剧。第一次完全由东方人组成的演员阵容，填补了华裔观众的需求。即便如此，四位主演中，还是只有关南施是华裔（当然，她也是混血儿），其他中国人的角色由日本演员担当，演梁阿姨的演员甚至是非裔。

这期间，有几位华人女演员也起到奠基作用。被称为"小咪姐"的知名影星李丽华，曾于20世纪50年代到好莱坞拍片。生于上海的她，出演了不少民国电影，包括与石挥主演的名作《假凤虚凰》（1947）和在香港拍摄的《小凤仙》（1953）。随后，她赴好莱坞拍摄《飞虎娇娃》（1958）。影片以飞虎队将军陈纳德和陈香梅的情史为蓝本，李丽华的角色柔中带刚，大部分时间她都在讲普通话，也会说一些英语短语和单词。当时西方观众对东西方异国恋的接受程度不高，对中国女性的塑造也有待商榷，某种程度上，她代表了西方男人的普遍性幻想——美丽、顺从、忠诚的亚洲女孩，有一定的男性剥削成分在。这种情形在后来的《苏丝黄的世界》等片中还是可以感受到的。然而，李丽华在好莱坞的发展只是昙花一现，仅此一部。值得一提的是，片中还有另一位中国女演员卢燕，她后来成为好莱坞电影里的常客。

1960年，卢燕与著名影星詹姆斯·斯图尔特主演了另一部以"二战"

为背景的影片《山路》。她饰演一名中国军官的遗孀，在太平洋战争中加入了一支执行抗日任务的美国部队，并与鲍德温少校发展了一段短暂的爱情，观众可以看到美国人和中国人的通力协作。生于北京的卢燕，在银幕上极有魅力，说着地道的北京话和流利的英语。美国影评人对她的评价是"从容、自然、可爱"。从此，卢燕片约不断，她在《末代皇帝》中饰演慈禧，在《喜福会》中饰演安梅，在《色，戒》中饰演舅妈的牌友，在《2012》中饰演藏族奶奶，在《摘金奇缘》中饰演阿嫲。卢燕热心从事中美文化交流，成为两国电影文化的桥梁。

同样生于上海的周采芹，父亲是京剧大师周信芳。她在舞台和银幕上也有着60多年的时光。17岁时被父母送到英国皇家戏剧艺术学院学表演，是该院首位华裔学生。1959年，20岁出头的她得到了主演舞台剧《苏丝黄的世界》的机会，正是有了她的精彩表演，才有了关南施的电影版。周采芹也是首位登上伦敦西区舞台担任女主角的中国人。我们在电影《007之雷霆谷》里见过青春叛逆的她，也在《喜福会》里见识过步入中年的她，又在《艺伎回忆录》里欣赏过迈入老年的她。

陈冲和邬君梅是20世纪八九十年代的代表，她们有着相似的人生轨迹。在花季时被挖掘成演员，之后在美国念大学。在好莱坞，她们一起参加《末代皇帝》和《天与地》的演出。尤其在《末代皇帝》中，陈冲饰演婉容，邬君梅饰演文绣。这是当时让西方人对华人有了鲜明印象的电影，但是说白了，她们为西方人带去的仍是异域风情的东方女性形象。之后，她们花了数年时间在好莱坞做重要配角，也偶尔回国演出，在两国的电影

之间穿梭。20世纪八九十年代的好莱坞，依然少有机会让亚裔女性当主角。尽管困难重重，她们还是闯出了一片天，因为她们是美丽、聪明的女性，身上体现着东方女性最好的气韵。如今，她们几乎都已将工作重心放在中国，甚至在电视剧《如懿传》中再度重逢。

20世纪90年代，王颖执导过一系列西方语境下探讨华人问题的电影，如《吃一碗茶》《喜福会》和《中国匣》等。尤其是根据谭恩美畅销小说《喜福会》改编的同名电影，讲述了四位中国女性在20世纪三四十年代由上海移民到美国，她们在美国出生的女儿成人后，两代人的生活经历和价值观发生了巨大冲突。影片云集了周采芹、温明娜、俞飞鸿、邬君梅、卢燕、奚美娟等一众女演员。中国式母女的永恒命题在好莱坞落地生花，同样受到西方观众认可。公映后既叫好又叫座，它对美国华人电影的发展有着不可估量的作用。近年来的《摘金奇缘》和《别告诉她》多少受到过它的影响。

当成龙以动作片《红番区》（1995）敲响好莱坞的大门，香港动作明星纷纷涌入西方，杨紫琼也是其中之一。原籍中国福建的她，生长于马来西亚，少年时代在英国皇家舞蹈学院学习舞蹈，后来被洪金宝发掘，在香港成为动作明星。她追随成龙、周润发的脚步，进入好莱坞。先在《007之明日帝国》（1997）中饰演中国特工，身手与"007"不相上下、出生入死。而后又在《卧虎藏龙》（2000）中饰演俞秀莲，同时驾驭文戏和武戏，这为她接下来出演一些非武打的剧情片提供了契机。当她在《摘金奇缘》中演一位华裔大家长时，好莱坞再度爱上了她。

巩俐和章子怡两代"谋女郎",早已是全中国最有影响力的女演员,双双凭借自身天赋和努力,一路打拼到国际一线演员的地位。可实际上,她们是同时进入好莱坞的。2005年,她们共同出现在好莱坞电影《艺妓回忆录》中,两人首次同台成为电影最大的看点之一。她们扮演的是两代日本艺妓,穿着花团锦簇的和服,说着流利的英语,彼此之间天雷勾地火。

一张标准东方面孔的刘玉玲,是当代华裔影星中实打实的代表人物。实际上她生于美国纽约的移民家庭,她的父母分别是上海人和北京人。读大学时,她兼修表演、舞蹈和声乐。上大四时,刘玉玲试镜了剧集《艾莉的异想世界》(1997)中的一个小角色,获得了重要的演出机会。她大受鼓舞,决定投身表演。观众对她最早的认识是《上海正午》(2000)中的佩佩格格。紧接着,她因《霹雳娇娃》系列和《杀死比尔》打响知名度。近年来,接连主演剧集《福尔摩斯:基本演绎法》(2012—2016)和《致命女人》(2019),已成为炙手可热的美国影星。

西方人看中国的视角在《喜福会》之后,其实并没有太大改变,始终展示的是在文化夹缝中苦苦挣扎的美国亚裔族群。《摘金奇缘》(2018)和《别告诉她》(2019)是两部由全亚裔演员出演的家庭电影,都是关于家庭和文化碰撞的影片,却是以轻松的姿态迎合主流西方观众和年轻人的口味。两部影片牢牢地抓住西方观众,但不是太能俘获中国观众的心。不过情况很快出现转机,杨紫琼主演的《瞬息全宇宙》在传统的亚裔家庭题材中,又吸纳了美国超级英雄电影的特点,使其更具商业属性。上映之后,口碑、票房一路飙升,华裔、亚裔题材变得越来越流行。杨紫琼甚至凭借

精彩的表演摘得奥斯卡金像奖最佳女演员的桂冠，成为首位获得该奖项的亚裔女性。

好莱坞对东方女性的审美开始经历重要的变化，知性的东方美人已成过眼云烟，独立、风趣、有态度的女性才是当今的代表。随着层出不穷的亚裔电影、网剧的轮番轰炸，相信华裔、亚裔电影人在好莱坞的关注度会越来越高，现在已经远远不再是黄柳霜所处的那个时代了。

<p style="text-align:right"><em>Variety</em>中国版，2021年秋季刊，ARTISANS | 纪录<br>有删改</p>

## 2.
## 流行色YC：时尚偶像Ines de la Fressange的"谎言"

流行色YC

曾在《VOGUE服饰与美容》《嘉人》、*TATLER*等知名时尚杂志任服装与策划编辑。

Ines de la Fressange，很多人可能并不知道这个拗口的法语名字，但如果给你一张她的照片，即使是对时尚一无所知的人，对她也并不陌生。这个从20世纪80年代一直红到现在的法国女人，既写出了《巴黎女人的时尚经》这种被翻译成17种语言的时尚读物，更是大牌云集的巴黎左岸Grenelle街上的一家店铺的主人。她，时髦优雅、能言善辩，具备了纵横时尚界的一切要素，如果说生活本身就是一部电影的话，那么Ines绝对是这部电影的主角，她的每一句台词，都将时尚的谎言分分钟撕碎。

Lagerfeld（卡尔·拉格斐）说，"没有Ines，我就无法设计出Chanel新一季的服装"这句话基本诠释了她在时尚界的地位。1米8的身高让她在1974年便在时尚圈崭露头角，再加上天生的语言天赋，被记者们称为"会说话的模特"。你知道这是多么难得的评价，毕竟大家普遍认为，模特的头脑非常有限，一个言辞幽默的模特就像是时尚圈的直男，异常珍贵。这份珍贵成就了Chanel的专属合约，虽然他们在1989年分道扬镳，但时尚界最爱的就是八卦，正如香槟一般粉色的泡泡，装点了一个个无聊的时尚

聚会。公平地讲，Ines并不仅仅是因为和Chanel合作才声名鹊起，在更早期，她便与Thierry Mugler（蒂埃里·穆格勒）这样的大师展开了深度的合作，后期的她，深谋远虑，开创了自己的品牌，同Roger Vivier这样的品牌以及如今独树一帜的优衣库都保持着深度的合作，用一个个坚实的行动，粉碎着时尚圈的谎言。

不喜欢高跟鞋的她说过："舒适是穿衣的第一要领，男人并不会因为你增高了10厘米就更加爱你。"这种喜闻乐见的小警句，是她最多的注脚，句子越多，大家对她就越了解。虽说其实不一定真实，但大家可以从自己有限的生活经验中窥探名人的世界观，每个人得到的结论也是不一样的，于是，在这种模棱两可中，我们一次次加深了对Ines的印象，直到牢牢地记住她。

这位法国最放松优雅的女性曾多次在公开场合谈到，"大多数法国女性，不为自己的风格付出努力的想法，纯粹是胡扯。""我需要很长的时间来确定，哪些衣服是适合我的。尽管如此，我还是要把那些可能适合的衣服放在包里，万一我到了聚会现场，发现自己穿得并不合适，怎么办呢？"Ines这种洋溢着智慧的小警句并不是空中楼阁，它来自她广博的见闻。翻看她的采访，有时看到她在谈论佛教，有时又在谈论音乐，从玛丽亚·卡拉斯到莫扎特、滚石乐队，有时又在谈论印度的Jaipur（斋浦尔），这是她最喜欢的地方。

Ines de la Fressange是法式优雅的代表，这当然是一个很高的评价，但我想强调的是，这个表象之后，是丰富的阅历与智慧，以及强大的内心

指引。跟着这位法国巨星,买一件同款实在太容易了,但要营造她那种云淡风轻的氛围感,恐怕是很难的。你只要打开小红书就会发现,一模一样的造型,是多么的令人不齿。

*Variety*中国版,2021年春季刊,REVIEWS | 美学观察者
有删改

## 3.
## 蜷川实花：忠于自己觉得美和对的事

——蜷川实花独家"美学"问答

**蜷川实花**

摄影师、电影导演。2021东京奥运会及残奥会筹委会委员。

在日本除了获得了日本最有权威的木村伊兵卫摄影奖之外，日本国内的其他摄影奖也都包揽。

电影代表作有《恶女花魁》《杀手餐厅》等，其中《恶女罗曼死》是日本国内网络搜索率最高的电影，并突破了22亿日元的票房纪录，也在海外成为话题。新作改编自太宰治同名小说《人间失格》。

**2020年7/8月**

【对我来说，最重要的还是作品想带出的讯息……艺术本来就和生活息息相关】

**关于电影**

（1）无论电影或是摄影，我都在探索现实与虚构间的平衡。

目前的4部电影都是由小说漫画改编的。电影不需要完全跟现实紧扣，

所以可以像艺术般天马行空的想象。但我认为，一定要有共鸣感。所以几部电影都是以女性为主题，同时，我希望带出女性应有的生活态度。

（2）一部电影做到具有真实感，能打动人心就足够了，我花了很多时间在剧本的编排上，每个主角的台词我都希望由我亲自编写。

我觉得爸爸的舞台剧对我的影响很大，认识我的朋友都应该知道，我从小就生活在舞台剧这个圈子，爸爸在我很年轻的时候就经常带我进出他的排练场。爸爸对我的影响，不单是作品的内容，还有他对创作的尊重跟从一而终的性格。

（3）数字技术可以为画面与视觉效果带来很多的冲击，但对我来说，最重要的还是电影想带出的讯息。就好像我的摄影作品，色彩斑斓的构图只是衬托，每一个系列背后都有不同的故事。

当然，以前拍摄电影的 film（胶片）非常昂贵，每个组的同事可以犯错或重来的机会都很少，对电影影响甚大。

（4）目前数码电影的出现给了我们很多犯错的机会，我相信成功都是从犯错中走过来的，哪怕是很多次的失败。

（5）我自己没有特别喜欢科幻电影，但因为儿子很喜欢《星球大战》(*Star Wars*)，在他影响下，我也觉得这是很厉害的系列电影。

**关于当下**

（1）每年的春天我都会在日本拍摄樱花。2008年春天，我跟前夫分开了，那一年创作了"PLANT A TREE"系列。2011年日本"3·11"地

震，国民都没有心情赏花，我把那一年拍摄的樱花出版成书，希望用摄影为大家出一分力。今年的樱花季大部分人都留在家中，我也拍摄了家附近樱花开满的风景，希望大家在逆境中也要保持乐观。

（2）生活中总有意想不到的事情会发生，从几年前爸爸离去，到小孩出生，去年一年拍摄两部电影，忙个不停，到最近大部分时间留在家里享受天伦，我的感觉都很奇妙。

过去几年的确是非常梦幻的，因为认识了很多中国的朋友，本来只是从事摄影艺术的我得到了很多跨界合作的机会，了解到原来艺术和时尚美妆甚至是生活用品都有很大的切入点。

艺术本来就和生活息息相关。

**2020年9/10月**

**【解决方法其实就只有一个，以能力服众】**

**关于女性**

（1）我从第一部电影开始到现在，内容基本上都是围绕女性话题，很多人都问，这是不是你的写照？我觉得某程度也算是，因为很多时候我相信女性会更明白女性的话题。时代改变了，以前导演这一行业大部分都以男性主导，现在从事电影的女性多了，对电影业的贡献及投入更大，她们的作品大都相对细腻。

（2）对我有深远影响的女性其实有蛮多，为人熟悉的草间弥生老师，她对艺术创作的坚持，忠于最真实的自我，这些态度真的很激励我。然后

还有我妈妈，她年轻的时候是一名演员，结婚生了我们之后还一直工作养家，我记得我小时候是妈妈去工作，爸爸在家照顾我们。直到爸爸忙于舞台工作，妈妈才退下来当全职主妇。但她继续发展自己的兴趣，到最近她作为布艺艺术家跟我一起合办了联展。她一直都可以好好把握自己，在多个角色中找到平衡，我觉得很厉害。

（3）如何平衡家庭与事业，这其实应该是所有事业女性遇到的最难解决的问题。对于我来讲，工作跟家庭同样重要，我没办法牺牲或妥协任何一方，所以我只能牺牲自己的个人时间，希望从两者之间取得平衡。每天5点要起床准备小孩的早饭，送完小孩上学后开始工作，一直到傍晚，然后就是晚饭。孩子睡了后继续开会工作，等等。有时也蛮累的，但对工作、对家人也得尽责尽爱。对于创作来说，没有私人时间好好沉淀思考的话就会停滞不前，我也曾经遇到这样的挣扎。但最近我会坚持无论多忙，早上送小孩上学后一个人在附近散步拍照，这样的独处沉淀时间好像是一整天最重要的事情。

（4）作为女性电影人，我出道的时候情况真的蛮糟糕的，当时反对跟批评女性担当的声音也蛮多。但解决方法其实就只有一个，以能力服众。观众的反应不会向你说谎。

（5）现在时代进步，男女都是平等的，经济独立，对社会有贡献，能够随心做自己想做的事并乐此不疲。现代人嘛，想做就做，及时行乐。只要对个人、对做的事情负责任，就对了。

**关于经典**

(1) 爸爸的舞台作品有些改编自西方原著,但他很巧妙地把日本的元素融入进去,这一点我觉得很厉害。太宰治的《人间失格》是日本的著作,作为女性,我深切感受到书里几位女性的感受,因此我把这部小说拍成电影。

年轻的时候,可能还未有历练,纯粹认为舞台的设计很新颖,很吸引自己的目光,还未学会从画面以外的地方欣赏它。经过多年,人生多了历练,更加能够体会爸爸剧本故事中的细节,或者导演的特别含意。这可能就是成长的价值吧。

(2) 我很少特地去重温旧作,最近重温的一定是最新拍摄的电影,因为每次做完剪辑后我都一定会翻看,希望将自己最喜爱的画面呈现给每一位观众。观众的反应及喜爱的程度是最可贵的。我认为一切都自有安排,只要尽责做好自己当前能够做到的,就已经足够。

(3) 因为社交平台的影响,很多人认为作品成功与否的标准都集中在数字上体现,当然有时候我也会这样想。但说到底,创作还是非常个人的事情,没必要按照潮流和数字而走,所以忠于自己觉得美和对的事情还是最重要的。质量永远都是最重要的。我喜欢这个时代,可能我的性格就不是那种喜欢沉醉于过去的人。向前看总比回顾好。

2020年11/12月

【能够称为"硬汉"的就是能够将自己的情绪管理好的……每个人都

是向"进步"这个目标出发】

**关于男性**

（1）近年来不论男性演员还是女性演员，他们都变得非常"多栖"（Multitasking），演员可能会肩负起歌手这个角色，歌手亦然。这个是好的趋势，成熟的演员本来就不应该只有单一才华，"君子不器"也是我们要求演员拥有的特质。

（2）一个专业的演员，切勿将私人情绪带到片场或工作场合。能够称为"硬汉"的就是能够将自己的情绪管理好的。

（3）我认为性别绝对不是限制演员出演的一个理由。当家花旦未必是女性演员，当家小生也未必一定是男性。特质是演员个人独特的演技。

**关于改变**

（1）的确，疫情时期改变了我们生活上许多固有的模式。例如，从事电影行业，拍摄前期的制作会议、拍摄过程、后期制作在执行上都显得相当困难。我们只可以选择在日本国内进行棚内外的拍摄，尽管我们希望在其他国家取景，但也得即时进行调整。最重要的还是上映问题，很多电影院都关闭了，因此团队上下都考虑到除了传统的电影拍摄外，也应该多参与传统以外的拍摄，例如网络电影、网络剧集，等等。我第一部和 Netflix 参与制作的 *Followers* 刚好就遇上了这个问题，但非常感恩许多朋友在家中欣赏了我的这部作品。未来一年除了常规电影会继续拍摄，我们也在积极筹备网络电影，希望在不同的电影合作上多做尝试。

（2）我对"电影史上的新浪潮"的理解，就是一个电影史变化的运动，是一种自我进步的改革，在学习过去、传承正统中配合科技进步的一种潮流。这可以是一个阶段性的变革，过渡性可能几个月甚至10年不等。但是每个人都是向"进步"这个目标出发，作为电影工作者，我希望在改革中保留传统，与未来接轨。

（3）我认为保留传统是必须的，但停滞不前、墨守成规这种风气在电影工业行业应该被改变。我明白改变固有的拍摄方式，对于拍摄传统电影无疑是一种冲击，但我们也应多方面尝试不同的事物和做各种不同的尝试，当然也不忘保留美好的传统，因为我认为传承及改变也可以同步。

<div style="text-align:right">

*Variety* 中国版，2020年，蜷川实花专栏

有删改

</div>

## 4.
## 佟晨洁：期待被看到最真实的我

——佟晨洁独家剖白"现象级"真人秀《再见爱人》

**佟晨洁**

  中国内地演员、超模。代表作电影《警察故事2013》《艾特所有人》，电视剧《繁花》《风再起时》《上海女子图鉴》，话剧《寻找男子汉》等。

  《再见爱人》可以说是2021的年度真人秀。豆瓣评分8.9，累计播放量5亿。

  也可以说是从《再见爱人》起，"CP"（couple，情侣）和"翻红"有了新的"流量密码"。但在最初，这几乎是一个无人看好、风险甚大的真人秀节目。

  以下是作为《再见爱人》第一季嘉宾的佟晨洁对Variety独家吐露的心声，有勇气，也有警示。

  我是一个乐观的射手座，生活总要继续，何必掩面哭泣，所以我喜欢尝试各种可能。决定参加《再见爱人》，我希望在亲密关系之间寻找另一种解决问题的方式。真人秀的形式是比较公开的，还会引发观众参与最后

的讨论，但在录制节目的过程中，我跟KK（魏巍）都有了很多收获。18天封闭式的相处，没有父母亲朋的各种声音，就6个人在一起，虽然周围有镜头，但你可以直面很多问题，并进行深入的讨论，甚至跟其他人也培养出了友情，在自然环境中可以把一些深层次的东西很真诚地表达出来。

给你一个情境，营造一种氛围，激发出你最本质的一面，这或许就是节目组的用心，没有剧本，只为每个家庭派一名PD（制作人）进行观察，仅仅只是充分沟通行程，没有任何提示，不会对事件进行预设。连续密集的房车旅途，你不停地在移动，身体上和心理上都很疲惫，你不知道接下来要干吗，每天都处在焦虑之中。最大的挑战就是有几次争吵，包括在赛里木湖，吃饭的时候KK突然离席，以及后来几次争吵，他都不想录了。

去参加节目之前，我一直在问自己"婚姻到底意味着什么"，我们处在新旧交替的时代之中，传统的观念与现代女性的独立状态，总在不停地碰撞，你要通过婚姻关系，在两者之间找到平衡。我的第一段婚姻更多的是受到传统观念的驱动，到了年纪，遇到合适的人，就结婚了。但婚后我发现，我跟其他人很不一样，当时的我觉得婚姻应该就跟恋爱差不多，我不需要依附于别人，要有自己的生活，但这会导致婚姻关系产生嫌隙，缺乏互相黏合的东西。

反观过往，我觉得婚姻还是需要一定亲密度存在的，一个人的精彩无法替代两个人的互动，缺乏交流与沟通，婚姻就是空的。分开之后，离婚会让你痛苦，甚至对人生产生自我怀疑。当进入第二段婚姻，KK带给我的感觉很不一样。他对亲密度要求很高，需要一种"很热"的状态。经过

《再见爱人》,我发现这种"热"的状态,我也是需要的。既然选择了亲密关系,一切都需要以此为基础,完全独立是不可能的。

我是个理性的人,宁可心平气和地去聊,也不愿意浪费时间和情绪去吵架,所以我的情绪不太会随着KK的情绪起伏而起伏,但在节目那种特定的环境里,你会不由自主地去宣泄那种冲突。但吵架永远解决不了问题,它只是促进沟通的一种手段。当我回看真人秀中的自己,那些平常看不到的自己,就像一面镜子,照出不美好的样子,让自己反省,去做出一些改变。为了让亲密关系更进一步,你要成为一个真诚的人,勇于面对自己。

我现在想通了一件事,不要给一段感情太多的局限,它自然有它消亡的过程,感情的事,冷暖自知,不要用结果去评判它成功与否。你需要遵从内心去经营彼此的关系,哪怕最后分开,也不代表这段关系的存在是失败的。坦然面对,尽心就好,只要真诚地爱过或爱着,问心无愧,就可以了。

现在,我跟KK决定再继续往下走,没人知道接下来会怎样,只能靠我不断地修炼强大自己,尽量做到最好。

模特是个注重外在的行业,你始终在衰败,这是自然的必然。到后来,你会觉得有点无聊和空洞。而演员是个有厚度的职业,所以我现在想好好演戏,想要通过塑造人物去表达一些东西,去了解更多东西,让自己越来越好。演员也应该有自己的主观能动性,需要把自己对当时、当下情景的理解与导演沟通,表达自己的看法,这样"碰撞"出的作品,才更加

鲜活、更加真实。

  关于"真实",我是很有感触的。"真实"当然重要,像我这个年纪,经历过很多,起起伏伏,发现最终留下来的,自己身上的也好,身边的人也好,最多的还是真诚和真实的东西,人生如果都变得虚假,我觉得没什么意思。

  我天生就对未知的东西有一种焦虑,精神上的抗老现在更让我着迷。前几年上映的《徒手攀岩》(*Free Solo*),结局的那种无限循环很打动我,它告诉我你永远可以继续去挑战,永无止境。还有一部叫《涉足荒野》(*Wild*)的电影给我很大震撼,看的时候泪流满面。回想起来,当时我也正处于一个迷茫的状态,影片让我感受到一股力量。

<div style="text-align:right">

*Variety*中国版,2021年冬季刊,FOCUS | 主题

有删改

</div>

## 5.
## 甘鹏：王家卫与张爱玲，我们再也回不去了

**甘鹏**

　　媒体人、海派文化研究者，著有《春满人间王丹凤》《上海秘境》《外滩——这座城市这些人》等。

　　那是十多年前的事了，当时的常德公寓还有机会进得去，有时是去吃私房菜，有时是去造访里面的工作室。那天走在张爱玲走过的地砖上，猛地发现了一块招牌：泽东影业。

　　虽然没有出现"王家卫"三个字，但看过王家卫电影的人基本也知道"泽东"就是王家卫的公司。刘镇伟说过取名的官方解释：当年出来拍戏不久，王家卫找投资困难，是他出去筹备资金时想的公司名字，本来是英文"JET TONE"，后来音译，成了"泽东"。

　　但究竟"泽东"是否仅仅因为"JET TONE"，可能只有王家卫自己知道，又或许潜意识里的答案，当事人自己也不会知道，就像他在电影《重庆森林》里安放的那句台词："人是会变的，今天他喜欢凤梨，明天可以喜欢别的。"

　　总之，王家卫的泽东影业出现在了因张爱玲而著名的常德公寓之中，

只是巧合？说他不是"张迷"，这很难解释。

王家卫没有拍过任何一部张爱玲作品改编的电影。

拍摄张爱玲原著改编的电影最多的导演是许鞍华。20世纪80年代的《倾城之恋》、90年代的《半生缘》，近期还有《第一炉香》。许鞍华声明自己"不是'张迷'"，拍《倾城之恋》是因为正好有人投资，拍《半生缘》是因为可以来上海取景，而《第一炉香》更是因为已去世的夏梦的关系。只是许鞍华确与张爱玲因《倾城之恋》有过文字往来，张爱玲给许鞍华发传真，许鞍华怕张爱玲再回信竟没再回复，现在原件已遗失，许鞍华笑说："不然还可以拿去拍卖。"多少有些"身在福中不知福"的意味。

王家卫也给张爱玲写过信。

以张爱玲与好友宋淇、邝文美书信往来为内容的《张爱玲私语录》中，张爱玲写给宋淇夫妻的信中有关于"王家卫来信"的描述。

"有个香港导演王家卫要拍《半生缘》片，寄了他的作品录影带来。我不会操作放映器，没买一个，无从评鉴，告诉皇冠'《半生缘》我不急于拍片，全看对方过去从影的绩效'，想请他们代做个决定。不知道你们可听见这个名字？1995年，7月25日。"

不知道你们可听见这个名字——张爱玲指名道姓是"王家卫"，点名了他是想拍摄《半生缘》。

其实小说改编成电影，张爱玲并不十分抗拒，因为她本身也做电影编剧，早期老上海文华影业的《太太万岁》，后来香港"电懋"的《情场如战场》，都是她做编剧。奈何1995年，她已经接近生命的尾声，记忆出现

偏差，甚至忘了卖过电影版权，误以为关锦鹏的《红玫瑰与白玫瑰》是盗版拍摄。

张爱玲没有来得及欣赏王家卫的电影，更没有来得及决定《半生缘》是不是要交给王家卫来拍成电影。这封信写完两个月后，传奇落幕，张爱玲离世了。

后来的故事我们都知道，王家卫没有拍到《半生缘》，许鞍华拍成了《半生缘》。1996年，许鞍华带着梅艳芳、吴倩莲、黎明来到上海，而王家卫带着梁朝伟、张国荣和后来戏份全被剪掉的关淑怡，从香港飞往遥远的阿姆斯特丹、布宜诺斯艾利斯，将镜头对准壮阔的伊瓜苏大瀑布，拍摄两个男人的爱情。他们热情拥抱，他们冷漠地别离，迷离光影中，王家卫拍的不是故事，是气氛。

《春光乍泄》中，何宝荣将"不如，我们重头来过"挂在嘴边。与此对应，《半生缘》中，世钧与曼桢的关系，落在一句"我们再也回不去了"。

《半生缘》里，张爱玲借着故事里的男女而感叹："对于中年以后的人，十年八年都好像是弹指间的事……"王家卫在《春光乍泄》里的台词，"时光如同白驹过隙，我们再也回不去了……"对照起来，就像是张爱玲写的剧本。

远不止是《春光乍泄》，《花样年华》里经典一问："如果有多一张船票，你会不会跟我走？"剧情里埋伏的回答是：再也回不去了。《蓝莓之夜》里"打开了门，你要找的人，也有可能已经不在"对应的潜台词也是

"我们再也回不去了"。以及《2046》里"我去2046，是因为我以为她在那里等我，但我找不到她"，《一代宗师》里"我踏出这一步的时候，我以为有一天我还会回来。想不到那次是最后一面，从此我只有眼前路，没有身后事，回头无岸"，无不是"我们再也回不去了"的不同演绎。

没有拍到《半生缘》的王家卫，用自己的方式不断重复着"我们再也回不去了"的主题。

但关于王家卫要拍张爱玲作品这件事，王家卫自己居然"否认"。

被记者询问"曾有要改编张爱玲作品"一说时，王家卫说："我和张爱玲的年代差太远了，而且张爱玲不会找人的，我也没有找过她，说张爱玲找我合作拍老上海那是误会了。我认为张爱玲小说是很难拍成电影的。"

年代确实差得远，张爱玲不会（主动）找人（拍自己的作品）也是事实，认为张爱玲小说很难拍成电影也是智慧，但王家卫说自己居然没有找过张爱玲，这和张爱玲与宋淇夫妻的信件内容产生了矛盾。

但王家卫没有说谎。

香港作家冯睎乾在他的专栏里写了一篇他的偶然发现。2013年，宋淇之子、张爱玲的文学继承人宋以朗想要将张爱玲的英文剧本大纲 My Hong Kong Wife 拍成电影，冯睎乾帮他想到的导演人选是王家卫的老师谭家明。在见到谭家明之后，冯睎乾谈及王家卫与张爱玲通信之事，谭家明讲出了另一个版本的故事，谭家明说："那封信是王家卫代我写的，是我想拍《半生缘》。"

谭家明与王家卫亦师亦友，他曾为王家卫导演的《阿飞正传》剪辑，王家卫也曾为谭家明导演的《最后胜利》做编剧。他们而今已不在一起工作，但早期共事时期，互相的影响很明显。

王家卫否认自己给张爱玲写信，但并不否认张爱玲对自己作品的影响。否认写信给张爱玲的那段采访有后半段，王家卫说："《东邪西毒》就是金庸版的《半生缘》，《花样年华》就是王家卫版的《半生缘》。你可以拍出张爱玲小说的精神气质来，要多拍'神'而不要拍'形'。"《春光乍泄》拍的正是"神"，不是"形"。2009年，《东邪西毒终极版》重映时，王家卫也公开表示过，他拍《东邪西毒》，就是尝试把金庸和张爱玲放在一起。他拍《东邪西毒》是在1994年，张爱玲收到那封"王家卫请求拍摄《半生缘》"的来信之前——其实王家卫早就在这样做了。其实不只是1995年之后的《春光乍泄》《花样年华》，1995年之前的《东邪西毒》，20世纪80年代的王家卫电影《阿飞正传》《旺角卡门》，从故事人物到台词，都有张爱玲的影子在晃动。

冯睎乾在宋家还看到了当年张爱玲写给王家卫的回信："家卫先生，很高兴您对《半生缘》拍片有兴趣。久病一直收到信就只拆看账单与少数急件，所以您的信也跟其他朋友的信一起未启封收了起来。又因对一切机器都奇笨，不会操作放映器，收到录像带，误以为是热心的读者寄给我共欣赏的，也只好收了起来，等以后碰上有机会再看。以致耽搁了这些时都未作复，实在抱歉到极点。病中无法观赏您的作品，非常遗憾。现在重托了皇冠（出版社）代斟酌做决定，请径与皇冠接洽，免再延搁。前信乞约

略再写一份给我作参考。匆此即颂,大安 。"

代笔的王家卫、起愿的谭家明、收信回信的张爱玲,以及看电影的我们——1995年的夏天,我们都再也回不去了。

*Variety* 中国版,2021年冬季刊,REVIEWS | 主题特邀

有删改

# 6.
# 安藤忠雄：青春是意志，是灵感，是工作本身

——安藤忠雄独家"青春"答卷

安藤忠雄

当今最具影响力的世界建筑大师之一，被誉为"清水混凝土诗人"，多项公益募捐基金发起人。1941年出生于日本大阪。自学建筑，1969年创立安藤忠雄建筑研究所。

代表作品有：光之教堂（1989）、普利策艺术基金会美术馆（2001）、沃斯堡现代艺术博物馆（2002）、地中美术馆（2004）、21_21 Design Sight（2007）等。

1979年凭"住吉的长屋"获得日本建筑学会年度大奖，1995年获普利兹克建筑奖等众多奖项，并先后于1991年、1993年在纽约现代美术馆和巴黎蓬皮杜国家艺术文化中心举办个展。自1997年起任东京大学教授，现任名誉教授。

以2002年举办的"探索建筑的可能性"讲演会为契机正式进入中国市场。其中2012年在上海举办的"亚洲的时代"讲演会，使安藤忠雄因此成为世界第一位也是唯一一位举办过万人以上讲演会的建筑师。并在中国

设计完成了良渚文化艺术中心（2013）、上海保利大剧院（2014）、和美术馆（2020）等几座世界级建筑作品。

安藤忠雄80周年诞辰时，其建筑设计生涯迄今最为全面的大型回顾展相继在日本东京国立新美术馆站、法国巴黎蓬皮杜国家艺术文化中心站、意大利米兰阿玛尼剧场站、中国上海复星艺术中心站、北京民生现代美术馆等展开。

每场展前均印有此言：

"青春，不是人生中的某一段，

青春，是心的样貌。"

——摘自短诗《青春》，安藤忠雄

针对展览主题词"青春"，他独家亲笔答复了 *Variety* 中国。

Q："纪念与电影"是本刊这次的主题，您在中国的展览命名为"青春"，我们很好奇，您纪念自己青春的方式是什么？

A：青春是一种心态，一种怀着激情和希望来度过每一天的意志。我的职业和社会产生联结，由此我也能保持一种青春的心态。换句话说，并不是因为我有青春的心态才能工作，而是因为我把所有的精力都投入到工作中，工作本身就成为我的青春。

Q：北京和上海于您有什么不同的印象？这次布展，两场的最大不同挑战与呈现是什么？

A：上海和北京在许多方面都是对立的：新与旧、动态与静态、光与影。这两个城市的气候和历史的差异，在它们各自的风景中显而易见。

无论如何，展览的主题，"向人们传达建筑的文化价值"是始终不变的。

Q：您的建筑展上，您更希望人们按照动线循序渐进地观看您职业生涯的作品，还是自由观看、获得其他感知？您布展最看重什么？

A：我希望参观者能在展览中自由走动，用开放的眼光去体验。

当然，建筑展览不是展示建筑本身，而是展示创作过程的片段。我们鼓励参观者在他们的想象中把这些碎片联系起来，好奇每件作品背后的故事。这样一来，他们就会重新思考建筑的文化价值。然而，建筑应该是一种物理体验，我的一些主要作品的全尺寸复制品将会成为这些故事的介绍。

Q：您自学成才且第一件作品就声名鹊起，您是如何确立您的"风格"的？在您看来，创建"风格"最重要的是什么？

A：作为一个自学成才的建筑师，旅行便是我的教育。然而，对我来说，仅仅观察建筑和四处走动是不够的。我一直在思考它们的美，以及是什么让它们具有吸引力。花时间问自己一些没有答案的问题是痛苦的，但我相信它建立了我作为一个建筑师的自我。

Q：您如何看待灵感、天分与勤奋之间的关系？

A：当我想象一些东西时，总是会受到过去经验的影响。

因此，灵感是让一个人持续地用好奇心与世界产生互动；天赋是让人能够继续这样努力的意志。

Q：身为建筑艺术家，是否有过灵感不能落地实现的时刻？您是如何解决的？

A：生活并不总是按照我们希望的那样发展。即使在建筑领域，有时候，我一开始的想法也不容易实现。但如果你放弃了，那就完了。如果你确信你的想法是值得的，你就必须努力让它实现。这是将你的灵感付诸实践的唯一途径。

Q：疫情让世界发生了改变，尤其是自由的出行与亲密的接触。您从青春时期起就是一个自由的人，您对"自由"有什么新的认识？

A：最重要的自由就是思考和想象的自由。与自己以外的世界对话，与不同的观点相遇，是这种自由的基础。

最近的全球疫情成为这种自由的阻碍，但我们能够凭借数字技术的力量将其联系在一起。我们应该非常赞赏这种努力，但我们也应该承认真实和虚幻之间的区别。不要被时代所束缚，停留在自己的世界里。只有通过在你身外的世界表达自己，自由才能得到证明。

Q：您青春期看过最多次，或者是印象最深的电影是哪部？它是如何影响您的？

A：我喜欢有关拳击的电影，从年轻时就看过很多。《愤怒的公牛》（1980年美国传记性体育电影，由马丁·斯科塞斯执导）是让我最印象深刻的一部。

这个故事并不美丽，也不算是鼓舞人心，经常看得很痛苦，但它非常生动地描述了人类的强项和弱点，骄傲和愚昧。它会让人思考人类思想和行动的本质。

Q：人生至此，您对自己最引以为傲的是什么？

A：我为自己从28岁到今天80岁献给建筑的漫长人生感到自豪。

Q：在您看来，当下的人于世界，最缺失的是什么？

A：我觉得是野性的力量，这里的"野性"指的是生存本能。最初，所有生物都有能力躲避危险，并根据自己的经验来预测未来。然而，随着数字化趋势的发展，这种能力似乎正在迅速减弱。当我们面对一个没有答案的重要问题时，或者当我们试图走在通往未来的不确定道路上时，最后推动我们前进的不是统计数据，而是我们身体里的记忆。无论科技如何发展，人都是有血有肉的，我们不能误解生命的本质。

*Variety* 中国版，2021年冬季刊，ARTISANS | 纪录

有删改

# 跋

## 写给还没被看见的你

年前闭关写书时,我每天迎着未亮完全的曙光上床休息,临睡前的安慰是重拾英剧《王冠》。

它不疾不徐的节奏,一点也没有客气的旁白,很有老派文学的调性。它也让我知道,我做主编、作为"中心制的中心"的时候,当时势必也发生了很多其他同事不理解、但他们依然按照我的想法完成了工作。

《王冠》实现了"最真实的虚构"——哪怕是虚构的细节,也有太多触动人心的片段。滨口龙介说:"表演不过是脆弱的虚构,只要有一个孩子说出'国王没穿衣服'就会崩坏。"最难和难得的就是,整整六季它从头至尾都没有。

它甚至从第一季就坦承,历史上一直是女王比国王出色——其实女性人物也是。有一集非常精彩,讲的是永不守规矩的"王室闯入者"戴安娜接受BBC访谈、说出"三个人的婚姻,太拥挤了"惊世之言的事,但用了一个小且有趣的切入口:女王的电视坏了,为了看赛马,在哈里王子的百

般劝说下女王才同意装上卫星电视,而阴阳差错地,女王在卫星电视上看的第一个节目,就是戴安娜的那一期BBC访谈。

他们每一个人,经过命运的偶然,都收获了各自的必然——

戴安娜经此一役,收获了全世界的声名,成为王室成员中永远最受世人欢迎的那一个,因为人们在她身上看到了,"悲痛与悲伤对所有人一视同仁,拥有美貌与特权的人也逃不过";

BBC的高层提早退位,他不懂他的手下为何冒着被开除的风险也要排除万难做这期节目,"这不再是我认识的世界了";

女王至死仍是体制保护的"一号"人物,她依然会在首相为节省开支赢取民心,提出将宫中包括天鹅守卫者在内的职员减至半数时捍卫她的王冠,说"传统是我们的力量,现代化并不总是解决问题的方法",但她也知道,更多的时候,就如卫星电视终将被自己接受,时代变了,她说的那句真理,反之亦然。恪守传统,当然不再是必然了。

只是,这段形容依然是打动我的:"天鹅,纯洁又优雅,它们的羽毛如雪一样洁白且稍纵即逝,因为它象征着美好事物转瞬即逝的本质。虽然我们希望辉煌永存,但已逝去的一切已无法留下。"

我要承认,这是一个不可逆的时代,但你也要承认——正因为此,留下的,是更显功力与价值的东西。

总在冬日去看海,仿佛是我的命运。

这一年的"冬日之海"旅程,我和他一起去到了安藤忠雄不太为人所知的一栋建筑——而它完全再度诠释了:只要够好,就值得。

这栋有着270度落地玻璃窗的极简建筑名为Glass House,在济州岛最东边的涉地可支,伫立在山上,接近它的路只能靠徒步爬坡,非车辆所能直接到达。冬日顶着货真价实的寒风一步一步去到海岸悬崖边的那里,只觉是去往世界尽头的旅程,平民贵族一视同仁。

但一旦坐在二楼著名的米其林餐厅the Mint一个月前预定的靠窗位,立马能体会到文学中的"世界尽头与冷酷仙境"之味。

坐定后目力所及的风景,是与海无缝衔接的绿野,岩石耸立,牛羊成群,让人不得不感叹这片120万年前火山活动形成的岛屿是个不折不扣的奇迹。

而更多的奇遇,是人为的:前菜面包,是温热的;端上来的盘子,也是温热的,且盘子周身微微凸起,方便勺子舀起最后一勺食物;最酷的是服务生——均是女生,全身黑衣,头戴耳麦,如同特工——她们也的确如敏捷的特工,在你几乎察觉不到的间隙,一道道上菜和收菜的工序已悄然完成,神奇得如同电影中的"魔法时刻"。

她们执行的标准,和安藤忠雄这栋标杆般的建筑一起,在这个38岁的冬日生日让我醍醐灌顶:这确是一条远途跋涉才能抵达的路,但只要足够好,就足以安慰人心。

安藤忠雄说:"我想建造的是能让人心扎根的地方。"

从专访和刊登安藤忠雄文章,从未公开出版的最后一期 *Variety* 中国版杂志到两年后才将出版此书,我也走了很久才走到这里。但他的这句话,让我觉得一切等待与努力都是值得的——因为这也是我想做的事:让

人心扎根。

　　这不是个例，我此前欠的人情也不止安藤忠雄一个人。一诺千金，这是我愿意付出的"爱的代价"。

　　自序里我已说过，我遇见的是我人生的"冬日之海"。

　　时代与命运的车轮滚滚向前，或早或晚，每个人都会遇见它的。这本书，是用我走过的人生前半段职业之路，为你铺成的一点启示录。

　　致青春，也是致未来。

　　电影《致我们终将逝去的青春》里，我觉得写得最好的非原著台词之一是："其实爱一个人，应该像爱祖国、山川、河流。她是一个被你忽视的后花园。"在翻看那日在安藤忠雄 Glass House 里拍的所有照片时，我收获的最佳启示是：山川大海，皆在身后。没有谁是谁的后花园。

　　我们就是彼此不可忽视的花园，世界之美，一起重新发现。

　　这个龙年，我也迈出了"致青春"的一大步。我离开长居12年的北京了，什么仪式也没有，如果有，那就是带走了整理出来的足足15个立方米的很多个蓝色大箱子。

　　一起带走的，还有人生上一阶段的职业生涯。我依然觉得，在杂志媒体工作的岁月，是我所知道和选择的，度过青春最好的方式。

　　因为在杂志的黄金时代，我幸运地没有经历滨口龙介在《那些欢乐时光》中所回忆的职业初期之痛："大学毕业后，我成为商业电影的副导演。我察觉到，学生时代耗费大量时间看片听歌的经验，在片场的实操中一点

忙都帮不上。有时候，我一边被人踢着屁股，一边对'电影和音乐帮不了我'这一事实感到绝望。自己非常珍视、必要时愿意为其奉献人生时间的东西却完全帮不到自己，这段经历让人打心底感到痛苦。"

也是因为纸质媒体时代的山河日下，我发现了可以真正支撑着人"好好活着"的事，不是名利场，不是华服美景，而是书和电影。一切人心创造出来的足够好的作品，才是一个人真挚活过的证据，也是值得记录的过程，激励更多人真挚地生活下去。

这是未来我想做的事。

这就是发生在我自己身上真实的故事。

在北京的深夜，我曾经最喜欢哼唱的一首歌叫《董小姐》，与我的网名有点类似。去到北京两三年后，我已经非常肯定，自己不再是一个没有故事的女学生。

而在这个上海、澳门乃至全世界都反常寒冷的冬天，此书赶稿期，我在屋里一遍遍循环播放的是一首名叫《安和桥》的歌——却是无名女声唱的，绕梁三日，如同照亮冬日海面的阳光，是从清冷到温柔，从波光粼粼到光芒万丈的强大。

"我知道/那些夏天/就像青春一样回不来/代替梦想的也只能是勉为其难/

"……我知道/这个世界每天都有太多遗憾/所以/你好/再见"

我最先听到她声音的地方，是很多短视频的背景音。她的声音，竟然

完全没有被那些人间喧嚣淹没掉。

  读此书的你,也不会的。我坚信。

<div style="text-align:right">丁天D小姐</div>

<div style="text-align:right">完稿于2024年2月24日龙年元宵节</div>